My Good Old Classical Records
古くて素敵なクラシック・レコードたち

村上私藏
懷舊美好的古典樂唱片

村上春樹

目次

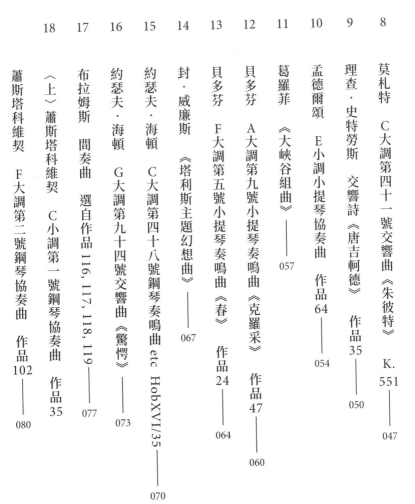

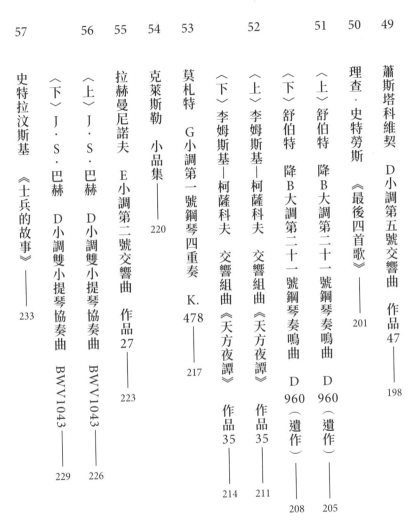

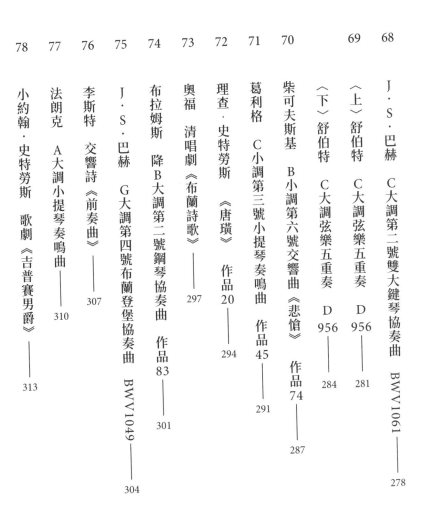

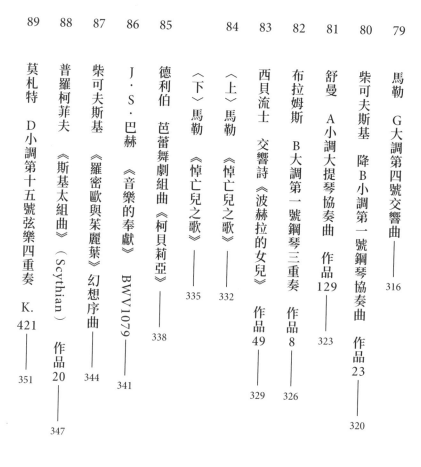

古くて素敵なクラシック・レコードたち

為什麼收藏類比錄音的黑膠唱片？

村上春樹

因為收藏黑膠唱片是我的興趣，所以將近六十年來經常光顧唱片行，與其說是興趣，不如說類似「宿疾」。好歹我也是筆耕之人，卻對書籍沒這麼執著；但對於唱片，要說鑑賞，總覺得有點難為情，就是相當執著吧。

我一直以來主要收藏的是爵士樂黑膠唱片，但從以前就喜歡古典音樂，所以多少會蒐集，只是喜愛程度不及爵士樂。每次逛二手唱片行，都會先大致瀏覽一遍爵士樂專區，發現沒什麼吸引人的貨色時，便移步到古典音樂專區，一旦看到有趣的唱片就會買（不然空手回去，總覺得頗落寞），所以我的古典音樂黑膠唱片大抵是這樣蒐集來的。我家現有的黑膠唱片大概七成是

爵士，兩成是古典音樂，搖滾、流行樂各占一成。如果是 CD 的話，比例就

不一樣了。

那麼，我都是買些什麼樣的古典音樂黑膠唱片呢？演奏家與作曲家當然

是遴選基準，有時是因為封套設計很棒而買，也會純粹基於「便宜」這理由

購入；但不像爵士樂那樣「我要完整收藏這位演奏家的作品」這般有系統、

有計畫的購買，多是逛到、看到就順手買了。

不過，我對於所謂的「名盤」沒什麼興趣。因為經驗告訴我，世間的評

價與基準有時（常常）不適合我，所以我的一貫作法是以適當價格，盡量以

便宜價格購入那種「姑且聽聽看」好像頗有趣的唱片，要是不喜歡就處分掉，

如果喜歡就留下來；比起別人的評價，我更相信自己的耳朵，以個人喜好為

優先考量。我對於善惡、好惡的判斷有時可能有誤或是不恰當，但至少不會

造成別人的困擾。我想應該不會。

所以我收藏的唱片類型相當分歧，幾乎看不到什麼一貫性。不過，

還是有基於「喜好」挑選就是了。好比最近發現我家只有幾張福特萬格勒

（Wilhelm Furtwängler）的唱片（樂團都是擔任伴奏，自己也覺得頗驚訝，倒也不是刻意避開福特萬格勒，只是非常自然的沒有想伸手拿來聽吧。還是敬而遠之呢……。這麼說來，托斯卡尼尼（Arturo Toscanini）、卡拉揚（Herbert von Karajan）、貝姆（Karl Böhm）的唱片也只有幾張而已。反倒像是畢勤（Thomas Beecham）、史托科夫斯基（Leopold Stokowski）、米卓波羅斯（Dimitris Mitropoulos）、鮑爾特（Adrian Boult）、馬克維契（Igor Markevitch）、弗利克賽（Ferenc Fricsay）、（年輕時的）馬捷爾（Lorin Maazel）等指揮家，我擁有不少他們的唱片。

古典音樂唱片中，也有那種喊到天價的「稀有盤」。我對這種東西沒興趣，就算沒什麼收藏價值，只要內容不錯就行了。或是包括封套在內，「樣子」好看也行；但要是爵士樂的話，算是小咖等級收藏家的我就很在乎是不是初版唱片（母版）、封套折損程度、盤質狀況之類的細節；但是對於古典音樂唱片就沒這麼講究，與其蒐集稀有盤，努力翻找放在特價箱子裡的貨色可是有趣多了。

我對於古典音樂唱片的封套設計，可是相當講究。就我的經驗來說，不少封套設計很迷人的唱片，內容也莫名精彩（爵士樂也是如此），所以我時常連內容是什麼也不知道，純粹被老舊的唱片封套吸引而買，然後反覆聆賞。

「怎麼會把那種唱片當成寶貝在聽啊？」或許一般（正經八百）古典樂迷會對於我的行為深感驚訝、不解吧。

本書主要介紹的是「結果就是這樣蒐集而來」的唱片，充其量就是一本個人偏好與興趣的書，不具任何系統性、實用性目的，沒有「這張是這首曲子的必聽盤！」之類的推薦意圖，也沒想炫耀「我擁有如此珍貴唱片」（我也沒有這種層級的專業知識），只是從架子上偶然買來的唱片中，抽出自己感興趣的作品，「你們看，也有這種東西哦！」想讓大家看看而已。這些唱片幾乎都是一九五〇年到一九六〇年代中期，也就是超過半世紀之前灌錄的塑膠製純黑唱片。

要說這樣的書有什麼助益，只能老實回答：「呃，也許還真沒什麼助益。」但想說（希望）若是喜歡古典音樂的人翻閱，光是看到封套設計就有益。

一定程度的親切感吧。我有時會怔怔地坐在地板上一個鐘頭，拿起一張張喜歡的唱片，欣賞封套，有時還會嗅嗅味道，光是這麼做就讓我心情閒靜。

因為新專輯幾乎不採類比錄音，所以買 CD 就行了。無奈的是，就算直盯著 CD 塑膠盒也沒有因此覺得幸福。相較之下，老唱片棲宿著只有黑膠唱片才有的氛圍。這氛圍有如充滿鄉土氣息的溫泉，從深處逐漸療癒我的心。

我被問過這問題：「黑膠唱片到底哪裡好？」要我說的話，黑膠唱片的首要優點就是只要勤於保養，音質就會變好。不厭其煩地擦拭乾淨，就能確實看見（應該說，就能聽見）音質提升。我稱這是「唱片的報恩」，至少CD 就不會發生這種事，所以只要有空，我就會努力保養唱片。對我來說，便宜購入滿布塵埃的老唱片，盡量擦拭乾淨，可是比任何事都令人開心。

第二個優點是只要有音響設備就能提升音質，好比換唱針頭、調整唱臂、弄好絕緣體，換一下機器的配置等，可以靠自己的雙手操控音質，不像 CD 播放器，基本上買來就是個黑盒子，沒有親手操控音質的餘地（我認為）；不過，保養唱機既費工又花錢，所以是個行有餘力才能培養的興趣，這也是沒辦法

的事，只能有此覺悟。

以一句話來說，「黑膠唱片是那種只要悉心對待，就會有所回應的東西」。如此人性十足的信賴關係讓我著迷。

還有，唱片封套比ＣＤ大多了。很適合拿著欣賞的尺寸也是我喜歡的一點。光是欣賞喜歡的唱片封套，就能從另一個入口進入裡頭的音樂世界；或許是我對於物體的樣貌過於執著，但這也是沒辦法的事，不是嗎？只能如此厚臉皮的說服自己。畢竟人生啊，到頭來不過就是累積些沒什麼意義的偏見。

不過，黑膠唱片的缺點就是不夠輕巧（早期的唱片格外有份量），需要有地方存放。我家大概有一萬五千張唱片（大概這麼多吧。沒數過，不太清楚），所以如何存放一事總是會被家人抱怨。即便買了又賣、賣了又買，但不知為何，數量還是不斷增加。每次看到值得收藏的唱片擺在特價箱子裡，等待有人青睞，要說不忍心嗎？就是懷著「幫助烏龜的浦島太郎」般的心情，出手買了。所以這種心態與其說是興趣，不如說是「宿疾」吧。

雖然基本上，本書介紹的是類比錄音的黑膠唱片，但也會破例提及ＣＤ

的演奏作為參考。總之，我平常的聆賞習慣大概是類比與 CD 各占一半。

為什麼沒有布魯克納？為什麼沒有華格納？或許會有這樣的質疑與不滿，但本書是以我家「現有的黑膠唱片」為主來書寫，所以就各種意思來說，存在著個人偏好。當然也是因為碰巧找不到饒富趣意、適合介紹的老唱片，絕對沒有輕蔑布魯克納、華格納的意思。

其實還有很多想介紹的唱片，但擔心再介紹下去就沒完沒了，所以暫且先這樣吧。

迪卡（英 Decca）將安塞美（Ernest Ansermet）指揮瑞士羅曼德管弦樂團演奏這首曲子的錄音，灌錄了單聲道與立體聲版本。這時期（正值單聲道與立體聲青黃不接的時期）為了讓商品目錄看起來豐富些，經常採取這作法。

這兩張都是老唱片，讓我愛不釋手到難評高下（均為出口到美國的倫敦唱片），而且都是光看封套就買的唱片。

雖然安塞美的新舊版錄音相隔約十年，演奏水準卻一樣優秀；不過，立體聲版本無論是錄音還是演奏都較為鮮明犀利，單聲道版本則是多了幾分柔美與豐盈感。兩個版本的演奏都很流暢自然，沒有絲毫急就章之處，還散發一股適度的幽默感，舒服得讓人可以聆賞好幾遍，感受得到安塞美高尚人品的演奏。安塞美蒙都（Pierre Monteux）之後，被拔擢為達基列夫芭蕾舞團的指揮，也受邀指揮史特拉汶斯基不少曲子的首演。他與史特拉汶斯基是摯友，所以能自然詮釋曲子的音樂性。可惜幾年後，兩人因為音樂觀不同而交惡，甚至不相往來。

至於資歷比安塞美來得淺的指揮家（像是阿巴多、梅塔的版本），可

能是基於唱片公司的行銷方針，我覺得似乎比較強調音效有多優質。阿巴多（Claudio Abbado）的演奏犀利又知性，梅塔（Zubin Mehta）的演奏則是濃密、氣勢十足，都是分數極高的出色演奏，但總覺得耳裡殘留著「瞧，如何？」如此具有野心的樂音（純屬個人看法）。至於會不會反覆把他們的唱片放上唱盤，端視個人喜好。

我收藏的這張是萊因斯多夫（Erich Leinsdorf）將波士頓交響樂團音樂總監一職交棒給史坦伯格（William Steinberg）後，成了自由之身的他遠赴英國，指揮新愛樂管弦樂團的作品。英國迪卡唱片公司的「全方位立體聲」（Phase 4 Stereo）音質絕佳，鮮明有深度，卻不刁鑽，讓人覺得光聽音質就有收藏價值的一張唱片。還有萊因斯多夫的演奏，要說出乎意料實在很失禮，總之值得一聽。經驗豐富的他展現純熟的指揮風格，不誇張也不狂妄，細節處理得恰到好處，呈現頂尖專業的音樂世界。當初不抱什麼期待的買了這張唱片，沒想到是「賓果」，就是這麼回事。不過這張唱片的封套設計實在不怎麼樣，活像 B 級恐怖電影的原聲帶，應該沒有人會因為封套而買吧？

2.）舒曼　C大調第二號交響曲 作品61

喬治・塞爾指揮 克里夫蘭管弦樂團 Col. ML4817（1952年）

喬治・塞爾指揮 克里夫蘭管弦樂團 Epic LC-3832（1960年）

弗朗茨・孔維茲尼指揮 萊比錫布商大廈管弦樂團 Etema 8 20 289（1960年）

雷納德・伯恩斯坦指揮 紐約愛樂 德CBS SBRG 72122（1960年）

保羅・帕瑞指揮 底特律交響樂團 Mercury SR90102（1955年）

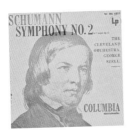

第二號交響曲算是舒曼留下來的四首交響曲中，最不起眼的一首吧。不過細細聆賞就聽得出處處都有舒曼那種「有點奇特開展」的風格，成了充滿獨特魅力的音樂，第二樂章尤其有趣。

塞爾（George Szell）分別於單聲道與立體聲時代灌錄過這首曲子。單聲道版本很有塞爾那種純粹不妥協的演奏風格。克里夫蘭管弦樂團也回應他的要求，奏出洗鍊樂音。當時不少很有兩把刷子的指揮家逃離歐洲戰火，移居美國（主要是猶太裔），所以這時期的美國樂團水準非常高。

進入立體聲時代後，塞爾的指揮風格相較於單聲道時代，表面上多了幾分圓融感，感覺還算不錯，骨子裡卻保有他的一貫風格。基本上，塞爾指揮時採取的是「戰鬥型」進攻態勢，或許當他指揮這首曲子時，下意識地試圖牽引出聽者的緊繃情緒。

第二號交響曲的首演是在萊比錫布商大廈管弦樂團的音樂會披露。也就是說，孔維茲尼（Franz Konwitschny）指揮的這場演奏成了「道地名產」；當然也不能說一定是因為這因素，但是整體演奏確實比塞爾的版本自然許

多，有著顯著差異，可能多少也是因為錄音的關係吧。總之，孔維茲尼講求的是奏出「屬於舒曼的真正樂音」，事實上也的確如此，格局正確、悅耳動聽，成了讓人頗有共鳴的音樂。

才子伯恩斯坦（Leonard Bernstein）的演奏十分精彩流暢，機敏又知性；只是相較於孔維茲尼的版本，有些段落顯得過於老練，讓人覺得：「稍微粗糙一點，不是比較好嗎？」聽了這演奏，不由得懷念曾經造訪的樂都萊比錫街景，那色調既不鮮豔，也不協調的陰影。

帕瑞（Paul Paray）指揮底特律交響樂團的演奏有如緊實的肌肉，卻不會過於刻板。樂風偏美式，但不同於塞爾和伯恩斯坦那種自我主張強烈的演奏，而是力求健全的中庸之道，也沒有孔維茲尼那麼硬派，算是讓人聽得舒心又充實的演奏；雖然指揮家和樂團似乎都不是那麼有名氣，我倒是挺喜歡這場演奏。

3.）莫札特　C大調第二十五號鋼琴協奏曲 K.503

卡爾・西曼（Pf）福里茲・雷曼指揮 慕尼黑愛樂 Gram.16014（1952年）

丹尼爾・巴倫波因（Pf）奧托・克倫培勒指揮 新愛樂管弦樂團 Angel S36536（1968年）

弗里德里希・古爾達（Pf）克勞迪奧・阿巴多指揮 維也納愛樂 日Gram.30MG0165/6（1975年）

穆雷・普萊亞（Pf與指揮）英國室內管弦樂團 Col.37267（1982年）

直到聆賞這張唱片之前，我只略略耳聞西曼（Carl Seemann）這位鋼琴家，從沒實際聽過他的演奏，後來在德國的二手唱片行發現這張10吋老唱片，一聽就被他那真切面對音樂的態度深深打動。沒錯，就是想聽這樣的莫札特啊！朗朗鳴響著這樣的樂音；不但鋼琴演奏精彩絕倫，樂團的表現也很出色，著實沒話說。連細節都充滿莫札特的 C 大調樂音，能夠邂逅這樣的音樂，真是無比幸福。

邂逅西曼這張唱片之前，我最愛聆賞的是年輕時的巴倫波因（Daniel Barenboim，當時他二十六歲）與克倫培勒（Otto Klemperer）指揮新愛樂管弦樂團共演的第二十五號。我絕對不是巴倫波因的粉絲，但與老練的克倫培勒攜手合作，錄製貝多芬與莫札特的協奏曲等「Angel Record」時期的他散發難以言喻的清新典雅氣質，精湛詮釋莫札特第二十五號。這般清新脫俗感與克倫培勒略顯濃郁、厚實的樂音融為一體，醞釀出「恰到好處」的莫札特樂音，裝飾奏也令人驚艷。琴藝成熟後的巴倫波因確實是名家，但我總覺得沒了年輕時的清新本質。當然，這部分的評價因人而異。

聽完巴倫波因的版本，我又聽了一次古爾達（Friedrich Gulda）的演奏，心想：「嗯，這個人果然是維也納人。」（拍了一下大腿）說到古爾達，一向予人「有點怪咖」的印象；但凝神靜聽這張唱片，有一種像是在大阪烏龍麵店吃清湯烏龍麵般不可思議的安心感。不帶任何企圖，也沒加什麼多餘的料，帶著些許清麗感的演奏，泰然自若地呈現最自然的莫札特；何況還是和維也納愛樂共演，即便稱不上「青史留名的演奏」，也讓人無可挑剔。

普萊亞（Murray Perahia）是當今樂壇，我很喜歡的鋼琴家之一，平常就喜愛聆賞他彈奏莫札特與舒伯特的作品。稱不上是「鬼才」或「天才」的他至少是一位追求樂風豐富中庸，不會讓人失望的演奏家。他把莫札特與舒伯特的音樂詮釋得很美，同時擔任演奏與指揮的這首二十五號也是，穩穩驅使扎實技巧，構築滿溢親暱慈愛的音樂世界；雖沒有小小的華麗感，卻有著些許溫暖。畢竟要是世上盡是「鬼才」、「天才」也挺無趣吧。

4.）拉赫曼尼諾夫 《帕格尼尼主題狂想曲》作品43

瑪格麗特・薇伯（Pf）費倫茨・弗利克賽指揮 柏林廣播交響樂團 Gram.（1960年）

塞爾蓋・拉赫曼尼諾夫（Pf）李奧波德・史托科夫斯基指揮 費城管弦樂團 Vic LCT-1118（1934年）

厄爾・懷爾德（Pf）雅舍・霍倫斯坦指揮 皇家愛樂 RDA 29-A（1965年）BOX

雷納德・潘納里歐（Pf）亞瑟・費德勒指揮 波士頓大眾管弦樂團 Vic. LSC-2678（1963年）

我最初聆賞這首《帕格尼尼主題狂想曲》，聽的是薇伯（Margrit Weber）演奏鋼琴，費倫茨·弗利克賽指揮柏林廣播交響樂團的黑膠唱片。非常俐落，不帶任何雜念，充滿知性感的一流演出，高中時的我非常喜歡聆賞這版本，可惜這張黑膠唱片不見了。在此介紹的是ＤＧＧ（德意志留聲機公司）重新發行的再版唱片（雖然我不喜歡光滑的銀色封套），但是這場演奏至今聽來依舊悅耳，絲毫不褪色。樂團的扎實樂音，鋼琴家強而有力的演奏，堪稱完美，可惜音質確實有點差。

接著購入聆賞的是作曲家自己創作、演奏的專輯。要說這封套有俄羅斯風情嗎？就是有種一九五○年代藝術風格的懷舊感吧。陰沉的北國天空，浮現拉赫曼尼諾夫神情緊繃的大臉，總覺得有點可怕。

這張唱片錄製於一九三四年，據說首演結束便馬上錄音，而且和首演時一樣，都是由史托科夫斯基指揮費城管弦樂團。因為是採ＳＰ錄音（Standard Play，標準播放），所以無論是樂音還是演奏都略顯老派，但畢竟是大鋼琴家，也是作曲家本身留下來的演奏，絕對是大器又有份量的演出，無可撼動

的音樂世界，果然很有存在感。

我比較常聽的新一點的作品是（雖說如此，也是一九六五年的錄音），美國鋼琴家懷爾德（Earl Wild），與霍倫斯坦（Jascha Horenstein）、皇家愛樂攜手演奏拉赫曼尼諾夫的鋼琴協奏曲作品集（一組四張LP的盒裝）。

這是為了「Reader's Digest」頒獎典禮，特地委託RCA唱片公司在英國製作的唱片，所以沒有公開販售；演奏與錄音都非常優秀，絕對值得聆賞，而且是只有行家才知道的隱藏版名盤。我在美國的二手唱片行發現時，趕緊買下來，四張一套竟然只要一美元！對於喜歡逛二手唱片行的人來說，網購才買得到的盒裝唱片可是一大樂趣之「坑」。

潘納里歐（Leonard Pennario）留下不少精湛演奏，但他對於這首曲子的詮釋有點耽溺於技巧，欠缺沉穩感，波士頓大眾管弦樂團的演奏也有點衝過頭；不過要是能聆賞現場演奏，應該相當過癮。

5.）蕭邦 降A大調第三號敘事曲 作品47

斯維亞托斯拉夫・李希特（Pf）Gram.LPM-18766（1963年）

阿圖爾・魯賓斯坦（Pf）日Vic.SRA-7721（1959年）BOX

弗里德里希・古爾達（Pf）London LD 9177（1955年）10吋

維托爾德・馬庫津斯基（Pf）Angel S-36146（1963年）

弗拉多・培列姆特（Pf）日Vic.VIC-28040（1974年）

塔瑪斯・瓦薩里（Pf）Gram.136 455（1965年）

第一次聽到這首曲子是在高中時期，聆賞的是李希特（Sviatoslav Teofilovich Richter）這張唱片，就這樣讓我在蕭邦的眾多作品中，特別喜歡這首第三號敘事曲，就是這麼一段邂逅。試著比較李希特與魯賓斯坦（Arthur Rubinstein）的演奏，發現曲子給人的印象截然不同。明明兩者的錄音時間僅相隔四年，卻有種時光飛逝之感。美籍波蘭裔的魯賓斯坦秉持著「蕭邦的音樂就是這麼回事」的演奏理念，從節奏到音色亮度，有如 DNA 般深植體內；但是對於身為俄羅斯人的李希特來說，蕭邦的作品是異國音樂，反而可以客觀地解讀樂譜，自由構築屬於自己的音樂；尤其是蕭邦的作品，這種差異也許是一大要點。一九六〇年，李希特在卡內基音樂廳舉行的音樂會演奏這首曲子，與這張唱片的演奏（錄音室錄音）氛圍可說截然不同，就連節奏的表現方式也有微妙差異；雖然兩場演奏都很完美，但聆賞卡內基音樂廳的現場錄音讓人不由得發出「哇喔」驚嘆，演奏結束後觀眾席肯定湧起近似「咆哮」的歡聲吧。

古爾達本來就很擅長演奏莫札特、貝多芬等德奧派古典音樂，但他演奏

非德奧派曲子，也能展現饒富趣意的特色。相較於魯賓斯坦的演奏，古爾達的「蕭邦味」比較淡，應該說偏向舒曼風格吧。演奏精湛，卻像是在「演奏另一首曲子」。

一樣也是波蘭人，師事帕德雷夫斯基（Ignacy Jan Paderewski）的馬庫津斯基（Witold Małcuzyński）是純粹的「蕭邦主義者」，比魯賓斯坦年輕二十七歲的他詮釋的「蕭邦感覺」卻比較趨近現代風格。他演奏時會下意識地避免左手的動作太大，以求紡出更知性、正確的音樂，也確實是蕭邦風格的樂音；雖然沒有李希特那種帶了點出乎意料的緊張感，但他應該也不想奏出這樣的樂音吧。

我很愛培列姆特（Vlado Perlemuter）演奏的拉威爾音樂，他演繹的蕭邦也很精彩，樂音深沉又內斂，有著不同於別人的風味，尤其這四首敘事曲更是值得細細吟味。音樂家伴隨著音樂逐漸衰老的方式各不相同，培列姆特應該算是一種理想型。

匈牙利鋼琴家瓦薩里（Tamás Vásáry）的演奏中規中矩，但現在聽來，

總覺得少了點驚喜。霍洛維茲（Vladimir Horowitz）的演奏可說魄力十足，令人驚艷；在我聽來，帶著些許大時代的滄桑感，要是在音樂會聽到他演奏這首曲子，我會大喊「BRAVO！」吧。

6.）佛瑞 安魂曲 作品48

安德列‧克路易坦指揮 巴黎音樂院管弦樂團 Angel S35974（1962年）

安德列‧克路易坦指揮 聖厄許塔斯管弦樂團 日Seraphim EAB-5014（1950年）

娜迪亞‧布蘭潔指揮 交響樂團與合唱團 EMI 051-16359（1948年）

大衛‧威爾考克斯指揮 新愛樂管弦樂團 Seraphim S-60096（1967年）

埃米爾‧馬丁指揮 聖厄許塔斯管弦樂團 Disques Charlin（1965年）

恩奈斯特‧安塞美指揮 瑞士羅曼德管弦樂團 London 5321（1955年）

高中時初次聽到佛瑞（Gabriel Urbain Fauré）的《安魂曲》是克路易坦（André Cluytens）指揮，一九六二年發行的唱片。費雪迪斯考（Dietrich Fischer Dieskau）與安赫莉絲（Victoria de los Ángeles）的歌聲無比精湛、動人，讓人不由得反覆聆賞。這張很多人喜愛的唱片也成了暢銷唱片，可說是青史留名的演出，也就不需要我再多說什麼讚美之詞了。

後來過了幾年，聆賞克路易坦這張一九五〇年錄製的老唱片時，最初的感想就是：「聽起來好老派喔。」但隨著一遍又一遍地聆賞，樸質純粹的樂音逐漸打動我的心。不是因為和一九六二年發行的唱片一樣，喚起什麼震懾不已的感動，而是察覺親密又貴重的某個東西只存在於那小小世界；雖然獨唱者們不是什麼巨星級聲樂家，但他們的歌聲蘊含著渺小人們的真切祈願。

法國知名作曲家，也是指揮家布蘭潔（Nadia Boulanger）是佛瑞的嫡傳弟子，獻給老師一場心意滿滿的演出；雖然是用 SP 錄音重新處理的復刻版，音質卻清晰得令人驚艷。聽在我這對於克路易坦指揮的版本再熟悉不過的耳裡，發現無論是流暢度、旋律還是各聲部的平衡，不少地方都與「我熟

悉的版本不一樣」，所以格外有股新鮮感，像是從不同角度眺望某尊巨大雕

像，著實是一場從各細節都聽得到女指揮個人特色的優異演奏。

威爾考克斯（David Willcocks）指揮英國劍橋大學國王學院合唱團的這

張唱片，如同字面意思，合唱是主角。合唱團是由十六名少年，十四位成年

男子組成；雖然因為兩位獨唱者均為男性，所以女高音部分依循傳統，由男

高音（高音男童）擔綱，歌聲卻不可思議地緊揪人心。在聖三一教堂的錄音

十分清晰，成了一張不同於克路易坦（一九六二年發行的唱片）版本，清新

又有魅力的傑作。

聖厄許塔斯教堂所屬合唱團在巴黎的教會體系中相當有名，馬丁（Émile

Martin）擔任指揮。這張唱片是臨時加上小編制樂團錄製而成的，有一種手

工製作的感覺；雖然獨唱者們不是什麼知名聲樂家，卻有著彷彿散步途中，

「偷窺一眼鎮上的教會，偶然聽到美妙樂聲」如此親切。沒有引人注目的華

麗感，卻是讓人慢慢心生溫暖共鳴的演奏。

安塞美的版本恰恰成了對比，網羅了丹蔻（Suzanne Danco）、蘇才

就是沒那麼感動。

意。聲樂家們的實力不凡，卻讓我有那麼些許違和感，不知是否挑錯人選，

（Gérard Souzay），如此豪華的獨唱陣容，感受得到迪卡唱片公司的真心誠

7.）哈察都量　D小調小提琴協奏曲

大衛‧歐伊斯特拉赫（Vn）阿拉姆‧哈察都量指揮 莫斯科交響樂團 Angel 40002（1965年）

戴維‧艾爾里（Vn）塞爾日‧鮑多指揮 百陽Cento Soli樂團　Musidisc RC723（1972年）

魯傑羅‧黎奇（Vn）阿納托爾‧費斯托里指揮 倫敦愛樂 Turnabout 34519 （1971年）

雷蒙德・錢德勒（Raymond Chandler，1888-1959，美國推理小說家）的小說《漫長的告別》中，有一段描寫私家偵探馬羅於半夜三點在家裡聆賞這首小提琴協奏曲，「雖然哈察都量稱這首曲子是小提琴協奏曲，但我聽到的是牽引機工廠裡，那無趣又鬆弛的履帶聲音。」這是他對這首曲子的感想（摘要）。馬羅探長可能是因為睡不好，或是心情不佳吧。總之，他對這首曲子沒什麼好感。

這首曲子是作曲家獻給小提琴家大衛・歐伊斯特拉赫（David Oistrakh）（因為作曲家向他請教不少關於技巧方面的事），於一九四〇年舉行首演的作品。這張唱片收錄的是哈察都量親自指揮交響樂團的演奏，可說是頂級共演，也確實是一場精彩萬分的演出。突然插進來的不協和音，處處都有上升、下降的快速音群，也許這就是馬羅覺得聽起來像是「無趣又鬆弛的履帶聲音」；不過整首曲子用了不少聽來親切的民謠旋律，所以絕對不是艱澀難懂的「現代音樂」。再者，歐伊斯特拉赫的琴聲像在歌唱，抑揚分明，俐落明快的演繹曲子結構，令人百聽不厭。

艾爾里（Devy Erlih）是法國小提琴家，伴奏也是法國樂團，卻比歐伊斯特拉赫奏出更具民俗風情的樂音。尤其是第二樂章，用像是吉普賽小提琴般帶點粗糙感的音色，深切地吟唱旋律。如果說，歐伊斯特拉赫是毫無缺點的優等生，那麼艾爾里的演奏就是不夠完美的表現，巧妙捕捉哈察都量音樂的缺陷美，成了有深度的音樂。

黎奇（Ruggiero Ricci）的琴聲一如既往地優雅高歌。歐伊斯特拉赫的琴聲很美，從未背離「正確的調子」，畢竟身為傑出的演奏家必須要有大家風範，當然也是多少受到社會主義的現實面束縛吧。相較之下，黎奇的演奏就自由多了。享受盡情展現自我的美妙樂音，非常容易理解、悅耳的演奏。

我想，馬羅探長應該是在一九五〇年代中期的廣播聽到這首曲子吧。會是聽到誰的演奏呢？「無趣又鬆弛的履帶聲音」啊……。我覺得這首曲子並沒那麼糟。

8.）莫札特　C大調第四十一號交響曲《朱彼特》K.551

布魯諾・華爾特指揮 維也納愛樂 Angel GR-19（1938年）

湯瑪斯・畢勤指揮 皇家愛樂 HMV ALP-1536（1957年）

彼得・馬格指揮 日本愛樂 日本Columbia MS7006（1963年）

卡爾・貝姆指揮 維也納愛樂 日Gram. 92MG 0651（1975年）BOX

最初聆賞這首曲子是ＳＰ時代的錄音，華爾特（Bruno Walter）指揮維也納愛樂的演奏。對我來說，這場演奏是定點觀測的基準，也就容易抱持這般心態：「和華爾特的演奏比較起來的話……」雖說有這麼一個基準，比較容易判斷音樂的優劣，卻也難免流於偏頗。總之，華爾特的演奏令我印象深刻。

不過，就算以華爾特為基準來評價（有好處也有壞處），畢勤（Thomas Beecham）與馬格（Peter Maag）指揮的《朱彼特》也是令人聆賞得好滿足；雖然畢勤的樂風有點老派，但絕不會予人過時感，就像傳統落語般，有著獨特趣意的演奏。封套上那張畢勤露出笑容的照片，彷彿可以窺見他心中那種「飽嚐人生酸甜滋味」，通曉人情世故的餘裕感。該說是美好時代催生美好音樂嗎？阿巴多、拉圖（Sir Simon Rattle）應該指揮不出這種風格吧（反正他們也不想走這種風格吧）。

馬格是一九一九年生於瑞士的指揮家。他於一九六三年訪日，指揮日本愛樂，錄製多首莫札特的交響曲。我家有一張是一九七〇年以低價盤重新發行的唱片，是我在某間二手書店的角落發現的，而且只賣一百日圓，簡直是

令人難以置信的價格。內容如何？非常精彩。年輕時的馬格使出渾身解數指

揮日本愛樂，樂團也充分回應，讓我再次感嘆這時期的日本樂團水準之高，

音質也很棒。拜這張唱片之賜，我巡禮二手店（尤其喜歡翻找特價箱子）成

癮。順道一提，馬格就讀瑞士的大學時主修哲學與神學，後來還迷上禪修，

一九六二年還以禪僧身分，遠赴香港修行一年左右，可能是那時順道走訪日

本吧。可說是一位非常特別的指揮家。

提到訪日時的錄音，貝姆指揮維也納愛樂的《朱彼特》也是令人難忘。

這張唱片是一九七五年在NHK會館的演奏，柔和中帶著緊迫感的獨特氛圍

讓人一聽就知道：「哦～這就是維也納愛樂的樂音啊。」和一九三〇年代華

爾特指揮的版本幾乎一模一樣，交響樂團還真是不可思議啊！維也納愛樂的

演奏當然很出色，完美呈現莫札特的音樂世界。

「只有貝姆先生的指揮讓我始終參不透啊！（捕捉不到其中奧妙）揮著

那麼小的棒子，卻能驅使樂團表現得那麼精彩。」這是小澤征爾先生告訴我，

他對於貝姆的評價。嗯⋯⋯是嗎？

9.）理查‧史特勞斯　交響詩《唐吉軻德》作品35

克萊門斯‧克勞斯指揮 維也納愛樂 London LL855（1953年）

喬治‧塞爾指揮 克里夫蘭管弦樂團 日CBS SONY13AC217（1960年）

赫伯特‧馮‧卡拉揚指揮 柏林愛樂 Gram. 139009（1965年）

（以上的大提琴獨奏均為皮耶‧傅尼葉）

赫伯特‧馮‧卡拉揚指揮 柏林愛樂 Angel S-37057（1975年）

羅林‧馬捷爾指揮 維也納愛樂 Dec. SXL6367（1964年）

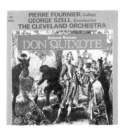

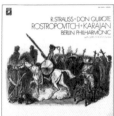

我手邊有三張大提琴名家傅尼葉（Pierre Fournier）擔綱獨奏的黑膠唱片，分別和克勞斯（Clemens Krauss）、塞爾、卡拉揚，這三位各具特色的一流指揮家共演，實在太厲害了。共演的交響樂團維也納愛樂、克里夫蘭管弦樂團、柏林愛樂也是各有千秋。

傅尼葉與克勞斯共演的這張單聲道唱片，一開始就有股凜然的緊張感。這時的克勞斯六十歲，傅尼葉四十七歲，都是正值顛峰期的演奏家，在克勞斯的引領下，呈現一場完美無瑕的演出，感受到精心雕琢的樂音。傅尼葉輕輕鬆鬆、自然融入的模樣（看起來），應該是拜室內樂鍛鍊出來的「協調性」之賜吧。畢竟他與提博（Jacques Thibaud）、柯爾托（Alfred Cortot）組成三重奏。我每次聆賞這張唱片就覺得：「還有比這更棒的《唐吉軻德》嗎？」

克里夫蘭管弦樂團在塞爾的指揮下，呈現出比克勞斯指揮維也納愛樂的音色來得柔軟優美，說不定比較貼近傅尼葉的原本風格。這場共演感受不到任何格格不入感，兩者的音樂自然融為一體。塞爾指揮克里夫蘭管弦樂團的演奏總是給人冷靜、一板一眼、不容許半點差池的印象；但令人意外的是，

大提琴獨奏部分與克勞斯指揮的版本幾乎沒有差異，也許有差異，只是我感受不到吧。就這樣順暢地聆賞完。

卡拉揚的演奏一聽就給人「樂音在躍動」的強烈印象，鮮明的卡拉揚樂風。聽完克勞斯、塞爾的版本，接著聽這版本，會驚訝色彩如此濃烈，殘響也過了些二（一向如此）。搞不好是受到卡拉揚指揮風格的影響吧。感覺傳尼葉的演奏沒之前那麼俐落，當然純屬個人喜好問題，我是比較欣賞前面兩個版本那種純粹質樸的樂音。

順便提一下卡拉揚與羅斯卓波維奇（Mstislav Rostropovich）攜手共演，於一九七五年錄音的《唐吉軻德》，大提琴獨奏部分十分流暢華麗又厚實，樂團也是「卯足全力」，但不合我的口味就是了。不過，的確是一場臻於頂峰的演奏。

再來聊聊馬捷爾的版本，由維也納愛樂的大提琴首席，布拉貝克（Emanuel Brabec）擔綱大提琴獨奏。一九六〇年代的馬捷爾有著令人難以捉摸的部分，這一點很有意思；雖然我很想裝腔作勢地說句：「喂，不覺得

有點衝過頭嗎?」其實倒也沒什麼壓迫感,算是一場悅耳動聽的演奏,而且這張唱片的音質真的很讚。

10.）孟德爾頌 E小調小提琴協奏曲 作品64

大衛‧歐伊斯特拉赫（Vn）尤金‧奧曼第指揮 費城管弦樂團 Col. MJ5085（1955年）

魯傑羅‧黎奇（Vn）皮耶羅‧甘巴指揮 倫敦交響樂團 Dec. LXT5334（1957年）

納森‧米爾斯坦（Vn）威廉‧史坦伯格指揮 匹茲堡交響樂團 Capitol P8243（1953年）

雅沙‧海飛茲（Vn）查爾斯‧孟許指揮 波士頓交響樂團 Vic. LM-2314（1959年）

海曼‧布雷斯（Vn）雷納德‧萊波維茲指揮 皇家愛樂 Reader's Digest（1962年）BOX

孟德爾頌的小提琴協奏曲簡稱「孟協」，是一首深受歡迎的曲子，各種版本的唱片數量可說如山高。我家也有很多張，要是每一張都介紹，怕是介紹不完，在此列舉幾張一九五〇年代錄製的唱片。

首先是當時的蘇聯國寶，大衛・歐伊斯特拉赫訪問美國時，哥倫比亞唱片公司灌錄的作品。歐伊斯特拉赫的琴聲有著朗朗之美，堪稱「美聲」。加上奧曼第（Eugene Ormandy）指揮費城管弦樂團的組合，展現無懈可擊的磅礴氣勢。順暢地聽完後，頓時心情愉悅，餘韻無窮。

聽完歐伊斯特拉赫的演奏後，接著聆賞黎奇的演奏，意外的有種壓抑、內省的感覺。身為義大利裔美國人，遠赴德國向庫倫亢普夫（Georg Kulenkampff）拜師學藝的黎奇，不是那種只求讓樂器發出美妙樂音的人，而是懷著一顆謙虛的心，扎實奏出樂音。慢板樂章尤其優美，英國迪卡唱片公司的單聲道音質嘹亮。

米爾斯坦（Nathan Milstein）曾與華爾特指揮紐約愛樂、阿巴多指揮維也納愛樂等合作，錄製過好幾次這首曲子；雖然他與史坦伯格、匹茲堡交響

樂團共演的 Capitol 唱片不是什麼引人注目的華麗之作，卻是精心呈現的一流演奏。米爾斯坦的琴聲始終維持一股緊迫感，一些濃烈樂段也很扎實地高唱著，散發浪漫派的正統典雅。史坦伯格的指揮也穩穩地支撐著音樂的骨架，可惜音質有點生硬。

海飛茲（Jascha Heifetz）搭檔孟許（Charles Munch）指揮波士頓交響樂團的演奏被譽為經典名盤，果然華麗無比，有著獨一無二的瑰麗感，技巧也很卓越，竟然能奏出如此精湛絕倫的琴聲，只有佩服一詞，就像只靠眼神就能展現逼真演技的歌舞伎演員。當然，喜好因人而異，但這場絕對是經典演奏。

生於南非的加拿大籍小提琴家布雷斯（Hyman Bress），雖然不是什麼赫赫有名的演奏家（至少在我買到這張唱片之前，不曉得有這號人物），但他的「孟協」演奏也是無可挑剔的逸品。因為讀者文摘發行的是只限郵購的盒裝商品，所以現在很難買到了。反覆擴展的美妙音樂令人著迷，穩穩高歌的旋律不流於感傷。萊波維茲（René Leibowitz）的伴奏既纖細又況味深沉，音質也很頂級。

11.) 葛羅菲 《大峽谷組曲》

阿圖羅・托斯卡尼尼指揮 NBC交響樂團 Vic. LM1004（1945年）

亞瑟・費德勒指揮 波士頓大眾管弦樂團 Vic. LSC2789（1965年）

奧芬・費耶斯塔德指揮 奧斯陸愛樂 Camden CAS468（1958年）

不會吧！托斯卡尼尼指揮葛羅菲（Ferde Grofé）的《大峽谷》讓我深感意外。因為封套設計十分出色，所以我在美國的二手唱片行架子上看到時，馬上就買了。而且只花了一美元（毫無瑕疵的初版唱片），實在太便宜了。

要說演奏得很認真嗎？總之，就是非常認真「描繪音樂」。那麼，樂團如何以樂音清清楚楚地描繪風景呢？那就是強化托斯卡尼尼的意圖。就某種意思來說，比較接近像是演奏《展覽會之畫》（拉威爾編曲）、雷史畢基的《羅馬三部曲》時的方式吧。務求精確的同時，也要兼顧優美、色彩豐富。說到色彩，單聲道錄音果然有著難以克服的障礙，但是托斯卡尼尼導引出來的樂音卻讓人感受到飽滿又鮮豔的色彩。即便現在聽來，也絲毫不覺得過時，甚至巧妙的兼具通俗性。可惜「在山徑上」這樂章有一段描繪驢子輕啼的音樂，聽起來有點尷尬。幸好這時期的唱片公司願意砸錢設計封套，才能造就非凡藝術。

反觀進入立體聲時代後灌錄的費德勒（Arthur Fiedler）版本，可說竭盡全力活用技術方面的優勢，彷彿在聽者的眼前構築一幅宏偉畫面。有別於托斯卡尼尼的版本，表現出豐盈華麗的開展，與其說給人劇力萬鈞的感覺，不

如說像是全景視野，總覺得有點像迪士尼的動畫⋯⋯。不過，費德勒的指揮

果然老練，樂團的樂音也是美得無可挑剔。

比較特別的是，費耶斯塔德（Øivin Fjeldstad）指揮奧斯陸愛樂的演奏。

問我為什麼刻意挑了挪威樂團演奏的唱片來聽啊⋯⋯我也不知道該怎麼回

答；不過，這場演奏有其質樸純粹的地方，讓人聆賞得頗愉悅。立體聲音質

也很不錯，閉目靜聽，不會想到是北歐樂團演奏的音樂。看 RCA 用的是比

較廉價的「CAMDEN」標籤，應該是向歐洲唱片公司購買發行權吧。

再來要介紹的這張不是黑膠唱片，而是 CD。韓森（Howard Hanson）

指揮伊士曼・羅徹斯特管弦樂團的 Mercury 唱片公司（一九五八年立體聲錄

音），演奏與音質均屬一流。

葛羅菲還有其他描寫自然風景的音樂作品，像是《尼加拉瀑布》、《死

亡谷》等，最耳熟能詳的就是這首《大峽谷組曲》。他還幫蓋西文（George

Gershwin）的《藍色狂想曲》編曲。

12.）貝多芬 A大調第九號小提琴奏鳴曲《克羅采》作品47

格爾奧格．庫倫亢普夫（Vn）+威廉．肯普夫（Pf）Gram. 17153（1935年）10吋

亨利克．謝霖（Vn）+阿圖爾．魯賓斯坦（Pf）Vic. LM-2377（1958年）

亞瑟．葛羅米歐（Vn）+克拉拉．哈絲姬兒（Pf）Phil. 05351（1956年）10吋

耶胡迪．曼紐因（Vn）+路易斯．肯特納（Pf）HMV HMV-10（1950年代前期）

雅沙．海飛茲（Vn）+布魯克斯．史密斯（Pf）Vic. LSC-2577（1960年）

這張庫倫亢普夫與肯普夫（Wilhelm Kempff）共演的10吋唱片，是在德國的二手唱片行買的，錄音時間是一九三五年五月，正值希特勒掌權時期，許多音樂家流亡海外。他們兩人雖然不是納粹份子，卻選擇留在德國，為同胞繼續演奏。這時的庫倫亢普夫三十七歲，肯普夫四十歲，其實都還很年輕，兩人奏出充滿活力又不失典雅的樂音，且絕不張狂的演奏。小提琴與鋼琴溫柔的相互應和，不斷紡出豐富的樂音，有如拚命抵抗政治強風的植物。

基本上，這張唱片就是樂音一向犀利的謝霖（Henryk Szeryng），與樂音華美的魯賓斯坦的組合。倒也不是什麼互補作用，只是當兩人的個性融合時，就會產生一股說服力。這時期的魯賓斯坦十分推崇謝霖，但不曉得是不是因為錄音的關係，謝霖的樂音似乎過於犀利，有幾個地方少了圓潤感，或許這就是內容扎實，卻喚不醒真誠感動的原因吧。我覺得謝霖與魯賓斯坦過了幾年後的再次搭檔演奏，聽起來舒服多了。

葛羅米歐（Arthur Grumiau）與哈絲姬兒（Clara Haskil）這組合的演奏相當自然，始終流暢得讓人聽得很舒心。無論是小提琴還是鋼琴的音色都

很柔和優美；不過，對於希望聽到這首曲子蘊含的某種精神性意義的人來說，可能會覺得搔不到癢處吧。我倒是很喜歡這樣的演奏風格。

曼紐因（Yehudi Menuhin）攜手肯特納（Louis Kentner）（兩人交情深厚，情同手足）的鋼琴伴奏，在英國錄製的這張「克羅采」，錄音年份不詳。那時還是單聲道時期，推測應該是錄製於一九五〇年代前期。曼紐因的提琴聲一向予人纖細感，的確是充分展現才華的演奏。肯特納的琴聲也很有個人風格，穩穩的支持著曼紐因。這版本毫無生硬的炫技感，是讓人可以靜心傾聽的《克羅采》。

海飛茲的演奏聽起來就是有名家炫技的意圖，音色相當尖銳，欠缺溫潤感。老實說，聽到最後覺得頗疲累。史密斯（Brooks Smith）的鋼琴伴奏也配合走這風格。畢竟那時期的古典樂壇以美國為中心，可能比較流行這種即物主義流派。但是現在聽來，總覺得少了共鳴感。這張唱片另外還收錄了一首巴赫的《給雙小提琴的協奏曲》〔與弗利德曼（Erick Friedman）共演，沙堅特（Sir Harold Malcolm Watts Sargent）指揮〕，海飛茲的演奏卻是無

比溫柔沉穩，不免讓人心生疑惑：「明明是同時期錄製，怎麼風格完全不一樣啊！」

13.）貝多芬 F大調第五號小提琴奏鳴曲《春》 作品24

齊諾・法蘭奇斯卡蒂（Vn）+羅伯特・卡薩德許（Pf）Col. ML5827（1961年）

雅沙・海飛茲（Vn）+艾曼紐・貝（Pf）Vic. LM1022（1947年）

大衛・歐伊斯特拉赫（Vn）+列夫・歐伯林（Pf）日Phil. 15PCC7-10（1962年）

亞倫・羅桑（Vn）+艾琳・芙萊絲勒（Pf）VOX STLP511.340（1950年代後期）

上一篇《克羅采》介紹謝霖與魯賓斯坦共演的這張唱片也有收錄《春》這首曲子。因為兩人幾乎是以《克羅采》的表現手法詮釋《春》，所以我的感想和《克羅采》差不多（但是兩人演奏《春》的風格都比《克羅采》來得沉穩）。

相較於謝霖與魯賓斯坦這對搭檔，法蘭奇斯卡蒂（Zino Francescatti）的演奏多了輕盈、柔軟感。我覺得這般演奏風格十分適合貝多芬年輕時寫的小提琴奏鳴曲，即便是快速音群也不會給人「急促感」，而是生動活潑。法蘭奇斯卡蒂與卡薩德許（Robert Casadesus）這兩位名人演奏的音色與其說是德國派，其實更貼近法式風情吧。至少用來詮釋這首曲子毫無違和感，一樣都能坦率傳達演奏美妙音樂的喜悅。這張唱片收錄的第三號與第四號奏鳴曲也很精彩。兩人的人品打造出不帶一絲猖狂，渾然天成的演奏。

海飛茲演奏《春》的時候，遠比演奏《克羅采》來得率直，沒了裝腔作勢感，也許這首曲子契合他的脾性吧。優美流暢，不少地方都讓人不禁聽得入神，但可能是因為速度的關係，打從一開始就給人稍嫌老派的感覺。關於

這一點，我覺得擔綱伴奏的鋼琴家也有責任。

說到鋼琴家，我也很喜歡塞爾金（Rudolf Serkin）與其岳父布許（Adolf Busch）於一九三三年錄製《春》的演奏，就像把該說的話都說了。卻不會讓人覺得過度膨脹自我意識；而且演奏室內樂時的塞爾金與身為獨奏家時的演奏風格不太一樣，這一點頗令人玩味。因為不是黑膠唱片，所以就不秀出封套。

歐伊斯特拉赫的搭檔，歐伯林（Lev Oborin）的琴聲一如既往的無懈可擊，收放得宜，就連呼吸也令人讚嘆。歐伊斯特拉赫的音色總是讓我想起美聲男高音的詠嘆調，簡直就是天賦美聲，而歐伯林精湛理性的琴聲支持著如此表情豐富的美聲。這對搭檔演奏的《春》也很精彩，比《克羅采》更動人。

尤其是第二樂章，四個連續變奏，兩人默契一流，無懈可擊。

羅桑（Aaron Rosand）的提琴聲情感奔放，搭檔芙萊絲勒（Eilleen Flissler）的琴聲也不甘示弱。這組合呈現的是具有攻擊性的《春》與《克羅采》，與其說是對話，聽起來更像是爭論。聽完這兩首後，總覺得整體有點生硬。

14.）封·威廉斯《塔利斯主題幻想曲》

尤金·奧曼第指揮 費城管弦樂團 Col. 72982（1963年）

艾德里安·鮑爾特指揮 逍遙愛樂管弦樂團 West. WI-5270（1953年）

約翰·巴畢羅里指揮 倫敦市立交響樂團 Angel 36101（1963年）

李奧波德·史托科夫斯基指揮 他的交響樂團 Vic. LM-1739（1952年）

迪米特里·米卓波羅斯指揮 紐約愛樂 Col. MS-6007（1958年）

自從聽了一場無比精彩的演奏之後，從此愛上這首曲子⋯⋯應該不少樂迷也有幾次這樣的經驗吧。我最初聆賞《塔利斯主題幻想曲》的版本是尤金・奧曼第指揮費城管弦樂團的演奏，深深為美妙樂音著迷；雖然少了一點英國風情，但一聽就不禁愛上，心情有如眺望一幅古老名畫似的安詳沉靜，音色也相當有層次感。

可以感受到英國指揮家鮑爾特爵士對於一些細節的處理比奧曼第的版本更明確，不只音色優美，也蘊含想藉由音樂彰顯某個時代，一種近似鄉愁的自然念想，散發獨特氛圍。

巴畢羅里爵士（Sir John Barbirolli）指揮倫敦市立交響樂團的演奏相當柔美，不講求華麗的演奏，而是深入解讀音符的鳴響；富含飽滿情緒的同時，也試圖沉澱情緒，透過這首曲子可以充分享受到英國指揮家指揮英國樂團的正統樂音（應該是）。這張唱片收錄的另一首曲子《綠袖子幻想曲》也值得聆賞，如同封套上那張泰納的水彩畫。巴畢羅里爵士是深得威廉斯（Ralph Vaughan Williams）信賴的指揮家，擔綱他好幾首作品的首演。

史托科夫斯基邀請多位一流演奏家，組成樂團，展現名家技藝的極致，堂堂擴展不同於英國指揮家描繪佛漢・威廉斯的英國世界，呈現另一番音樂風景，幻化成史托科夫斯基自己的世界；至於能不能接受這樣的世界，就看聽者的心情。這張唱片收錄的另一首曲子，荀貝格的《昇華之夜》也是予人同樣感受。我覺得是富有個人魅力的純熟演奏。

這張唱片除了收錄米卓波羅斯指揮紐約愛樂演奏這首曲子之外，和史托科夫斯基的版本一樣，也收錄了《昇華之夜》（參照87頁《昇華之夜》的封套圖片），果然很有這位指揮家的風格，始終充滿震撼人心的緊張感，不時表露烏雲般的不安心緒。可以聽到不同於鮑爾特、巴畢羅里爵士等英國指揮家們的演奏，像是在聆賞另一首也是荀貝格譜寫的曲子，值得一聽。

15.）約瑟夫・海頓　C大調第四十八號鋼琴奏鳴曲etc　HobXVI/35

宮澤明子（Pf）日本Columbia OS-7029（1968/69年）

阿圖爾・巴爾薩姆（Pf）Washington Record WR430（1958年）

威廉・巴克豪斯（Pf）London STS15041（1958年）

約翰・麥克卡貝（Pf）London 奏鳴曲全集vol.2（1977年）BOX

最近買了這張宮澤明子的唱片，喜歡到時常聆賞。我一直覺得「基本上，海頓的鋼琴奏鳴曲相當無趣」（當然是與莫札特、貝多芬相比的話），但聽了這張從奏鳴曲全集選粹的精選輯，我改觀了。這張唱片蒐羅了非常值得聆賞的美妙音樂。以往漫不經心聽過的曲子，卻能因為這張唱片感受到截然不同的趣味。當然，也是因為宮澤明子的演奏精湛絕倫。這張唱片是在日本哥倫比亞唱片公司的第一錄音室錄製，史坦威鋼琴的音色好美。

想說比較一下手邊其他演奏版本，於是選了第四十八號鋼琴奏鳴曲。我巡了一遍塞滿唱片的架子，發現我家還有其他三種版本，而且演奏者都是男性鋼琴家，巴克豪斯（Wilhelm Backhaus）、巴爾薩姆（Artur Balsam）、麥克卡貝（John McCabe）（均為黑膠唱片）。

巴爾薩姆生於波蘭，在德國展開鋼琴家生涯，後來為了逃離納粹政權而移居美國。世人對他的印象就是經常幫別人伴奏，也教授鋼琴。這張唱片是他以獨奏家身分，用偏緩速度演奏海頓這首鋼琴奏鳴曲；但老實說，他的演奏頗無趣（我為什麼會一直留著這張無趣的唱片呢？還真是個難以回答的問題）。

大師級巴克豪斯的演奏果然高水準，樂聲華麗無比，可惜缺乏趣意，很難讓聽者聽得如癡如醉。巴克豪斯除了錄製這張名為《Haydn・Recital》唱片之外，沒再錄製第二張海頓的音樂，可能他自己也覺得「屬性不合」吧。

麥克貝是英國作曲家，也是鋼琴家，沒有多餘綴飾的率直演奏讓人頗有好感，從音樂感受得到他對於海頓的喜愛（他和宮澤明子一樣，錄製過海頓的奏鳴曲全集），可惜音樂過於收斂，不夠有速度感。不夠有速度感的音樂……嗯，聽起來就很無趣。

後來，我又聽了一遍宮澤明子的演奏。

真的好讚啊！和其他鋼琴家詮釋海頓音樂的方式截然不同。這首曲子當時是為了古鋼琴而譜寫，後人再以從頭到尾非連音（non-legato，也稱作不連奏）的方式，巧妙地用現代鋼琴還原。一九六〇年代嘗試過這種近似「古樂演奏」，而且效果絕佳，真的讓我佩服不已。顧爾德以非連音彈奏海頓的曲子也很獨特，但是宮澤明子比他更大膽嘗試這方式，我覺得她的態度與精神應該被高度肯定。

16.）約瑟夫・海頓　G大調第九十四號交響曲《驚愕》

湯瑪斯・畢勤指揮 皇家愛樂 Col. ML4453（1951年）

湯瑪斯・畢勤指揮 皇家愛樂 日Angel EAC 30031（1957年）

卡洛・馬里亞・朱里尼指揮 愛樂管弦樂團 Angel 35712（1958年）

卡爾・李希特指揮 柏林愛樂 Gram. 138782（1961年）

海頓寫了太多交響曲，所以我常搞不清楚這一首是哪一首，唯獨清楚記得這首曲子。

畢勤的這張唱片是單聲道錄音，六年後，也就是一九五七年，他一樣也是指揮皇家愛樂，又錄製了立體聲版本。朱里尼與李希特的版本一樣都是早期的立體聲錄音。

當時七十二歲的畢勤指揮的《驚愕》給人儀表堂堂，風度翩翩的舊時代英國紳士印象，就連第二樂章的「驚愕」（surprise）部分，驚嚇方式也是穩健又高雅，這種程度的驚嚇就連端著茶杯的婦女也不會嚇到紅茶溢出來。或許有人覺得「不夠震撼」，畢勤爵士可不在意批評，忠於自己，以開朗愉快的風格指揮海頓的這首交響曲。如此一派悠閒的海頓也不錯呢！感覺是個與「人生為何？」這個大哉問無緣的世界。我也有重新錄製的立體聲 Angel 唱片，演奏風格依舊像是一場「陽光遍灑的沙龍演奏會」，只是樂聲變成立體聲。畢竟人沒那麼快就變了個人。

只能說當時四十四歲，正值壯年的朱里尼（Carlo Maria Giulini）演奏

風格至少比畢勤來得劇力萬鈞、有力多了。從第一樂章就積極進攻，緊接著第二樂章的「surprise」還真的企圖讓聽者嚇一跳，不曉得是打翻紅茶還是什麼東西。總之，我覺得這場演奏可圈可點。比較兩個英國樂團的演奏，真的很有趣。看來英國人與海頓果然挺合吧。

李希特（Karl Richter）的演奏風格依舊華美、高尚（讓人不由得想端坐聆賞）；不過，與其說他指揮的曲子是海頓的作品，不如說比較偏向莫札特的世界，搞不好他就是從這觀點來詮釋這首曲子。聽完畢勤的版本，再聽李希特的版本，總覺得好像聽到兩種結構不同的音樂。

我再介紹幾張我家有的《驚愕》。約夫姆（Eugen Jochum）指揮倫敦愛樂的唱片（一九七三年），也是一張英國交響樂團演奏的作品，風格正統、一絲不苟，很有深度的演出。克里普斯（Josef Krips）指揮維也納愛樂的演奏（（一九五七年）相當沉穩，展現優美的維也納風格海頓；雖然都是高水準演奏，但還不到萬中選一，非聽不可的等級。

如果只能從中挑選一張的話，我應該會選讓人聽來「如沐春風」的畢勤

版本吧。（單聲道、立體聲版本都不錯，如果只能擇一，我會選單聲道）如此悠揚風格深植我心。

17.）布拉姆斯《間奏曲》 選自作品116, 117, 118, 119

威廉·肯普夫（Pf）Gram. 138903 SLPM（1963年）

葛倫·顧爾德（Pf）Col. MS6237（1966年）

華爾特·克林（Pf）VOX SVBX5430（三片裝）（1969年？）

范·克萊本（Pf）Vic. LSC3240（1971年）

《間奏曲》是布拉姆斯離世前幾年留下的傑作，世間角落有個沉潛又浮起，沉潛又浮起的孤獨靈魂。隨著年歲漸增，才能真正理解的音樂作品，間奏曲集絕對是其中之一。

鋼琴家肯普夫的音樂就像他的人品，一向給人內斂、理性的翩翩君子印象，演奏布拉姆斯這套間奏曲集也是理性、清澄，不失高雅氣質；但總覺得少了點什麼，聽者無法透過琴聲感受到布拉姆斯寄託於曲子的念想。這時六十八歲的肯普夫堪稱大師級鋼琴家，心境上理應有更纖細的表現，無奈整體音樂表現不夠純熟，稍嫌乾癟。

顧爾德的演奏則是深沉，一處只有「深沉」這詞才能形容的深奧世界。對於鋼琴家生涯來說，這時三十四歲的顧爾德還是個青年，所以一想到年紀輕輕就能達到這樣的境界，實在令人驚嘆。不，不只到達這樣的境界，厲害的是之後還能重返初心。顧爾德詮釋莫札特、貝多芬的曲子向來飽受爭議，屬害但他演奏布拉姆斯的這套小曲卻一點也不奇詭，而是直擊人心的動人樂聲。

有一次，我聆賞莫札特的美妙協奏曲時，突然聽到 FM 廣播傳來現場錄

音的琴聲，心想：「琴聲這麼高雅、清晰的鋼琴家是誰啊？」就這麼聽完整

首曲子，後來才知道是克林（Walter Klien）。他詮釋莫札特曲子深受好評，

演奏布拉姆斯的曲子也不遜色；雖然沒有顧爾德那種特殊的深沉，卻像是仔

細琢磨珍貴珠寶般，小心翼翼地將布拉姆斯艱澀難懂的音樂世界，一塵不染

地搬運到現代。「這些小品不適合在音樂廳演奏，適合傍晚時分，獨自在家

細細聆賞」這是唱片封套上的文案，一點也沒錯。

克萊本（Van Cliburn）於一九七一年，三十七歲時錄製了布拉姆斯曲

集，專輯名稱是「My Favorite Brahms」，《間奏曲》就占了專輯的一半。

聽完顧爾德和克林的版本，再聽這版本的感覺像是聽了另一首曲子。音域寬

廣，樂音明快，有著蕭邦曲子的意趣。的確是非常出色的演奏，也覺得布拉

姆斯的曲子就是這樣的音樂，但我總覺得有種揮之不去的違和感。

18.〈上〉蕭斯塔科維契 C小調第一號鋼琴協奏曲 作品35

安德烈‧普列文（Pf）雷納德‧伯恩斯坦指揮 紐約愛樂 Col. MS6392（1962年）

蕭斯塔科維契 F大調第二號鋼琴協奏曲 作品102

雷納德‧伯恩斯坦（Pf）指揮 紐約愛樂 Col. MS6043（1958年）

蕭斯塔科維契的這兩首鋼琴協奏曲是我的最愛。這兩張唱片從我高中時

期一直珍藏到現在，百聽不厭，還真是不可思議。伯恩斯坦輕快彈奏、指揮

的這張唱片是我當時拚命蒐集日本哥倫比亞唱片公司的集點券，好不容易換

來的。猶記當時收到唱片時，開心不已啊！我也很喜歡 B 面的拉威爾的協奏

曲（後來又買了這版本的進口唱片），輕妙灑脫。蕭斯塔科維契的音樂有著

獨特的「搖擺感」，美妙得讓人上癮。第二號創作於一九五七年，發表後不

久便錄製成唱片。

那時我只知道演奏第一號協奏曲的鋼琴家普列文（André Previn）是一

位因為電影《窈窕淑女》而小有名氣的爵士鋼琴家，也是電影配樂作曲家。

沒想到他以獨奏家身分與伯恩斯坦、紐約愛樂合作，展現犀利又有活力的演

奏。「哦，他彈奏古典音樂也很厲害呢！」令人刮目相看（畢竟當時普列文

幾乎沒公開演奏過古典音樂）。

這時期的伯恩斯坦可說活力十足、灑脫不羈，真的很帥。在我心中，他

給我的印象和約翰・甘迺迪總統執政時期的社會氛圍十分契合，「此時此地，

即將發生什麼新鮮事」總覺得他們兩位就是像這樣為社會注入新風。上了年紀的伯恩斯坦將事業重心移往歐洲，與維也納愛樂等歐洲樂團合作；但感覺他的音樂風格變得過於收斂（純粹只是個人見解），一點也不吸引我就是了。即使整體演出更具沉沉韻味，卻失去一股舒暢感。

總之，我一直認為只要擁有這兩張黑膠唱片，就不需要其他版本的蕭斯塔科維契的鋼琴協奏曲，沒想到後來還是出現幾張意外之作。一張是阿格麗希（Martha Argerich）與符騰堡海布隆室內管弦樂團搭檔演奏的第一號鋼琴協奏曲，著實不凡。我曾在卡內基音樂廳聽過她演奏這首曲子，真的是精彩到難以形容（共演者是馬舒（Kurt Masur）指揮紐約愛樂）。基本上，我一直覺得阿格麗希的演奏風格「鮮明強烈」，沒想到她竟能演奏出如此淡然、輕巧的蕭斯塔科維契，令人忍不住想隨著樂聲搖擺，如此撼動人心！我想，阿格麗希就是那種隨著年歲漸增，演奏生涯愈來愈精彩的鋼琴家。

18.〈下〉蕭斯塔科維契 C小調第一號鋼琴協奏曲 作品35

安妮‧達亞可（Pf）、莫里斯‧安德烈（Tp）尚‧弗朗索瓦‧百雅指揮 百雅室內管弦樂團 Erato 70477（1976年）

約翰‧奧格東（Pf）、約翰‧威伯拉罕（Tp）內維爾‧馬利納指揮 聖馬丁室內樂團 Argo ZRG 574（1972年）

尤金‧利斯特（Pf）蓋格‧約夫姆指揮 柏林國家歌劇院管弦樂團 World Record Club 328（1961年）

蕭斯塔科維契 F大調第二號鋼琴協奏曲 作品102

約翰‧奧格東（Pf）勞倫斯‧佛斯特指揮 皇家愛樂 EMI ASD2709（1971年）

尤金‧利斯特（Pf）維克多‧德薩爾森斯指揮維也納國家歌劇院管弦樂團 World Record Club 328（1961年）

前述提到關於蕭斯塔科維契的兩首鋼琴協奏曲，我說只要擁有兩張與伯

恩斯坦有關的唱片就心滿意足了。但要是就這樣省略其他演奏者的版本，還

是有些在意，所以追加介紹我家收藏的四張唱片。

其中有兩張收錄第一號鋼琴協奏曲的唱片很有意思〔達亞可（Annie

d'Arco與奧格東），伴奏的樂團分別是百雅指揮百雅室內管弦樂團，以及

馬利納指揮聖馬丁室內樂團。兩位都是巴洛克音樂方面的行家，尤其是百雅

（Jean-François Paillard）指揮的版本，不太容易聽到這樣的蕭斯塔科維契

音樂吧。加上吹奏小號的是名家安德烈（Maurice André），所以我抱著「會

是什麼樣的感覺呢？」好奇又期待的買了這張唱片。問我感覺如何？要說是

法國風情的蕭斯塔科維契嗎？總之，就是很像沙龍音樂。安德烈的小號樂音

溫潤優美、不刺耳。「嗯……好像和蕭斯塔科維契的音樂風格不太一樣啊！

（不好也不壞）」令人有些狐疑。不過，這張唱片還是值得聆賞。

奧格東（John Ogdon）在一九六二年的「柴可夫斯基鋼琴大賽」，與

阿胥肯納吉（Vladimir Ashkenazy）並列第一，可說是當時備受矚目的大器

新銳鋼琴家，沒想到後來罹患思覺失調症，深受病痛所苦，音樂家生涯被迫中止，英年早逝。他詮釋的蕭斯塔科維契是那麼犀利、深沉、魄力十足，充滿緊張感的演奏。馬利納（Neville Marriner）與樂團也是卯足全力，展現百分之百的默契。小號名家威伯拉罕（John Wilbraham）其實是擅長演奏巴洛克音樂的名家，也以輝煌樂音回應奧格東的傾力演出。

奧格東演奏第二號鋼琴協奏曲的搭檔是勞倫斯‧佛斯特指揮皇家愛樂。

奧格東演奏這首曲子也是無可比擬的精彩，彷彿每個音都具有明確的說服力，全神貫注地急馳，扎實技巧，以及明快清晰的解讀力。如果說阿胥肯納吉是促使世界聚攏之人，那麼奧格東就是堂堂破繭而出的人；雖然這麼做有風險，但要是目標對了就能飽嚐樂趣。奧格東的這兩張唱片應該被更多人聽見，不是嗎？順道一提，無論面對多麼困難的曲子，奧格東都能像初次邂逅似地流暢彈奏，只能說他天賦異稟吧。

利斯特（Eugene List）是美國鋼琴家。一九三四年，年僅十六歲的他在美國初次登臺演奏蕭斯塔科維契的第一號鋼琴協奏曲，成為備受矚目的鋼琴

神童，想說他應該能輕鬆駕馭蕭斯塔科維契的作品，但是就我聽這張唱片的感覺（收錄一號與二號），絲毫沒被感動。即便技巧卓越，卻始終給人倉促感，感受不到任何深度。

19.）荀貝格 《昇華之夜》作品4 樂團版

維克多・德薩爾森斯指揮 洛桑室內管弦樂團 West. WST17031（1974年）

迪米特里・米卓波羅斯指揮 紐約愛樂 Col. MS-6007（1958年）

雅舍・霍倫斯坦指揮 德國西南廣播交響樂團 VOX PL 10.460（1957年）

祖賓・梅塔指揮 洛杉磯愛樂 日London L18C-5134（1967年）

這首曲子是不斷琢磨後期浪漫派音樂，精心打磨出來的超濃郁之作，散發著世紀末氣息，確實也是創作於世紀末，也就是一八九九年。荀貝格早期深受華格納與布拉姆斯的影響。

本來是為了弦樂六重奏而譜寫的曲子，後來作曲家又改編成樂團版（一九一七年），所以這首曲子有各種編制的演奏。在此介紹樂團版與原創版。

首先介紹交響樂版。德薩爾森斯（Victor Desarzens）於一九四二年創立瑞士洛桑室內管弦樂團，樂團堪稱室內管弦樂團的先驅，身為創立者的他擔任首席指揮長達三十年，造就一場場聽覺饗宴。他們的演奏不疾不徐，流暢優美又綿密，令人舒心不已；而且比起作品強調的故事性，感覺這樂團更重視純粹的音樂性。

相較之下，米卓波羅斯的樂團版強而有力，迸發緊迫人心、戲劇張力十足的樂音，從一開始便不斷營造預感不祥悲劇將至的氛圍。這位指揮想表達的（只能說，一向如此）就是人生的痛切與無情，而紐約愛樂也忠實順從他

的要求，沒有一絲懷疑……。不過，曲子到了後半段開始慢慢暗示終將得到救贖，如此些微幽光實在很美。德薩爾森斯與米卓波羅斯，兩位都很明確知道自己想要打造什麼樣的音樂。

霍倫斯坦是位作風低調，擁有雄厚實力的指揮家。可惜相較於前面兩位，他指揮這首曲子的風格顯得有些半吊子，我覺得缺乏說服力。這張唱片收錄的另一首，也是荀貝格寫的《室內交響曲》，卻展現了霍倫斯坦的卓越駕馭力。

我聽了梅塔指揮洛杉磯愛樂的這張唱片，才曉得這首曲子有多麼令人讚嘆。他指揮的這場演奏（作曲家自己於一九四三年修改的版本，修改低音大提琴的分部譜），現在聽來還是那麼無懈可擊。精緻、流暢，有著越聽越入迷的說服力。我覺得當時的梅塔有股獨特氣勢（也可以說是清新優雅感），後來就感受不太到他的這股特殊魅力了。可能是因為他的音樂已臻至成熟吧。或許在競爭激烈的樂壇，個人特色強烈的指揮家要想隨著年紀增長，依舊保有原原本本的自己並非易事。

20.）荀貝格 《昇華之夜》作品4 弦樂六重奏版

巖本真理SQ+2名客席音樂家 日Angel EAC-60155（1972年）

新維也納SQ+2名客席音樂家 日Phil. SFL-8623（1967年）

參與馬波羅音樂節的演奏家們 Col. MS-6244（1960年）

皮耶·布列茲指揮 Domaine Musical Ensemble 音樂領域全集團 日Columbia OW-7572（1975年）

相較於後來編寫的樂團版，原創的弦樂六重奏版力求的不是戲劇效果，而是確立作品的音樂性結構。有別於不少交響樂版本偏重以樂音構築音色彩豐富的感官世界，演奏原創版的演奏家們則是試圖以音樂結構暗示荀貝格想要打造的音樂世界。

嚴本真理弦樂四重奏與兩位客席音樂家的演奏相當嚴謹，別具知性美。活用小編制的優點，深入挖掘音樂，對照出交響樂團演奏時無可避免的不拘小節與曖昧部分。這樣的演奏方式值得一聽，只是這首曲子的抒情要素幾乎沒了，有點可惜。

反觀新維也納弦樂四重奏與兩位客席音樂家的演奏，力求的是如何齊心協力紡出音樂，而不是追求高解析度。即便遇到嚴峻狀況，還是能在黑暗中從容迎接光明，蓄勢待發……他們的演奏就是予人這般印象，有著溫柔韻味。總之，我很喜歡這樣的演奏，也可以說是淬鍊出蘊含維也納風情的荀貝格吧。這樂團好像成軍不到幾年就解散了，所以查不到相關資料。他們似乎以演奏荀貝格的作品為主。

參與塞爾金策劃的馬波羅音樂節（我去過幾次這個音樂節）的六位演奏家組團，挑戰《昇華之夜》。這幾位演奏家另闢一處場所練習，一起作息，培養出好默契；雖然參與錄音的他們都不是什麼名家大師，但演奏水準相當高，默契絕佳。或許他們厲害的地方不是對於曲子的詮釋、演奏風格，而是大家有志一同，一起開心地「共同創作」。我很喜歡這樣的氛圍，也是只有室內樂界才能吟味到的感覺。

才子布列茲指揮音樂領域全集樂團的演奏恰恰相反，逐漸打破音樂結構，有如解數學題似的重新審視細節，醞釀出嶄新的緊張感，著實是一場很有趣的演奏；但總覺得好像在做精神分析，聽完有點疲累。

21.）貝多芬 降B大調第七號鋼琴三重奏《大公》 作品97

大衛·歐伊斯特拉赫（Vn）斯維亞托斯拉夫·克努雪維茲基（Vc）列夫·歐伯林（Pf）日本 Colmbia RL3061（1958年）

尚·傅尼葉（Vn）安東尼奧·揚尼格羅（Vc）保羅·巴杜拉一史寇達（Pf）West. WL5131（1952年）

艾薩克·史坦（Vn）雷歐納德·羅斯（Vc）尤金·伊斯托敏（Pf）Col. MS6819（1965年）

列奧尼德·柯崗（Vn）羅斯卓波維奇（Vc）埃米爾·吉利爾斯（Pf）Monitor MC2010（1956年）

阿圖爾·魯賓斯坦（Pf）雅沙·海飛茲（Vn）艾曼紐·費爾曼（Vc）Vic. LCT1020（1941年）

貝多芬的鋼琴三重奏作品中，這首《大公》的旋律最耳熟能詳，唱片多如繁星。

首先介紹的是以歐伊斯特拉赫為首，結集克努雪維茲基（Sviatoslav Knushevitsky）、歐伯林等諸位名家，深獲好評的演奏確實精湛超凡，無可非議。樂風濃郁，始終維持一流水準，讓人從頭到尾沉醉不已，奉為典範也不為過吧。

相較之下，尚‧傅尼葉（Jean Fournier，大提琴家皮耶‧傅尼葉Pierre Fournier的弟弟）的三重奏更為柔軟、自由。巴黎之子的傅尼葉，米蘭之子的揚尼格羅（Antonio Janigro），以及維也納之子史寇達（Paul Badura-Skoda），年輕的都會三人組散發著俄羅斯大叔們求之不得的灑脫感。我個人非常喜歡他們的演奏，可惜世人的評價似乎不高，或許有人批評沒有貝多芬的音樂風格，那又何妨？史寇達那行雲流水般的琴聲尤其令我印象深刻。

史坦三重奏版本中的史坦（Isaac Stern）的演奏比其他兩位出色許多，也就成了主角，倒也不是因為他的演奏有多麼出類拔萃。伊斯托敏（Eugene

Istomin）是位擅長室內樂演奏，很有實力的鋼琴家，但他在這場演奏的表現卻沒了趣意。這種感覺就像看了一篇文意明確，也很有才情，讀完後卻沒有什麼特別感觸的文章；想說換成顧爾德彈奏的話，肯定比較有趣吧（情況又會變得如何呢？）。總之，三人之中居然是大提琴家羅斯（Leonard Rose）的沉穩琴聲殘留耳畔。

繼歐伊斯特拉赫版本之後，又是一張結集當代年輕名家，柯崗（Leonid Kogan）、羅斯卓波維奇、吉利爾斯（Emil Gilels）的三重奏唱片。默契十足的他們散發著打從心底享受這場演奏的親暱氛圍，讓人聽來舒心愉悅；即便吉利爾斯有時稍微衝過頭（吉利爾斯是柯崗的大舅子）。

魯賓斯坦、海飛茲、費爾曼（Emanuel Feuermann）的組合堪稱「百萬美元三重奏」。戰前的百萬美元相當於現在約千萬美元吧。因為是珍珠港事變之前錄製的 SP 唱片，所以音質不太好；但聽著聽著就入迷，忘了音質好壞。三位名家齊聚一堂，絲毫沒有較勁心態，各自拿出看家本領，齊心合奏。

當然，三位都優秀得令人咋舌，尤以魯賓斯坦的自在悅耳琴聲令我著迷；一

向強烈彰顯自我的他面對室內樂演奏，卻能收斂自我，展現洗鍊實力。費爾曼的大提琴琴聲優美自然地撐起音樂基底，著實是一場盡顯三重奏魅力的演奏。

22.）德布西 《前奏曲》 第一集

尚・卡薩德許斯（Pf）Vic.LSC-2415（1960年）

弗里德里希・古爾達（Pf）MPS52.001（1969年）

諾爾・李（Pf）日Columbia（Valois原版）OS-671（1965年?）

花房晴美（Pf）Ades 14.048（1983年）

安川加壽子（Pf）日Vic.SJX-7515（1971年）

我初次聆賞德布西的《前奏曲》（一部分）是十幾歲時，聽到收錄在斯維亞托斯拉夫·李希特的專輯「義大利音樂旅行」（DGG），收錄〈船帆〉、〈吹過原野的風〉、〈阿納卡普里的山丘〉這三首，每一首都給人鮮明深刻的印象。可惜他從未好好的在錄音室錄製過德布西的《前奏曲》；這麼說來，李希特倒是在獨奏會上演奏過幾首德布西的小品，卻沒有出過完整的德布西作品輯。

有不少張被譽為名演，完整收錄《前奏曲》的唱片（像是柯爾托（Alfred Denis Cortot）、富蘭梭瓦（Samson François）、米凱蘭傑利（Artur Michelangeli）、季雪金（Walter Gieseking）、貝洛夫（Michel Béroff）等。在此，我想介紹幾張未受世人矚目，檯面下的「名盤」（應該是）。

尚·卡薩德許斯（Jean Casadesus）是鋼琴家羅伯特·卡薩德許斯（Robert Casadesus）的兒子，鋼琴家生涯十分被看好，可惜四十五歲那年因為車禍，英年早逝。聽了這張唱片就能明白他是位很有才華的音樂家，手腕是那麼柔軟，豐富的歌心，還有著都會的灑脫感。〈阿納卡普里的山丘〉的鮮明耀眼

觸技，接著是靜謐孤獨的〈雪地上的腳印〉。

古爾達在單聲道時代（一九五五年）錄製的英國迪卡唱片，留下富有鮮活感的《前奏曲》錄音，後來一九六九年又錄製一張風格迥異的唱片，作風自由的古爾達極力展現獨特風采；雖然我平常比較喜歡聽迪卡的錄音，但也很愛這張 MPS 唱片，像是〈妖精是出色的舞者〉、〈吟遊詩人〉坦率表現出來的愉悅感，只有這張唱片才吟味得到吧〔這張唱片是已故的黑田恭一（1938-2009，日本音樂評論家）先生的餽贈〕。李（Noël Lee）是生於中國南京的華裔美籍鋼琴家，六〇年代中期遠赴法國，以擅長詮釋德布西的作品聞名。確實聽得到高超技巧與美妙樂音，但我沒聽到什麼特別出類拔萃的地方就是了。

花房晴美的演奏活動以巴黎為主，所以《前奏曲》對她來說，成了非常重要的表演曲目。光是這一點，就聽得出是一場極為深沉的演奏，仔細檢視每個細節，始終採取「進攻」態勢，感受得到不畏艱難的高潔感。琴聲朗朗鳴響，音質也很優秀。

高二那年，我在神戶的演藝廳聆賞安川加壽子演奏德布西的〈版畫〉，琴聲依舊殘留我的耳朵深處。她這張《前奏曲》第一集鳴響著和那時一樣的琴聲，好懷念。這就是德布西的音樂，正統、凜凜之姿，屬於德布西的獨特樂音。

23.）貝多芬 降E大調七重奏 作品20

維也納八重奏團員 London LL1191（1959年）

巴里利SQ+利奧波德‧瓦赫（CI）等 日West. SWN 18003（1956年）

阿圖羅‧托斯卡尼尼指揮 NBC交響樂團 Vic. LM1745（1951年）

我就這樣聽著、聽著，以為是莫札特的嬉遊曲（仔細聽，發現文法有微妙差異），沒想到是洋溢著維也納風情，貝多芬年輕時期譜寫的室內樂。可想而知，維也納音樂家們的演奏有多麼調和，一種化繁為簡，令人心神舒暢的氛圍，原來沒那麼複雜的貝多芬音樂也很迷人。

這張維也納八重奏的唱片封面上，卻是目光炯炯，繃著一張臉的貝多芬。

搞不好他是因為順利寫出這首曲子，才會露出這般眼神吧。畢竟天才的世界很難懂。想想，要是莫札特的話，應該不會露出這種表情吧。寫了一首親切易懂，深受大眾喜愛的曲子，貝多芬卻不太高興的樣子彷彿在說：「我才不會寫出這種東西呢！」就像自己的作品偶然成了暢銷書的純文學作家。

我家收藏的一張是以鮑斯考夫斯基兄弟為首，維也納愛樂團員組成的樂團，另一張是巴里利弦樂四重奏，與維也納愛樂管樂團員組成的樂團，兩張唱片的錄音年份相近。巴里利（Walter Barylli）與鮑斯考夫斯基（Willi Boskovsky）兩人當時在維也納愛樂都是首席，實力不分軒輊，所以兩張都擁有當然是最好；不過，若硬要二擇一的話，我應該會選維也納八重奏這張

唱片。兩相比較，巴里利這張的整體感覺比較放鬆，有著讓人不禁失神的溫醇味道，當然這樣沒什麼不好，只是維也納八重奏這張的音色更扎實，感受得到年輕時的貝多芬胸懷「凌雲之志」。如何取捨就看聽者喜好，因為無法給兩者的音樂打分數，也沒必要。

托斯卡尼尼指揮的《七重奏》是特地為弦樂團改編的版本，還真是愈聽愈覺得不可思議。因為是托斯卡尼尼自己編曲，所以聽起來很像義大利歌劇，嗅不到維也納風情，聽這版本就能理解歌劇是這位指揮大師的音樂根本。音樂氛圍像這樣幡然一變，或許也能當作享受「另一首曲子」吧。要是貝多芬聽到的話，不曉得會露出甚麼表情？八成啼笑皆非吧⋯⋯。

24.）巴爾托克 第四號弦樂四重奏

茱莉亞SQ Col. D3L-317（1963年）

塔特萊SQ 日SEVEN SEAS SH-5285（1960年代中期）

諾瓦克SQ 日Phil. 13PC-169（1968年）

說到巴爾托克的弦樂四重奏，要不是資深古典樂迷，怕是敬而遠之吧（個人推測）。我也不太常拿出來聽就是了。畢竟聽完整張唱片，需要些氣力，又不能一邊做些什麼，一邊聆賞；但是漫長人生中，總有那麼一段「想聽聽巴爾托克弦樂四重奏」的時光，此時這樣的音樂就很有助益。一旦沉浸其中，「嗯，原來是這樣啊」無須任何理由就能身心共鳴，理解這處有血有淚的音樂世界。

有人說（忘了是誰）：「二十世紀的三大悲劇就是希特勒、原爆、現代音樂。」「原來如此」輕輕點頭的我心想巴爾托克的弦樂四重奏可是值得一聽的偉大音樂。

我家有三張巴爾托克的弦樂四重奏全集黑膠唱片，每一張都是一九六〇年代的錄音。要選哪一張，還真是個難題，畢竟都是傾注熱情的優異演奏，所以不管選哪一張都是正確選擇。當然，演奏特色多少有些差異，音樂風格也不太一樣。

三者之中令人印象最深刻的當屬茱莉亞弦樂四重奏，他們本來就很擅長

演奏現代音樂。方方面面十分精確、細緻，四人就連呼吸都一致，有如精密機械，卻保有豐沛情感。整體水準也是無懈可擊，可說是極具代表性的一場演奏。茱莉亞弦樂四重奏錄製了三次巴爾托克全集，這張唱片是第二次錄音。

感覺塔特萊弦樂四重奏的演奏風格，比茱莉亞弦樂四重奏來得中庸（沒那麼稜角分明），而且強烈感受到他們的演奏盡量忠實詮釋巴爾托克譜寫的旋律，也許和他們也是匈牙利人有關。透過他們的演奏，讓人更加意識到巴爾托克熱愛蒐羅民謠的一面，尤其是滿溢音樂之美的第三樂章。

來自捷克的諾瓦克弦樂四重奏，演奏風格算是介於茱莉亞與塔特萊之間。明確視覺化音樂結構的同時，詮釋出比茱莉亞來得「更放鬆」的音樂，尤其是第四樂章的撥奏很有魅力。

總之，茱莉亞弦樂四重奏出了第二次「全集」，完美的演奏博得好評之後，世人也就理所當然拿他們的演奏作為評比基準。我讀了茱莉亞弦樂四重奏的團長曼（Robert Mann）的回憶錄，才知道他們出道當時正值布達佩斯

弦樂四重奏的全盛時期，所以只好另闢途徑，以布達佩斯弦樂四重奏不碰的「現代音樂」為主要演奏曲目。

25.）柴可夫斯基 D大調小提琴協奏曲 作品35

伊戈爾‧歐伊斯特拉赫（Vn）威廉‧舒赫特指揮 普藝管弦樂團 Angel 35517（1959年）

大衛‧歐伊斯特拉赫（Vn）弗朗茨‧孔維茲尼指揮 德勒斯登國家管弦樂團Gram. LPE17163（1954年）10吋

列奧尼德‧柯崗（Vn）安德烈‧范德努指揮 巴黎音樂學院管弦樂團 日Columbia TD1002（1957年？）

克里斯蒂安‧費拉斯（Vn）康士坦丁‧席維斯崔指揮 愛樂管弦樂團 EMI ASD278（1957年）10吋

魯傑羅‧黎奇（Vn）尚‧傅爾內指揮 荷蘭廣播愛樂 London 21116（1961年）

尤金‧佛多（Vn）埃里希‧萊因斯多夫指揮 新愛樂管弦樂團 RCA ARL1-0781（1974年）

名氣與「孟協」不相上下的「柴協」，以優美旋律著稱。此曲的名盤不勝枚舉，對小提琴家來說，可是競爭激烈的超級戰區。光是我家的黑膠唱片「庫存」就有十張左右，多是那種看到就買的唱片，所以各式版本頗拉雜。

歐伊斯特拉赫（Igor Oistrakh）的父親是偉大的小提琴家大衛·歐伊斯特拉赫（David Oistrakh）。父親錄製過這首曲子無數次，可說是他的拿手曲目之一，年方二十八歲的伊戈爾卻敢挑戰王位（大衛王），指揮則是曾擔任 NHK 交響樂團的常任指揮舒赫特（Wilhelm Schüchter）。

我家這張歐伊斯特拉赫的黑膠唱片，是孔維茲尼指揮德勒斯登國家管弦樂團的共演（一九五四年錄音）。歐伊斯特拉赫保有一貫讓人沉醉其中的「美聲」，還帶著些許泥土味的粗獷之美；相比之下，兒子的風格較為纖細；無論是演奏時的氣場、技巧都沒問題，但還是不及父親來得優秀。聆賞父親的演奏時，會瞬間不自覺地微笑，可惜兒子的演奏讓人感受不到這一點。

當時才三十幾歲的柯崗，演奏起來就是有著年輕光芒的氣勢，音色也很優美；即便沒有歐伊斯特拉赫的琴聲那麼有戲劇張力，卻嗅得到新生代氣

息。費拉斯（Christian Ferras）有著法國小提琴家那種幾無瑕疵、魅力十足的演奏風格，讓人自始自終都聽得很愉悅。黎奇的琴聲像在高歌，尤其是慢板樂章的演奏非常迷人。基本上，這幾張唱片都不會讓人失望，或許沒有出色到讓人驚呼「太讚了！」倒也沒什麼不足之處，都是值得聆賞的演奏。

比較讓我覺得不可思議（應該是吧）的是匈牙利裔美籍小提琴家，佛多（Eugene Fodor）的演奏。一九七四年，二十四歲的他挾著在柴可夫斯基大賽中脫穎而出的氣勢，同年錄製了這張唱片。的確擁有優美的音色與扎實技巧，自信有活力的演奏風格令人印象深刻，萊因斯多夫指揮的新愛樂管弦樂團也是卯足全力，RCA的倫敦錄音也很到位。可惜幾乎找不到有人稱讚這張唱片的評論，我倒是不時會拿出來聆賞就是了。佛多以「小克萊巴」之姿華麗出道後，卻因為嗑藥、酗酒、搞壞身體，早已被世人忘卻的他於二〇一一年去世。看來年紀輕輕就華麗出道的演奏家要想永遠光鮮亮麗地屹立樂壇，不是件容易的事。

26.）羅西尼 歌劇《鵲賊》序曲

弗里茲‧萊納指揮 芝加哥交響樂團 Vic. LSC-2318（1959年）

喬治‧塞爾指揮 克里夫蘭管弦樂團 Col. MS7031（1957年）

湯瑪斯‧畢勤指揮 皇家愛樂 Capitol SG-7251（1961年）

伊戈爾‧馬克維契指揮 法國廣播國家管弦樂團 Angel 35548（1957年）

蘭貝托‧賈德里指揮 新愛樂管弦樂團 日London SLA6006（1973年）

克勞迪奧‧阿巴多指揮 倫敦交響樂團 日Gram. MG-1002（1975年）

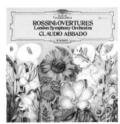

羅西尼寫了好幾首序曲，為什麼我要挑《鵲賊》的序曲呢？因為我很喜歡這首序曲，小說《發條鳥年代記》也用了「鵲賊」作為第一部的名稱。這齣歌劇不熱門，唯獨這首序曲非常著名。

首先介紹萊納（Fritz Reiner）指揮芝加哥交響樂團的版本。要說萊納這個人作風比較「硬派」嗎？總之，就是眼神犀利，樂風嚴謹恢弘，少了一點幽默、都會風格的灑脫感；所以遇到羅西尼的序曲這種曼妙輕鬆的音樂，他的風格反而給人「壓迫感」。畢竟歌劇的序曲就是要讓觀眾興奮期待，像是在說：「好了，幕要升起了。究竟會發生什麼事呢？」

塞爾是個認真度不輸給萊納的人。他指揮羅西尼的序曲果然格調相當高，呈現出來的音樂十分精緻；雖然聽的時候深感佩服，卻也因為少了一點而興奮不起來，沒有那種想大聲讚好的感覺。這麼說來，指揮羅西尼的序曲（乍看）好像很簡單，其實相當困難。

關於這一點，英國紳士畢勤的演奏可說收放得恰到好處，完成一場妙趣不失高雅的演奏，有種脫掉厚重外套，換上輕盈披肩的感覺，彷彿在聽熟識

的叔伯愉快閒聊。

馬克維契（Igor Markevitch）指揮的演奏雖稱不上輕妙，倒也不乏俏皮感，還是讓人聽得很愉快。那麼，和塞爾、萊納的「正攻法」演奏有何不同呢？

我很專注聆賞，無奈沒聽出什麼技巧方面的差異；不過，還是感受得到「樂音處理方式」的不同，指揮如此簡單處理各聲部扮演的角色，這樣好嗎？順道一提，馬克維契和許多歐洲指揮家不一樣，他沒有在歌劇院工作過的歷練。

身為原產地（應該可以這麼說吧）的義大利指揮家，指揮義大利歌劇的專家賈德里（Lamberto Gardell）又如何呢？他果然不會將序曲視為一首獨立的作品，非常清楚它身負宣示歌劇即將開演，以及炒熱場內氣氛的功能，所以他對於樂音的處理方式明顯有別於其他人。聽著他指揮的序曲，心情也逐漸興奮，有一種像是在義大利地方城市的歌劇院，與當地的大叔們一起開心觀劇的感覺。

義大利籍的阿巴多果然擅長指揮歌劇，他的指揮風格雖然沒有賈德里那麼強烈，樂聲卻讓人錯覺自己身處歌劇院。

27〈上〉拉威爾 F大調弦樂四重奏

布達佩斯SQ Col. ML-4668（1953年）

布達佩斯SQ Col. ML-5245（1957年）

茱莉亞SQ Vic. LSC-2413（1962年）

茱莉亞SQ Col. M30650（1970年）

每張黑膠唱片都會將這首曲子與德布西的弦樂四重奏一併收錄，看來就各種意思來說，這是最合適的組合吧。拉威爾受到德布西於一八九三年發表的弦樂四重奏啟發，於十一年後，也就是一九○四年發表這首曲子，兩首曲子不少地方挺像的。在此，分別以布達佩斯與茱莉亞的新舊版本為主，比較一番。由擅長演奏貝多芬的作品，團員多是東歐猶太人的兩大美國弦樂四重奏樂團演奏這首最能代表近代法國古典音樂的曲子。不管怎麼比較，兩團的精湛演奏實在難分高下。

布達佩斯弦樂四重奏的新舊版本只間隔短短四年，可能是因為唱片公司想豐富一下立體聲唱片的商品目錄吧（我們家的都是單聲道錄音），雖然一九五七年的錄音被奉為「經典」，其實舊版本也毫不遜色。對於拉威爾的音樂來說，最重要的要素就是樂音響亮度（sonority），從演奏第一個音開始就能清楚聆聽到。基本上，聽完舊版本後再聽新版本，率先迸出的感想就是樂音變得較為柔和。怎麼說呢？舊版本像是削去贅肉，乾淨嚴謹地處理樂音，新版本則是增添新肉，就是這種感覺吧。我覺得兩種版本的音質都很

優異。明明新舊版本只相隔四年，演奏出來的音樂卻有如此微妙變化，令人佩服不已；或許這種演變過程就是人們常說的「成熟」，也可能是因為錄音方式不一樣的緣故。

一九六二年的茱莉亞弦樂四重奏的 RCA 錄音，樂音聽起來比布達佩斯弦樂四重奏來得更扎實，感覺很像荀貝格的音樂，就是屬於那個時代的茱莉亞弦樂四重奏味道，精緻度與完成度之高著實非比尋常。只是現在聽來，這樣的音樂似乎稍嫌死板。就整體風格來說，七〇年發行的唱片比 RCA 唱片來得柔軟，卻還是保有支配整首曲子的強烈緊張感。與其說拉威爾的樂音響亮度頗具法國風，應該說沒那麼主流。茱莉亞弦樂四重奏如何在這方面展現不同於布達佩斯弦樂四重奏的演奏風格，就是一大趣點。

我曾在瑞士看過茱莉亞弦樂四重奏的團長曼先生，指導學生們演奏這首曲子，非常嚴格仔細（「演奏得很不錯，但這不是拉威爾」），學生們也是虛心受教，力求精進；彷彿雕琢小說的文字般，音樂逐漸迸發生命力。對我來說，是個非常珍貴的體驗。

27〈下〉拉威爾　F大調弦樂四重奏

羅文古特SQ Gram. LPM13812（1953年）

帕雷納SQ 日Angel EAA 180（1969年）

義大利SQ Phil. PHS900-154（1965年）

拉薩爾SQ 日Gram. MG2388（1971年）

因為拉威爾（與德布西）的四重奏演奏有許多不容錯過的唱片，所以一次不夠，分成兩次介紹。

成立於一九三〇年，具有傳統代表性的羅文古特弦樂四重奏主要演奏海頓、莫札特等古典作品；但他們演奏像是拉威爾這類的近代音樂作品，也呈現令人眼睛一亮的傑出音樂世界，有著自然優美的法式風情，還帶著輕妙灑脫的都會感，力道掌控得宜，最終樂章的緊迫感更是彰顯底蘊深厚的實力。這張唱片博得相當高的評價，還榮獲 ACC 唱片大獎。

帕雷納弦樂四重奏的這張唱片錄製比羅文古特弦樂四重奏晚了十六年。

這個法國四重奏樂團擅長演奏荀貝格、巴爾托克等近代作曲家的作品，所以音色也嗅得到前衛氣息。相較於羅文古特的演奏，帕雷納的優美法式情調較為淡薄，而是呈現世紀交替期的歐洲那種曖昧又不安的氛圍。總之，這兩個樂團的特色本來就不一樣，都是魅力十足，不分軒輕的演奏；而且法國樂團的演奏有著布達佩斯與茱莉亞沒有的元素，若要用個詞來形容的話，就是「語氣」、「腔調」吧。當然，布達佩斯與茱莉亞的演奏實力亦不在話下。

接下來介紹的是義大利弦樂四重奏。想說義大利與法國的地理位置相鄰，兩個民族的感性程度應該差不多吧。沒想到連吟唱旋律的方式也不一樣，曲調的抑揚明顯不同，彷彿有人站起來高唱詠嘆調般圓滑。一比較，發現這方面的差異還真是有趣。如果要找個風格完全不同於茱莉亞弦樂四重奏的樂團，我覺得就是義大利弦樂四重奏吧。聽著四人聚在一起，樂在其中的生動演奏，怎麼說呢？心情也變得無比愉快。

最後是我非常推薦的美國拉薩爾弦樂四重奏。拉薩爾是個擅長演奏現代音樂的樂團，拉威爾的曲子在他們的詮釋下，要說是自然嗎？就像拉著故事的線，循序漸進地流暢聽著（好似在聽拉威爾的《鵝媽媽組曲》）。比起樂音響亮度與豐富技巧，他們更想突顯的是類似音樂大綱的東西，這樣的詮釋方式還真是有趣。

如同開頭寫道，這首拉威爾的弦樂四重奏是很出色的作品，很多樂團的演奏水準都很高，所以無論聆賞哪一張都會深感滿足，只是每個樂團的特色都不太一樣。

28.) 浦朗克 《榮耀頌》

喬治‧普雷特指揮 法國廣播國家管弦樂團 EMI ASD2835（1961年）

羅伯‧蕭指揮 RCA Victor交響樂團 Vic. LSC2822（1965年）

雷納德‧伯恩斯坦指揮 紐約愛樂 Col. M34551（1976年）

年輕時的浦朗克是個追求時尚的巴黎之子，社交圈的名人；但隨著年紀漸增，不再過著奢華生活的他成了虔誠的天主教徒，彷彿變成另外一個人。

這首《榮耀頌》是浦朗克告別人世前幾年為了獨唱女高音、合唱團與管弦樂團譜寫的宗教音樂。

普雷特（Georges Prêtre）指揮的這張唱片錄製於一九六一年，由浦朗克親自監修。浦朗克的晚年作品幾乎都是由普雷特擔綱首演。獨唱家女高音卡泰麗（Rosanna Carteri）精準抓住浦朗克的創作特色，也就是混合了仿古的引用（近似）部分與現代主義，造就一場震撼人心的演出。樂團與合唱、獨唱之間的平衡也非常到位。因為是在巴黎的教堂錄音，保有適度殘響的樂音很適合宗教音樂，令人百聽不厭。

蕭（Robert Shaw）本來就是合唱團的指揮，肯定會積極突顯合唱部分。怎麼說呢？畢竟合唱是整首曲子的主角，而且參與演出的合唱團的整合力（團隊默契）實在沒話說。音質清晰絕佳，而且不像普雷特版本那樣有殘響，所以給人比較現代風的感覺。細細聆賞每一處細節，也許會更喜歡這版本。

恩蒂契（Salame Endich）擔綱獨唱女高音。

不同於蕭的指揮風格，伯恩斯坦明顯是以樂團為核心，合唱與獨唱部分則是機敏地跟隨音樂。這樣的呈現方式看重的是整體戲劇效果，淡化宗教音樂的要素，而且淡化程度大概和蕭的版本差不多吧。關於整體音樂表現，伯恩斯坦果然是箇中高手，造就出一場充滿生命感，值得聆賞的演奏。布蕾根（Judith Blegen）擔綱獨唱女高音。

三種版本各有優點，只能擇一的話，實在很難選擇；不過就各種意思來說，我會選普雷特的版本吧。正因為浦朗克似乎是個性格相當複雜的人，所以必須捕捉到作品中一種「均衡的療癒感」，普雷特似乎頗能理解他的這層安排。不知為何，我從以前就是浦朗克音樂的粉絲。

湊巧的是，介紹的這三張唱片封套設計都是彩繪玻璃，並排來看還真有趣。

29.）布拉姆斯　F大調第三號交響曲 作品90

謝爾蓋·庫塞威斯基指揮 波士頓交響樂團 Vic. LM-1025（1949年）

奧托·克倫培勒指揮 愛樂管弦樂團 Angel 35545（1957年）

李奧波德·史托科夫斯基指揮 休士頓交響樂團 Everest SDBR-3030（1960年）

恩奈斯特·安塞美指揮 瑞士羅曼德管弦樂團 London CS-6363（1963年）

伊斯特凡·克爾提斯指揮 維也納愛樂 日London K15C-7035（1973年）

本來很不想介紹，但這裡列舉的五張唱片都是卓越非凡的演奏，所以選哪一張都不會有遺憾。無論是哪一張，都能聆賞到布拉姆斯那優美到震撼人心的交響樂，所以我不打算評比優劣，只想純粹敘述個人感想。

介紹的這幾張唱片中，庫塞威斯基（Serge Koussevitzky）這張的錄製年代最早，卻不會讓人覺得很老派，不耍什麼無謂伎倆，始終保持端正嚴謹的態度，一步步建構讓人感受得到溫情的音樂，深刻傳達所謂的「傳統性」，所以就算我家只有這麼一張收錄「布拉3」的唱片，我也不會抱怨吧。也很喜歡簡潔的封套設計。

克倫培勒呈現出來的是給人「堂堂正正」印象的布拉姆斯，要說是娟秀的楷書體嗎？總之，就是一筆一畫毫不馬虎，沒有破綻與懈怠的精湛演出；但溫情情感就……可能不太感受得到吧。最著名的第三樂章並未流於情緒宣洩，而是秉持一貫性，呈現更上乘的演奏。畢竟有學者脾性的克倫培勒，扎針之前必定有所琢磨。

史托科夫斯基就沒那麼「學者脾性」，不管要演奏的是巴赫、貝多芬，

還是布拉姆斯的作品，都會照著他想要告訴聽者的感覺來呈現。這樣的作法

對於聽者來說，好惡就會相當分明；但至少我覺得他對於這首「布拉３」的

處理方式還不錯，即便沒有特別讓人眼睛一亮的地方，但優美高歌的旋律是

一種聽覺饗宴。如果克倫培勒聽到這張唱片，可能會憶起他那對粗眉吧。

當我把唱針放上安塞美的這張唱片時，馬上感受到的就是樂音和其他

版本的布拉姆斯很不一樣，鳴響著法式風情；但要是崇尚布拉姆斯基本教義

派肯定很不滿這樣的演奏風格吧。我不是什麼布拉姆斯基本教義派所以覺得

「這樣的風格也沒什麼不好」，只是覺得有幾個地方可以表現得更俐落一點。

克爾提斯（Istvan Kertesz）的「布拉３」（一九七三年錄音）真是一場

超凡演奏，無論聆賞多少次，幾乎找不到任何缺點。維也納愛樂的樂音令人

沉醉。可惜伊斯特凡因為一場意外，於四十三歲那年離世。包括英國迪卡唱

片公司發行的這張在內，他生前錄製的布拉姆斯交響曲全集成了遺作（只有

第二號是沿用舊版本的錄音）。類比錄音的音質也很優美。

30〈上〉布拉姆斯 D大調小提琴協奏曲 作品77

大衛・歐伊斯特拉赫（Vn）弗朗茨・孔維茲尼指揮 德勒斯登國家管弦樂團Gram. 18199（1954年）

大衛・歐伊斯特拉赫（Vn）奧托・克倫培勒指揮 法國廣播國家管弦樂團 Angel 35836（1960年）

耶胡迪・曼紐因（Vn）魯道夫・肯培指揮 柏林愛樂 Etema 8 20 261（1957年）

耶胡迪・曼紐因（Vn）福特萬格勒指揮 琉森節慶管弦樂團 Vic. LS2002（1949年）

因為布拉姆斯的小提琴協奏曲唱片多不勝數，所以分成兩次介紹。先介紹兩張歐伊斯特拉赫與曼紐因的作品，均以音色優美、旋律流麗著稱，也都是風靡一世的名家。

大衛‧歐伊斯特拉赫錄製過好幾次這首曲子，但光聽我們家收藏的兩張唱片，腦中不禁浮現莫大疑問：「他還要追求什麼呢？」光是這樣就已經臻於頂峰，不是嗎？因為這兩張都是難以評比高下的超凡演奏，縱然時光流逝，光芒仍舊不減當年。

雖說小提琴獨奏都是歐伊斯特拉赫，孔維茲尼版本與克倫培勒版本之間的差異還是很明顯。相較於嚴謹德國風的孔維茲尼版本，克倫培勒版本則是偏向法式柔情。克倫培勒版本是俄羅斯籍小提琴獨奏家、德國籍指揮家、法國交響樂團的多國籍組合，卻能統一用樂團的語法呈現。尤其是第二樂章的音色無比優美，看來樂團不同，音樂給人的印象也不一樣。

孔維茲尼呈現出來的樂風要說率直嗎？就是有一點拘謹，沒有絲毫動搖，宛如無可撼動的堅硬地盤，而歐伊斯特拉赫活用這樣的地盤。反觀克倫

培勒的版本，像是在享受歐伊斯特拉赫琴聲裡的微妙不確定性，或許吟味這番迥異之處也是一種樂趣。當然，無論是哪個版本的獨奏部分都堪稱完美。

曼紐因在肯培（Rudolf Kempe）與柏林愛樂的完美伴奏下，從容展現琴藝；雖然這張單聲道唱片的音質有時不夠純淨，還是能盡情享受美麗又深情的布拉姆斯音樂。相較於歐伊斯特拉赫總是一派模範生，曼紐因的琴聲聽得到身而為人的「脆弱」，與美麗互為表裡的脆弱是一種魅力，也是弱點。我覺得這張「肯培版本」是一場表現坦率之美，清澄不凡的演奏，讓人想反覆聆賞，越聽越愛。人生在世，有時就是需要一點脆弱。

第二張唱片則是一九四九年，曼紐因與福特萬格勒搭檔，在琉森音樂節演出時錄製的。曾被批評是納粹政權幫凶的福特萬格勒，戰後遭逐出音樂界一段時間，後來還其清白，總算回歸樂壇。他與身為猶太人，卻始終很同情他的曼紐因攜手，齊心傾力演奏這首曲子。小提琴熱情高歌，樂團的樂音也是滿溢情感。因為是很久以前的錄音（這張是RCA初次製作的黑膠唱片），所以音色稍嫌老派，卻是極具紀念價值的名演。

30〈下〉布拉姆斯 D大調小提琴協奏曲 作品77

艾薩克・史坦（Vn）湯瑪斯・畢勤指揮 皇家愛樂 Col.ML4530（1952年）

納森・米爾斯坦（Vn）阿納托爾・費斯托里指揮 愛樂管弦樂團 日Capitol CSC5051（1957年）

亨利克・謝霖（Vn）皮耶・蒙都指揮 倫敦交響樂團 日RCA RCL1053（1958年）

烏爾夫・霍爾雪（Vn）克勞斯・鄧許泰特指揮 北德廣播交響樂團 Angel DS37798（1980年）

艾薩克・史坦一生錄音過三次這首曲子，這張唱片是他和畢勤的首次合作。當時才剛過三十的他堪稱新銳音樂家，氣勢十足，率直地徜徉音樂世界。我試著比較錄製於一九七八年，他和梅塔指揮紐約愛樂的版本（CD），聽起來像是另一個人在演奏；但總覺得梅塔的版本有點黏膩，尤其是第二樂章……著實讓人費解，或許這就是人家說的臻至成熟境地吧。比較新舊兩種版本，我還是覺得舊的畢勤版本那種帶了一點粗糙感的坦率風格更吸引人（樂團毫不矯飾的表現也很精彩）。我還沒聽過世人評價很高的尤金・奧曼第版本，心想非聽不可……。

聽完史坦年輕時的琴聲，再聆賞樂壇老將米爾斯坦的演奏，果然薑是老的辣，自由豁達，巧妙操控手上的樂器。第一樂章的裝飾奏堪稱名家技藝，讓人不由得驚嘆「哇喔」。相較於歐伊斯特拉赫，米爾斯坦倒是展現了不畏前行，很有男子氣概的感覺；琴藝純熟的歐伊斯特拉赫則是給人一種冷不防止步，突然抽身之感，而且有時男子氣概十足，有時又嗅不到這氣息。兩人同樣生於烏克蘭的奧德薩，卻各有各的特色與風格。順道一提，米爾斯坦比歐伊斯特拉赫年長四歲。

我對於前兩張唱片（畢勤、費斯托里版本）的樂團伴奏沒什麼深刻印象，謝霖與蒙都的組合卻充分展現樂團的存在感。樂團不只伴奏，而是更積極、更有結構性的融入音樂，卻不會給人過分張揚的感覺，這才是協奏曲應有的模樣。謝的演奏風格近似米爾斯坦，而非歐伊斯特拉赫。他那敏銳、大膽進攻的態勢，搭配能夠穩穩接住一切的蒙都，造就一場卓越演奏。

比起其他七張唱片，霍爾雪（Ulf Hoelscher）搭檔鄧許泰特（Klaus Tennstedt）的這張唱片算是比較新的錄音（錄製於一九八○年的數位錄音），清爽俐落地描繪布拉姆斯的溫柔音樂情感，從第一個樂音開始就讓人聽得很舒暢，幾乎找不到半點哀愁、感傷的訊息。從第一樂章的裝飾奏就讓讀者聽得很愉快，鄧許泰特的指揮功力也是一流；雖然不是什麼令人津津樂道的名演，但如此「清爽」的布拉姆斯也不錯呢！

如果非要在這幾張唱片中挑選一張的話，嗯，果然不管怎麼說，還是整體最為出色的歐伊斯特拉赫搭檔克倫培勒的版本吧。感覺最沉穩，也是最能深沉吟味的演奏。

31.）貝多芬 C小調第五號交響曲《命運》 作品67

阿圖羅‧托斯卡尼尼指揮 NBC交響樂團 日Vic. LS-2011（1938年）

艾利希‧克萊巴指揮 阿姆斯特丹皇家大會堂管弦樂團 英Dec.LXT2851（1953年）

卡爾‧貝姆指揮 柏林愛樂 日Gram. LGM-33（1953年）

霍斯特‧史坦指揮 倫敦愛樂 日Columbia JS-37（1963年）

伊戈爾‧馬克維契指揮 拉穆勒管弦樂團 Fontana 894 016（1960年）

托斯卡尼尼這張雖是一九三八年錄音的SP復刻唱片，卻是一場不容錯過的精彩演奏。從響起「噹噹噹噹～」那一刻起，彷彿被一股從旁而來的力道拉扯，即便樂音沒那麼激昂，卻震撼力十足，像是突然叩打牆壁似的fortissimo（極強），正確又硬派的節奏，幾乎聽不到殘響，傾盡全力鳴響的樂器群，氣勢洶洶的最終樂章。當時初聽這首曲子的人們肯定大為震撼吧。

我手邊這張黑膠唱片雖是日本製，封套設計卻很酷，達利風格的貝多芬遺容面具。

一九五二年，托斯卡尼尼又錄製一次（同一個樂團）這首曲子，開頭的「噹噹噹噹～」變得比較圓潤，沒那麼暴力性；雖然驚駭度少了些，震撼力卻絲毫未減。托斯卡尼尼構思的貝多芬世界不斷強行開展，震懾人心。

克萊巴（Erich Kleiber）的風格比較正統，雖然基本上，阿姆斯特丹皇家大會堂管弦樂團的樂音偏柔和，但我覺得這是一場很有人味，整體均衡，氣勢方面不輸給托斯卡尼尼版本的精彩演奏，而且不會硬要塞些精神性主張之類的東西，也沒有無謂的緊張感。

貝姆和克萊巴版本一樣錄製於一九五三年，這張是他和柏林愛樂的合作。此時的貝姆五十九歲，正值顛峰壯年期，衝勁十足，好比第一樂章就以不輸給托斯卡尼尼的氣勢直衝，讓人一時想不到指揮是貝姆吧。不過，這樣的貝姆也不錯，而且封套上的照片看起來好年輕。總之，很想讓對他的風格有既定印象的人感受不一樣的貝姆。

史坦（Horst Stein）的這張唱片是一家叫做「Alshire Production」，以製作輕音樂為主的英國小型唱片公司發行。我在二手唱片行的特價箱子發現這張唱片，只花了一百日圓，真是意外的驚喜。仔仔細細讀過樂譜，經過縝密的排練……樂音傳遞著這般訊息，搞不好指揮史坦的性格就是如此吧。技巧始終維持一定水準，與偷工減料這幾個字無緣，呈現出來的是值得聆賞的非凡樂聲。樂團的表現可圈可點，可惜沒找到關於這場演奏的任何讚美之詞。

馬克維契從一九五〇年代末開始，與拉穆勒管弦樂團合作，錄製全套的貝多芬交響曲，可說是令人印象深刻，想要一口氣聆賞完的演奏；不過，雖

然有著馬克維契粉絲最愛的急馳感，但因為和正統貝多芬的音樂結構有點不太一樣，可能有人不怎麼喜歡吧。我倒是聽得很愉快。總之，在稱為「馬克維契」這個坑裡頭，所謂的德意志精神沒那麼重要。

32.）貝多芬 F大調第六號交響曲《田園》 作品68

保羅‧克雷茨基指揮 法國廣播國家管弦樂團 日本音樂廳 M2239（1962年）

卡爾‧貝姆指揮 維也納愛樂 Gram. 2530142（1971年）

艾利希‧克萊巴指揮 阿姆斯特丹皇家大會堂管弦樂團 London LL-916（1953年）

布魯諾‧華爾特指揮 哥倫比亞交響樂團 日Columbia DS‧193（1958年）

我曾在羅馬聆賞普雷特客座指揮羅馬聖賽西莉亞音樂院管弦樂團，連續演奏《命運》與《田園》，著實感動不已。明明是聽到耳朵長繭的曲子，卻感受到從未有過的新鮮感，讓我再此體悟「這兩首都是無比精彩的作品」，所以想著一定要買普雷特版本的《命運》與《田園》，無奈搜尋後發現沒有發行唱片，明明是那麼精彩的演奏，實在可惜。

這張克雷茨基（Paul Kletzki）的唱片是特價品（一百日圓而已），內容卻超乎想像的精彩，光聽就有「療癒」感。畢竟像《田園》這麼受歡迎的曲子，一般都是先買大師級指揮家的唱片，所以像克雷茨基這般沒什麼明星光環的指揮家就比較不會被列入考慮名單；不過，聽了這張唱片後，覺得心情好舒暢，彷彿泡著有鄉土風味的溫泉。

貝姆五十九歲時錄製《命運》，這首《田園》卻是他七十七歲時灌錄的作品。貝姆是公認的大師級指揮家，而且這張唱片是和子弟兵維也納愛樂合作；但老實說，我實在聽不出來這版本的《田園》哪裡好，即使聽了好幾遍，還是覺得無趣，只覺得是一場照本宣科的演奏罷了。不過，世人似乎給予很

高評價……。

克萊巴指揮的演奏非常優雅，不會過度使勁這一點令人讚賞。搭檔的樂團和《命運》一樣，也是阿姆斯特丹皇家大會堂管弦樂團，果然端出無懈可擊、極具說服力的音樂。整體樂風沉穩，沒有絲毫懈怠，有如一條緊繃的線。

聽了這兩張唱片，深深愛上克萊巴與阿姆斯特丹皇家大會堂管弦樂團的組合。這組合似乎發行過貝多芬的其他交響曲，像是《英雄》、《第七號》等，我還沒聽過。

華爾特指揮哥倫比亞交響樂團的這張唱片一直是世人口中的名盤，我到最近才聆賞，聽完的感想就是果然超水準、非常舒心的演奏，樂音擁有各種表情；雖然是很精準到位的演奏，卻不會給人老油條、耍小聰明的感覺，沒有任何可以讓人批評的地方。不過，說到樂團的音色，我還是比較喜歡阿姆斯特丹皇家大會堂管弦樂團的深沉韻味，一種「前方還有另一間房間」似的深不可測。

我認為如何讓這首打破傳統結構的交響曲，尤其是相當慢的行板

（Andante Molto Mosso）既保有一定程度的緊湊感，又不失優美，可說是演奏這首曲子的關鍵要素。

33.）巴爾托克 《奇異的滿洲人》作品19

亞諾什·費倫契克指揮 布達佩斯交響樂團 Qualiton LPX-1106／Gram.138873（1960年代中期？）

尚·馬蒂農指揮 芝加哥交響樂團 Vic. LSC 3004（1966年）

小澤征爾指揮 波士頓交響樂團 日Gram. MG1098（1975年）

這兩張布達佩斯交響樂團的唱片（Hungaroton 與 DGG）內容一樣，但因為封套設計各有千秋，所以兩張都秀出來。Hungaroton 盤是初版，DGG 盤另外收錄了《世俗清唱劇》。

不曉得是不是因為「原產地出品」的關係，布達佩斯交響樂團的演奏相當扎實，極具說服力，精彩描繪這個反映大戰期間，歐洲動盪局勢的奇異寓言；而且最特別的是，並非犀利的演奏風格，而是讓頗具戲劇張力的精神陰暗面有如樹汁般逐漸滲出。費倫契克（János Ferencsik）於一九四二年指揮這首曲子的首演，連細節方面都很講究，造就一場卓越演奏。

馬蒂農（Jean Martinon）與芝加哥交響樂團的關係似乎不太好，所以他於一九六〇年代擔任常任指揮的期間很短；但光是聽這張唱片，就能感受到樂團在他的帶領下表現得可圈可點，呈現出不同於費倫契克的版本，宛如另一首曲子般深刻鮮明的音樂，但絕非冷靜透澈到不帶情感。芝加哥樂團的犀利音色與馬蒂農的沉穩性格相當契合，哪怕是艱澀樂段都能帶領樂團順利克服。

小澤征爾與波士頓交響樂團的組合也是豐富多采又刺激的演奏。小澤征爾十分擅長指揮這種頗具戲劇性，樂譜複雜精細的曲子，輕輕鬆鬆就能構築情景，彷彿眼前真的就有這麼一幕風景，樂團也確實回應指揮的意圖；然而，要是以視覺化音樂構成為優先考量的話，或許埋藏在這首曲子裡那種「心靈陰暗面」的陰森感就會少了幾分；當然，這牽涉到如何捕捉這首曲子，如何呈現這首曲子的優先順序問題。

此外，布達佩斯交響樂團用的是芭蕾舞劇全曲版，馬蒂農與小澤採用的是組曲版。全曲版加入合唱團，編制也會比較大。布列茲與紐約愛樂的全曲版也值得一聽，只是隨著錄製時間越近期，感覺聲部分離越明顯，整體樂風也偏犀利，所以有時候聽得很累，也就比較喜歡早期錄音作品的曖昧音色。

我忽然想聽聽奧曼第與費城管弦樂團的早期錄音（組曲版）。

34.）韓德爾《水上音樂》

艾德里安・鮑爾特指揮 逍遙愛樂管弦樂團　West. 19115（1950年代初期）

波德・尼爾指揮 波德・尼爾管弦樂團 London LL-1128（1954年）

安塔爾・杜拉第指揮 倫敦交響樂團 Mercury SR90158（1957年）

羅林・馬捷爾指揮 柏林廣播交響樂團 Phil. PHM500-142（1964年）

愛德華・范・貝努姆指揮 阿姆斯特丹皇家大會堂管弦樂團 Phil.835 004AY（1959年）

鮑爾特與尼爾的版本是全曲版，杜拉第（Antal Doráti）與馬捷爾的版本是組曲版（這兩張組曲版收錄的另一首曲子都是《皇家煙火》）。

鮑爾特指揮的逍遙愛樂管弦樂團，有人推測其實是倫敦愛樂。要說樂風沉穩舒暢嗎？總之，就是給人一股從容不迫感的《水上音樂》。不愧是擁有「爵士」名銜的指揮家呈現出來的演奏，讓人想坐在午後陽光遍灑的沙龍裡啜飲紅茶，聆賞這首曲子；雖然演奏的是韓德爾譜寫的曲子，這版本卻徹底成了英式音樂。錄音年代不明，推測應該是立體聲出現之前，一九五〇年代初期錄製吧。

生於一九〇五年的尼爾（Boyd Neel）行醫之際，也經營以自己名字命名的樂團，經歷相當特殊。指揮也是英國人、一樣是英國樂團的演奏，尼爾的版本明顯比鮑爾特多了一點企圖心，也就是追求更國際性的音樂。後世之人演奏巴洛克音樂時，好比馬利納爵士的指揮風格就有點近似尼爾的版本。這張唱片雖然錄製於一九五四年，卻毫無過時感，而且英國迪卡唱片公司的單聲道音質相當清晰。這世上還是有用單聲道聆賞音樂就很有樂趣的好東西。

杜拉第的演奏風格就是承襲以往那種「用大編制演奏韓德爾的作品」，但有些地方過於誇張詮釋，總覺得讓人有點失了興致；不過，因為 Mercury 唱片公司（水星唱片公司）的音質好得沒話說，所以倒是很適合作為演示音響效果有多好的示範帶，只是我個人覺得沒必要特地找來聆賞就是了（純屬個人感想）。

馬捷爾的演奏風格也是屬於大編制，但整體樂風沒有杜拉第的版本那麼張狂，算是比較收斂些；不過，這時期的馬捷爾依舊保有他那敏銳的「王者」氣勢。對於聽慣近來推崇備至的古樂演奏之人來說，或許聽不慣馬捷爾的風格。但要是抱著「原來這首曲子是這樣構成的啊！」心態聆賞，應該可以聽得暢快淋漓吧。畢竟正確議論聽多也會疲累。

貝努姆（Eduard Beinum）指揮阿姆斯特丹皇家大會堂管弦樂團的演奏大抵就是這般沉穩、嚴謹，深具內涵的音樂不斷開展，讓人覺得無論是作曲家韓德爾還是指揮貝努姆都樂在其中。身為指揮的貝努姆清楚掌握每個細節，熟知如何引領樂團呈現最好的一面，不疾不徐，Business as usual。阿

姆斯特丹皇家大會堂管弦樂團的演奏有著讓人願意花些時間，像在欣賞一幅風景畫般的趣意，很容易上癮呢！

35.）馬勒　D大調第一號交響曲

艾德里安・鮑爾特指揮 倫敦愛樂 Everest 3005（1958年）

威廉・史坦伯格指揮 匹茲堡交響樂團 Capitol P8224（1953年）

迪米特里・米卓波羅斯指揮 明尼亞波利斯交響樂團 Col. ML4251（1940年）

保羅・克雷茨基指揮維也納愛樂 日Seraphim EAC-30051（1962年）

我從一九六〇年代中期開始接觸古典樂，馬勒和布魯克納的作品在當時可不像現在這麼受歡迎，所以能買的唱片不多，音樂會也不太演奏他們的作品。後來一般聽眾之所以知道馬勒這位作曲家，也比較願意聆賞他的作品，應該是拜伯恩斯坦熱情推崇，演奏馬勒所有交響曲的緣故吧（一九七〇年左右）。

一九六〇年代尚且如此，一九四〇年代、一九五〇年代就更不用說了（曾有一段被納粹下令禁止演奏的時期），馬勒的作品勢必更被世人忽略（或是不受歡迎）。前三張唱片就是在如此「混沌」時代錄製馬勒的第一號交響曲。

不清楚鮑爾特的情況，但史坦伯格與米卓波羅斯在當時可是眾所周知的馬勒音樂推崇者，根本就是抱持「向世人傳道」的精神，演奏馬勒的音樂。

再者，當時對於如何表現馬勒的音樂，「馬勒的音樂就是這樣的樂音，就是要這麼演奏」並沒有這般清楚共識，所以聽在現今時代的聽眾耳裡，總覺得不少地方聽起來怪怪的，要說是古風十足，還是稍嫌粗糙呢……？我卻莫名喜歡這種感覺。專注聆賞這些唱片，每一張唱片也讓我確實感受到演奏

148

家們的熱情與愛意，總覺得很難從近來演奏馬勒作品的名演中，感受到如此質樸純粹的心情。個人尤其喜歡米卓波羅斯的演奏。

進入一九六〇年代，推出克雷茨基搭檔維也納愛樂的錄音。克雷茨基從一九六〇年代就一步步熱衷推廣馬勒的音樂。這場演奏即便現在聽來也感受不到一絲格格不入感，不由得令人讚嘆：「多麼純粹的演奏啊！」深深為這般純粹而感動，沉醉其中。更難能可貴的是，這時期的維也納愛樂居然會演奏馬勒的音樂，而且果真不同凡響。

記得年輕時初聽馬勒的交響曲，疑惑地想：「有人會喜歡這種莫名其妙的音樂嗎？」居然抓不太到旋律脈絡，也從未聽過這類型的音樂，沒想到越聽越順耳，現在已經完全愛上了。還真是不可思議呢！看來感覺隨著時代移轉，也會有所改變。

36.）史特拉汶斯基 《火鳥》組曲

李奧波德・史托科夫斯基指揮 他的交響樂團 Vic. LM-9029（1954年）

尤金・奧曼第指揮 費城管弦樂團 Col. ML4700（1953年）

小澤征爾指揮 波士頓交響樂團 Vic. LSC-3167（1969年）

小澤征爾指揮 巴黎管弦樂團 日Angel EAA 80149（1972年）

我最愛聽史托科夫斯基的一九一九年的組曲版本，雖是相當早期的單聲道錄音，音質卻好得驚人，音色豐富多彩又沉穩。我突然有個偏頗想法，要是午後悠閒聆賞這麼一張唱片，就算沒發明立體聲也無所謂，不是嗎？

「史托科夫斯基和他的交響樂團」（Leopold Stokowski and His Symphony Orchestra）這名稱頗詭異，其實是他結集單簧管演奏家歐本海默（David Oppenheimer）、大提琴家羅斯（Leonard Rose）、小提琴家柯利吉亞諾（John Corigliano）（紐約愛樂樂團首席）等，住在東海岸的頂尖演奏家們於紐約近郊進行錄音的小編制樂團。史托科夫斯基彷彿也在愉快彈奏樂器似的，和這個名家匯聚的樂團一起奏出朗朗樂聲。

史托科夫斯基的樂風總是帶著獨特色彩，雖然有時他會擅改樂譜，但要是不在意這種事的話（其實不說，聽者應該不會察覺），倒是可以享受他那鮮明多彩的樂音。相較於一再打磨，力求音色正確無誤的布列茲版本，可說是截然不同的《火鳥》。

奧曼第這張唱片的錄製時間和史托科夫斯基版本差不多，演奏風格也大

同小異，一樣聽起來很悅耳；不過，音色鮮明得不像是一九五三年的單聲道

錄音。相較於史托科夫斯基一開始就強調「故事性」的演奏風格，奧曼第則

是始終呈現「情境式」樂風，這就是他們最大的不同點吧。當然，兩者的演

奏水準都很高（不會讓人感覺是很久以前的錄音），再來就視個人喜好了。

接著介紹的是小澤征爾指揮巴黎管弦樂團，演奏全曲版《火鳥》的唱片

（一九七二年錄音）。他於一九六九年指揮波士頓交響樂團，錄製的組曲版

也很生動清新，魅力十足。小澤征爾不僅指揮時氣勢十足，讀譜功力也是一

流，確實捕捉到曲子的方方面面，可說年輕時就看得出來是位有底蘊，極具

魅力的指揮家。

比起組曲版，小澤征爾指揮巴黎管弦樂團的全曲版，音色更為豐富纖細，

旋律醞釀出強烈的「故事性」；雖然兩個樂團的音色明顯不同，但從這張唱

片可以感受到身為音樂家的小澤征爾在這三年之間越發成熟，變得更大器。

話雖如此，我想再說一次，組曲版那種「初生之犢不畏虎」的年輕氣勢也是

令人愛不釋手。

37〈上〉舒曼 《狂歡節》作品9

阿弗列德・柯爾托（Pf）日Angel HA1010（1928年）

所羅門（Pf）EMI HQM1077（1952年）

蓋札・安達（Pf）Angel 35247（1955年）

羅伯特・卡薩德許斯（Pf）Col. ML4722（1956年）

瓦爾特・季雪金（Pf）Col. ML4722（1954年）

柯爾托演奏的《狂歡節》就像冬天坐在爐火旁，聽著打開話匣子就停不下來的大叔、爺爺訴說過往回憶，不知不覺地沉浸在他們說的那個世界。相較於現今鋼琴家們的強韌技巧，他的演奏確實顯得些許「薄弱」，但這般「徐緩」卻蘊含著演奏者的真情，是現今時代再怎麼高超的技巧也很難重現的東西。

這張唱片錄製於一九二八年，年代相當久遠，但類比錄音的效果卻讓人一點也感受不到是這麼早期錄製的作品。非常用心的演奏，非常用心的錄音，聽到的是豐富溫暖的音樂。我手上這張雖是早期的日本盤，材質卻非常厚實，音質也很優異，深深覺得如此美妙音樂就是要用唱片聆賞。這張唱片還收錄了《交響練習曲》作品13（與《狂歡節》同時期創作的曲子），也是相當精湛的演奏。

所羅門（Solomon）、安達（Geza Anda）、卡薩德許斯、季雪金（Walter Gieseking）……，這幾張唱片都是五〇年代的單聲道錄音。傳奇鋼琴家所羅門的琴聲無比曼妙，不同於柯爾托，呈現出來的是緊實、清澄，毫無半點曖

昧的樂音，卻也沒有冷澀感，而是乾淨、出色的音樂性，以及卓越技巧，可惜音質稍微差了一點。

安達是我偏愛的鋼琴家之一。這張《狂歡節》是他職業生涯最早期的演奏，可說是超水準演奏。像在說故事般抑揚、高低，娓娓道來的演奏，沒有一絲刻意造作的絮叨感，也不會過度用力表現。有如自然膨脹成形的物體，處處都能感受到迸發出來的耀眼才華。

卡薩德許斯演奏的《狂歡節》反映了這個人的溫柔、沉穩性格，那種用鋼琴述說的口吻讓人聯想到柯爾托。如果說，安達在「說故事」，那麼卡薩德許斯就是「閒聊」，或許這種感覺就是所謂的世代差異吧。當然，兩者的音樂各有其迷人之處。

季雪金演奏的《狂歡節》從一開始就採積極態勢，甚至感受得到一股攻擊感，總覺得比起舒曼這首曲子擁有的故事性，他更著重於明瞭器樂特質。

總之，他架構音樂的方式不同於其他鋼琴家，雖然覺得他的演奏也很精粹，但我（純屬個人觀點）還是比較喜歡稍微輕鬆些的《狂歡節》。

37〈下〉舒曼 《狂歡節》 作品9

塞爾蓋·拉赫曼尼諾夫（Pf）Vic. LCT12（1929年）10吋

揚·帕年卡（Pf）Supraphon DM5260（1950年代）10吋

保羅·巴杜拉一史寇達（Pf）West. XWN18490（1951年）

喬吉·桑多爾（Pf）法VOX PL11.630（1959年）

續談《狂歡節》。這幾張唱片也是單聲道時代錄製的老唱片，因為演奏《狂歡節》的唱片數量太多，只好先剔除所有進入立體聲時代錄製的唱片，只是這樣就不能介紹魯賓斯坦那張神乎其技的名盤了。真的很可惜。

柯爾托在巴黎錄製《狂歡節》的隔年，也就是一九二九年，拉赫曼尼諾夫也在美國，由RCA錄製這首曲子。《狂歡節》是拉赫曼尼諾夫最擅長的曲子之一，也是他偏愛的演奏曲目之一，果然精彩絕倫到令人咋舌，絕妙快速的指法，就連困難的部分也彈奏得很輕鬆（聽起來就是這樣的感覺）；即使是演奏快速音群，也不會讓人覺得急促。要是聆賞現場演奏，肯定會為如此神乎其技的演奏大力鼓掌吧。就技巧方面來說，柯爾托遠遠不及拉赫曼尼諾夫，但拉赫曼尼諾夫的琴聲裡找不到柯爾托演奏時，那種獨特的溫情，也幾乎感受不到隱藏在舒曼音樂中的異樣晦暗。當然，這一點端視個人喜好。

捷克鋼琴家帕年卡（Jan Panenka）的10吋黑膠唱片（Supraphon）是我在布拉格一間小小的二手唱片行挖到的寶，完美的演奏令人驚艷，不會過於理智，也不流於煽情……張力十足的音樂，聽再多遍也不覺得膩；雖然錄

音年份不詳，但應該是錄製於一九五○年代前期。捷克「Supraphon」這張

唱片的封套設計超級簡潔（連曲名都沒寫），樸素得讓人會心一笑。

當時年僅二十三歲的史寇達，被稱為「維也納三傑」之一的年輕鋼琴家。

史寇達演奏的《狂歡節》也反映他那高雅纖細又沉穩的人品，年紀輕輕卻很

大器。他的琴聲甚至讓人感受到所謂的中庸之美，技巧方面也無可挑剔；但

總覺得有些過於完美，其實有一點點瑕疵也沒什麼不好……。

生於一九一二年的桑多爾（György Sándor）是匈牙利鋼琴家。他與巴

爾托克是好友，也是詮釋巴爾托克音樂的專家。桑多爾的觸鍵相當俐落敏銳，

巧妙處理著舒曼的音樂。比起舒曼音樂的浪漫特質，他更想追求的是音樂的

結構性；不過就某種意思來說，倒也不能說是分析，每一段都會微妙地變更

角度。好比切換演奏技法，絕對不會從頭到尾都是一種調子。總之，他的演

奏別具深層趣意，也讓人明白《狂歡節》是一首能夠多方詮釋的曲子。這張

唱片還收錄也很值得聆賞的《觸技曲》。

38.）拉赫曼尼諾夫 G小調第四號鋼琴協奏曲 作品40

阿圖羅・貝內德蒂・米凱蘭傑利（Pf）埃托雷・格拉西斯指揮 愛樂管弦樂團

日Angel ASC-1003（1957年）

厄爾・懷爾德（Pf）雅舍・霍倫斯坦指揮 皇家愛樂 Quintessence PMC7053（1967年）

性情乖僻（不爭的事實）的巨擘鋼琴家米凱蘭傑利（Arturo Benedetti Michelangeli）一輩子只錄音過一次拉赫曼尼諾夫的協奏曲，那就是第四號鋼琴協奏曲。想說個性如此彆扭的他是否能發揮真本領，結果就是造就出讓人佩服得五體投地，極其犀利的音樂。這首曲子是在因為祖國革命，被迫流亡海外，精神方面出狀況而影響創作力的拉赫曼尼諾夫在低潮時期的創作，所以曲子本身並沒那麼令人驚艷（也就沒那麼受歡迎），但是在米凱蘭傑利的傾力演奏下，這首曲子竟然愈聽愈令人讚嘆，還真是不可思議。要說是出乎意料嗎？總之就是百聽不厭。

雖說不到讓聽者驚嘆「真是一首名曲！」的地步，卻讓人不由得想大喊：「實在演奏得太精彩了！」感受到無比敏銳的鋼琴家最極致的表現，一顆顆樂音彷彿逐漸結晶似的。總之，這是一場「淋漓盡致的演出」，也是一場「令人嘖嘖稱奇的演出」，能夠達到如此境界的鋼琴家算是相當厲害，至少不是泛泛之輩。這場演奏錄音於一九五七年，屬於早期的立體聲錄音，音質相當清晰；雖然沒聽過格拉西斯（Ettore Gracis）這位指揮家，但共演的愛樂管

弦樂團和拉赫曼尼諾夫、拉威爾的創作力一樣活力滿滿。

唱片封套設計是我很喜歡的一九五〇年代風格，後來重新發行的黑膠唱片封套設計就沒那麼有魅力了。東芝這時期發行的 Angel 盤（紅盤）音質相當優異。

提到這首曲子，絕對不能漏了懷爾德的演奏。如同前面介紹《帕格尼尼主題狂想曲》時提到，這張唱片是為了「Reader's Digest」頒獎典禮，特地錄製的盒裝唱片。後來「Quintessence」這家公司取得販售權，再次發行。當初是因為我想聽收錄的另一首曲子，聖桑的《第二號鋼琴協奏曲》才買的。

不過，重新發行的這張唱片音質一點也不輸給原先的「Reader's Digest」版本。

懷爾德是那種名氣沒那麼高，但資深古典樂迷一定知道的美國鋼琴家，所以他的作品在網購這塊領域似乎頗受歡迎。他是位具有扎實技巧，底蘊深厚的鋼琴家，無論彈奏什麼曲子都保有一定水準，其中又以他和指揮家費德勒搭檔錄製的《藍色狂想曲》最有名。這首「拉4」也是非凡之作，不像米

凱蘭傑利的演奏那麼「鋒芒銳利」，而是飄散著拉赫曼尼諾夫式的「柔情哀傷」。當然，以擅長詮釋馬勒作品而聞名的硬漢霍倫斯坦的指揮功力也是一流。要是在哪裡發現這張唱片便宜賣，買就對了。絕對物超所值。聖桑的鋼琴協奏曲也是無可非議的高水準演奏。

39.）韋瓦第 古中提琴協奏曲集等其他曲子

瓦爾特・特拉普勒（Vd）阿爾貝托・李西指揮 卡梅拉達・巴力羅契室內樂團

Vic. LSC-7065（1969年？）

岡瑟・勒門（Vd）尚・弗朗索瓦・百雅指揮 百雅室內管弦樂團 日Erato E-1039（1960年）

謝爾曼・沃爾特（低音管）津布勒小交響樂團 Vic. LSC-2353（1959年）

其實韋瓦第留下許多為各種樂器譜寫的協奏曲，因為數量太多，所以除了《四季》之外，往往很難區別這一首是哪一首，但還是挑了兩張他為古中提琴這項珍稀樂器寫的協奏曲集唱片。

特拉普勒（Walter Trambler）經常與布達佩斯弦樂四重奏等樂團搭檔演出，可說是相當知名的中提琴家。他在這張唱片中，演奏的是珍稀的古中提琴。看封套的照片，大小大概和中提琴差不多，有十二或十四根弦，一半是羊腸弦，一半是金屬弦，交相共鳴；雖然沒見過實物，但感覺似乎是不太好駕馭的樂器。不過，因為會發出深沉浪漫的樂音，所以有「愛的古提琴」之稱。莫札特（Leopold Mozart，莫札特之父）在著作中寫道：「在靜謐夜晚格外有魅力的樂音。」拜近來掀起的古樂風潮之賜，比較容易買到各式各樣演奏家推出的古中提琴協奏曲集。畢竟直到一九七〇年左右，這套協奏曲集很少有機會成為音樂會的演奏曲目。

百雅室內管弦樂團演奏的古中提琴協奏曲集，有著一九六〇年代的百雅風格，明快、輕盈又豐富。百雅的巴洛克音樂風格與李希特的表現方式可說

截然不同，應該說是對照組吧。現在聆賞百雅的演奏，總覺得「好懷念喔」。

我沒聽過勒門（Gunther Lemmen）這位演奏家，但他的琴聲與樂團的演奏

融為一體，十分細密流暢。

兩相比較，為特拉普勒伴奏的卡梅拉達‧巴力羅契室內樂團音色偏義式

風格，更貼近韋瓦第的創作也說不一定。特拉普勒奏出鮮明優美的音色，開

闊地高歌著，感覺和現在演奏韋瓦第作品的表現方式不太一樣。

總之，這兩張唱片讓人盡情享受一九六〇年代演奏巴洛克音樂的氛圍，

有時聆賞一下這般風格的音樂也很不錯呢！說到現在掀起的古樂風潮，不曉

得是不是過於正經八百，要是一直聽的話，總覺得有點疲累。我沒有批評的

意思。

接著，介紹韋瓦第為非主流派樂器夥伴，譜寫的《低音管協奏曲集》。

這張是波士頓交響樂團團員齊心協力完成的專輯，也是值得一聽的作品。沃

爾特（Sherman Walt）是一位非常優秀的低音管演奏家，不幸於一九八九年

因為車禍而離世，小澤征爾還寫了感人的悼詞。

40〈上〉貝多芬 升C小調第十四號弦樂四重奏 作品131

茱莉亞SQ 日Vic. SHP-2152（1960年）

布達佩斯SQ 日Columbia CSS-50（1960年前後）BOX

好萊塢SQ Capitol PER-8394（1957年）BOX

分兩次介紹，先介紹美國的三個樂團。

茱莉亞弦樂四重奏於一九六〇年代後期完成貝多芬的四重奏全集是由哥倫比亞唱片公司發行，但這張唱片之前是在 RCA 錄製，向來都與哥倫比亞唱片公司合作的他們為何只有這時期跳槽到 RCA 呢？原因不明。據說是為了避開也是和哥倫比亞唱片公司合作的布達佩斯弦樂四重奏的選曲。總之，我很喜歡 RCA 錄製的一系列茱莉亞弦樂四重奏，也很喜歡這首作品 131，感覺氣氛和哥倫比亞的版本不太一樣；要是說他們的演奏「頗老派」恐怕會被駁斥吧。不過，倒是有一股莫名的從容感，甚至帶點戲謔元素。貝多芬後期的四重奏對於聽者來說，似乎門檻頗高，但這張唱片的演奏氛圍沒那麼沉重就是了。

布達佩斯弦樂四重奏幾乎是和茱莉亞弦樂四重奏同時期錄製這首曲子，但兩者的演奏風格明顯不同。他們的演奏風格一向正統，很貝多芬式，十分沉穩。四位演奏家的樂音緊密結合，沒有半點鬆弛，優秀到可以作為標準示範；但總覺得有股莫名的緊張感，聽著聽著，幾乎沒有可以喘一口氣的瞬間，

有如身心高度緊繃的貝多芬。

好萊塢弦樂四重奏這張演奏貝多芬後期四重奏的唱片，是我在美國的二手唱片行以非常便宜的價格買到的四張一組盒裝。帶回家聆賞後，發現內容意外精彩，聽得很開心。這樂團是由四位在好萊塢這個電影大本營營生的優秀弦樂演奏家組成，團長是指揮家雷納德史特拉金（Leonard Slatkin）的父親菲力克斯・史特拉金（Felix Slatkin）。他們是當時少數活躍於西海岸的弦樂四重奏樂團之一（因為受限於本業，所以他們沒辦法四處巡迴演出，也因此無法提升知名度）。

聽完布達佩斯弦樂四重奏的演奏之後，再聽好萊塢弦樂四重奏的這張唱片，頓時覺得心情好舒暢。在攝影棚做完為了養家餬口的工作後，或是在Capitol唱片公司的錄音室完成辛納屈（Frank Sinatra）的新歌伴奏後，幾個投契的夥伴們聚在一起，開心演奏貝多芬的曲子……這張唱片就是散發如此濃烈氛圍。心神愉悅的貝多芬也不錯，不是嗎？順道一提，辛納屈與好萊塢弦樂四重奏共演的曲子收錄在名為「Close to You」的黑膠唱片。

40〈下〉貝多芬 升C小調第十四號弦樂四重奏 作品131

科埃科爾特SQ Gram. 18187 LPM（1954年）

布拉格瓦拉許SQ Supraphon SUA10365（1960年）

阿瑪迪斯SQ Fram. 2734 006（1963年）Box

雷納德・伯恩斯坦指揮 維也納愛樂 Gram. 2531 077（1977年）

科埃科爾特弦樂四重奏在戰前的團名是「蘇台德德意志人弦樂四重奏樂團」。因為住著許多德國人的蘇台德地區屬於捷克的領土，所以成了「慕尼黑協定」的一大問題。戰後，科埃科爾特弦樂四重奏以慕尼黑為據點，繼續活躍樂壇。布拉格瓦拉許弦樂四重奏是由小提琴家瓦拉許（Josef Vlach）創立的捷克樂團。兩大樂團都是承襲波希米亞血統的團體。

貝多芬的晚年恐怕是處在苦惱與心神舒暢這兩種情緒在心靈深處纏鬥的狀態。演奏家從側面捕捉較為光明的一面，呈現不同風貌的音樂，而這兩個樂團都是捕捉貝多芬後期作品中的光明面。

科埃科爾特弦樂四重奏的演奏優美沉穩，慢板樂章尤其柔美，令人喜愛；但相較於美國組（尤其是布達佩斯、茱莉亞），不知是不是因為年代的關係，總覺得少了一點精緻感。不過，當我思索著：「有必要精緻到什麼地步嗎？」內心就會浮現另一個想法：「這樣不也挺好嗎？」告訴自己沒必要如此窮究，才能盡情享受、鑑賞音樂。

基本上，布拉格瓦拉許弦樂四重奏的演奏風格也是優美沉穩，但可能是

兩團的唱片錄製時間相隔六年吧，布拉格瓦拉許弦樂四重奏的演奏比較時尚感，四位演奏家的樂音顆顆交融，紡出鮮明樂聲，始終維持一定程度的緊張感，卻不會過於沉重，突顯中歐音樂的豐盈特色。

阿瑪迪斯弦樂四重奏有三位演奏家是流亡海外的奧地利人，一位是以英國為活動據點的英國樂團團員。他們演奏的作品 131 走的是「正統」路線，聆賞阿瑪迪斯弦樂四重奏的演奏時，心情就會變得閒適舒暢，足見這般優美並不尋常。如果說布達佩斯弦樂四重奏的演奏是「追求真理」，那麼阿瑪迪斯弦樂四重奏的演奏就是「救贖」；雖然兩團的演奏都是超過半世紀以上的錄音，卻是足以作為指標的歷史名演。

伯恩斯坦指揮維也納愛樂弦樂部，使用貝多芬的原創樂譜演奏這首曲子（只有在大提琴聲部加入低音大提琴，這部分不一樣而已，米卓波羅斯編曲）。這當然不是一件容易的事，伯恩斯坦與樂團抱持熱情與誠意進行這項作業；雖然不能說此番嘗試非常成功，但就像伯恩斯坦說的：「這是我懷著

對於亡妻（菲莉西亞）的思念而獻出的演奏。」是從真摯、誠實之姿催生出來的深厚音樂。

41.）貝多芬 C大調第一號鋼琴協奏曲 作品15

雷納德‧伯恩斯坦（Pf與指揮）紐約愛樂 Col. MS-6407（1958年）

斯維亞托斯拉夫‧李希特（Pf）查爾斯‧孟許指揮 波士頓交響樂團 Vic. LM-2544（1960年）

葛倫‧顧爾德（Pf）弗拉基米爾‧顧許曼指揮 哥倫比亞交響樂團 Col.MS-6017（1958年）

阿圖羅‧貝內德蒂‧米凱蘭傑利（Pf）卡洛‧馬里亞‧朱里尼指揮 維也納交響樂團 Gram.
2531‧302（1979年）

我從高中開始認真聽古典音樂，那時候買了佛萊雪（Leon Fleisher）與塞爾（指揮克里夫蘭管弦樂團）演奏這首協奏曲的唱片，反覆聆賞好幾遍，就這麼喜歡上了。還沒確立自我風格時期的貝多芬作品有著青澀魅力；雖然我手邊沒有佛萊雪的唱片，但每次一聽到這首曲子就覺得好懷念，內心也變得溫暖。我選了三張以前常聽的黑膠唱片（外加一張），重新聆賞。

伯恩斯坦演奏兼指揮貝多芬的協奏曲只有這首「第一號」，許久未聽的我拿出來聆賞後，竟然覺得整體音樂給人的感覺好薄弱。明明以前聽的時候覺得新鮮又有趣，現在卻感受不到任何觸動人心的魅力。

想說難不成是我的感受力變得遲鈍了。於是，試著重新聆賞李希特的唱片，發現他的演奏還是讓我覺得生氣勃勃，「啊～太好了。不是我的耳朵有問題。」頓時安心不少。不過，這時期的李希特真的很厲害，有種面對音樂世界毫不遲疑（其實也許多少有吧）、無可匹敵的感覺。一顆顆樂音犀利鳴響著，讓人強烈感受到貝多芬年輕時的清新氣息。孟許的指揮也是完美契合。

顧爾德的演奏也是許久未聽，沒想到比印象中來得正統，還真是令人驚

訝。姑且不論第一樂章與第三樂章的愉快（應該可以這麼說吧）裝飾奏，幾乎沒什麼奇特之處，可說是非常正統、極具說服力的演奏，而這位鋼琴家的表現始終充滿活力、敏銳。顧許曼（Vladimir Golschmann）的指揮也很得體，作為這位天才演奏家的堅強後盾。這張唱片另外收錄了巴赫的第五號協奏曲，也是不輸給貝多芬這首曲子的出色演奏。

米凱蘭傑利的演奏的確很有他的風格，清亮明快的樂音痛快無比地響徹。朱里尼與維也納交響樂團嚴謹（有點客氣）地配合琴聲演奏著，畢竟主角是鋼琴家。雖說是現場演奏錄音，技術方面卻沒有任何瑕疵；但因為演奏（尤其是裝飾奏）實在震撼人心，所以聽完後竟然微微冒汗，真的很精彩，卻也覺得有點疲累。不過，要是現場聆賞這場演奏肯定更震撼吧。就像看到什麼駭人的東西。

42.）布洛赫 《所羅門 給大提琴與管弦樂團的希伯來狂想曲》

札拉・奈爾索娃（Vc）恩奈斯特・安塞美指揮 倫敦愛樂 London CM-9133（1950年代前期）

亞諾什・史塔克（Vc）祖賓・梅塔指揮 以色列愛樂 London CS-6661（1970年）

喬治・米克耶（Vc）霍華德・韓森指揮 伊士曼・羅徹斯特管弦樂團 Mercury SR-90288（1960年）

雷歐納德・羅斯（Vc）尤金・奧曼第指揮 費城管弦樂團 Col. ML5655（1961年）

羅斯卓波維奇（Vc）雷納德・伯恩斯坦指揮 法國國家管弦樂團 日Angel EAC-60329（1976年）

我並不是特別喜歡《所羅門》這首曲子，也沒有刻意蒐集，但不知不覺間，手邊就收藏了好幾張這首曲子的唱片……就是會有這樣的情形。當然，我也不是討厭這首曲子，想聽的時候還是會拿出來聽，只是對於曲子沒什麼想法，就算一直聆賞、比較，也很難區別哪一場演奏出色，哪一場演奏沒那麼精彩；不過聽了好幾遍之後，也就漸漸清楚曲子的脈絡。

奈爾索娃（Zara Nelsova）的大提琴豁達地高歌著。她在加拿大出生，雙親是從俄羅斯移民加拿大的猶太人，所以希伯來風旋律或許很適合她吧。難得的是，指揮倫敦愛樂的安塞美也用最多彩的樂音搭配她的演奏。雖然這首曲子頗激昂，整體演奏卻不會過於使勁，保有知性美。

史塔克（Janos Starker）與梅塔的演奏著實緊揪人心，相較於奈爾索娃的版本，樂風較為內斂。史塔克也是猶太裔，與其說他的大提琴獨奏像在唱歌，聽起來更像是內心的獨白。梅塔的指揮風格本來就比安塞美來得黏膩，更具戲劇張力，這就要看個人喜好了。不過，梅塔明明是印度人（聽說是拜火教教徒），卻能精準詮釋希伯來風情。

米克耶（Georges Miquelle）是法國人，應該不是猶太裔，演奏出來的音樂也幾乎嗅不到半點「希伯來風」。怎麼說呢？就是樂風俐落、比較偏大眾口味的音樂。這一點也是端視個人喜好而定，我個人覺得還不錯。演奏風格很有氣勢，錄音品質也很優秀，只是沒了希伯來風情，總覺得這首曲子聽起來像是好萊塢電影配樂。

羅斯（Leonard Rose）給人的印象就是「活躍於室內樂界的演奏家」，聽了這張另外收錄了舒曼的協奏曲唱片後，就知道他是位擁有自我音樂風格的演奏家，不僅技巧完美，也有著豐富的創作欲；但如此沉穩、富有知性的藝術風格對於身為獨奏家的他來說，或許會成為才華發展的一大阻力。

羅斯卓波維奇與伯恩斯坦（指揮法國國家管弦樂團）的演奏，就一般觀點來看，確實是令人驚嘆的卓越演奏，似乎連這首曲子也跟著昇華，只是過於「濃烈」也會讓人有點不敢恭維吧。

43.) 拉羅　D小調《西班牙交響曲》作品21

齊諾・法蘭奇斯卡蒂（Vn）迪米特里・米卓波羅斯指揮 紐約愛樂 Col. ML-5184（1957年）

艾薩克・史坦（Vn）尤金・奧曼第指揮 費城管弦樂團 Col. ML5097（1956年）

納森・米爾斯坦（Vn）弗拉基米爾・顧許曼指揮 聖路易斯交響樂團 Capitol P8303（1954年）

安・蘇菲・慕特（Vn）小澤征爾指揮 法國國家管弦樂團 EMI DS-38191（1984年）

這首曲子和《所羅門》一樣，也是明明沒刻意蒐集，不知不覺間就擁有好幾張唱片的例子。拉羅的《西班牙交響曲》是為了小提琴家薩拉沙泰（Pablo de Sarasate）而做的曲子，所以不少「自認琴藝過人」的小提琴家紛紛挑戰這首可以一展長才的曲子；雖說不是什麼蘊含深意的作品（個人覺得），卻造就許多餘音繞梁的美妙演奏。

就我迄今為止聽過的演奏來說，法蘭奇斯卡蒂的演奏堪稱絕妙無比，美麗音色令人沉醉。布拉姆斯、貝多芬不太敢譜寫出來的扎實美音，《西班牙交響曲》卻能「火力全開」似的飛馳，法蘭奇斯卡蒂也盡情展現高超琴藝，彷彿全身的拉丁裔血液在騷動。

年輕時的史坦的演奏風格率直又強韌，可說氣勢十足。在奧曼第的指揮下，費城管弦樂團也奏出不輸給獨奏家的鮮活樂聲，值得聆賞。史坦於一九六七年和奧曼第合作錄製《西班牙交響曲》的立體聲版本。我沒聽過這張唱片，但光是聽活力滿滿的單聲道錄音就很滿足了。

米爾斯坦的琴聲幾乎感受不到什麼「西班牙風情」。同樣的，在顧許曼

（Vladimir Golschmann）的指揮下，聖路易斯交響樂團的樂音也感受不到這種氛圍。加上這張唱片收錄的另一首曲子是普羅柯菲夫的第一號小提琴協奏曲，我的腦中自然浮現這樣的疑問：「為什麼《西班牙交響曲》和這首曲子一起收錄？」雖說如此，非拉丁系的《西班牙交響曲》也不錯就是了。演奏技巧真的沒話說。

接著介紹的是年輕時被譽為「天才少女」的慕特（Anne-Sophie Mutter）與小澤征爾合作的《西班牙交響曲》。我曾聽征爾先生說：「那個啊，那是卡拉揚先生對我說：『你來指揮這首。』我才指揮的。」也許本人根本不想指揮這首曲子吧（可能是被卡拉揚先生硬逼的），不過的確是無可非議的精彩演奏，無論是小提琴還是樂團都奏出令人心神愉悅的樂聲；雖然小提琴的琴聲稍嫌纖細，但一旦聽慣後，如此纖細之處反倒成了一大魅力，法國國家管弦樂團的表現也是可圈可點。

44.）莫札特 A大調單簧管協奏曲 K.622

傑維斯‧德派爾（Cl）安東尼‧柯林斯指揮 倫敦交響樂團 London LL1135（1957年）

傑維斯‧德派爾（Cl）彼得‧馬格指揮 倫敦交響樂團 London CS6178（1960年）

海因里希‧葛伊瑟（Cl）費倫茨‧弗利克賽指揮 柏林廣播交響樂團 Gram. LPEM19130（1959年）

阿爾弗雷德‧普林茲（Cl）卡爾‧貝姆指揮 維也納愛樂 日Gram. MG-2437（1972年）

傑克‧布里默（Cl）湯瑪斯‧畢勤指揮 皇家愛樂 EMI ASD344（1959年）

哈羅德‧萊特（Cl）小澤征爾指揮 波士頓交響樂團 Gram. 2531 254（1978年）

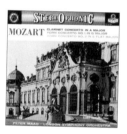

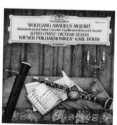
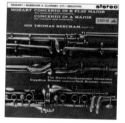

這首單簧管協奏曲是莫札特晚年的傑作，拜梅莉・史翠普主演的電影《遠

離非洲》之賜，成了百聽不厭的名曲。

德派爾（Gervase de Peyer）與柯林斯（Anthony Collins）的版本從一

開始就鳴響著充滿古風的樂音，呈現那時代英國人心目中對於莫札特的既定

印象，無論是獨奏家還是協奏者都守著這個框架；雖然整體樂風感覺不錯，

但現在聽來總覺得有些呆板；不過，傑維斯・德派爾於三年後與指揮家彼得・

馬格合作，協奏樂團一樣也是倫敦交響樂團的立體聲錄音，竟然呈現完全不

一樣的演奏風格，變得好有生命力、餘韻無窮。三年就能徹底改變演奏風格，

實在令人驚嘆。難不成是因為和指揮家格外投契的關係嗎？

葛伊瑟（Heinrich Geuser）曾是萊斯特（Karl Leister）的老師，長年

擔任柏林廣播交響樂團的單簧管首席，樂音純正，不刻意標新立異，率性自

在地演奏莫札特的作品。弗利克賽的指揮也是無過與不及，非常到位，絲毫

不會搶了主角單簧管的風采；雖然不是技巧華麗到不行的演奏，卻是讓人很

有好感的一張唱片。

普林茲（Alfred Prinz）、貝姆與維也納愛樂的組合堪稱結集一流名家的演奏，和樂壇神童莫札特的音樂十分相稱，世人的評價也確實很好，這張唱片也常被推舉是協奏曲的傑作；但不知為何，不怎麼吸引我就是了。不管聽幾遍，還是沒什麼印象，就是左耳進，右耳出的感覺。明明就是一流演奏……

為什麼會這樣呢？

布里默（Jack Brymer）長年擔任倫敦交響樂團單簧管首席，吹奏出來的樂音十分調合溫厚，加上畢勤有如「在沙龍啜飲紅茶」的成熟演奏風格，造就出魅力滿點的一流演奏；雖然稱不上「天下名演」，但優美樂音真的很療癒。畢竟要是「天下名演」滿天飛，也是疲勞轟炸吧。

這張是曾擔任小澤征爾的子弟兵，波士頓交響樂團的單簧管首席萊特（Harold Wright）以獨奏家身分錄製的唱片。整體流暢，有許多令人眼睛一亮之處，打造出讓聽者舒暢愉快的音樂。可能因為一起演奏的都是親密夥伴，所以有種無拘無束的舒心感。

其他發行年代比較近期一點的唱片，像是萊斯特、馬利納爵士指揮聖馬

184

丁室內樂團的演奏也很值得聆賞。單簧管的音色嘹亮明快，樂團的伴奏也配合得相當完美，既活潑又生動。

45.）巴爾托克 第一號鋼琴協奏曲

彼得・塞爾金（Pf）小澤征爾指揮 波士頓交響樂團 Vic. LCS-2929（1965年）

魯道夫・塞爾金（Pf）喬治・塞爾指揮 哥倫比亞交響樂團 Col. MS-6405（1962年）

蓋札・安達（Pf）費倫茨・弗利克賽指揮 柏林廣播交響樂團 Gram. 618708（1959年）

丹尼爾・巴倫波因（Pf）皮耶・布列茲指揮 新愛樂管弦樂團 Angel S36605（1967年）

巴爾托克的第一號鋼琴協奏曲有許多錯過可惜的唱片，其中我最推薦的是塞爾金（Peter Serkin）與小澤征爾共演的版本。聽了兩人搭檔演奏這首曲子後，赫然發現「原來是一首這麼好懂的曲子啊！」可是聽別人演奏這首曲子時，總覺得「果然巴爾托克的音樂有著難以理解、很難處理的部分啊！」但聆賞這張唱片時，卻不會這麼想。隨著樂音的鳴響與流洩，非常自然順暢地聆賞完畢。小澤征爾鋪陳音樂的方式果然有一套，加上彼得的完美契合，催生出絕妙組合。當時小澤二十九歲，彼得十八歲，年輕的兩人交情很好，也都是那種誠實面對音樂之人，能夠享受到如此精彩絕倫的演奏，只有咋舌的份了。

塞爾金的父親魯道夫·塞爾金比兒子早了三年錄製這首曲子的唱片是由哥倫比亞唱片發行，合作對象是巨擘喬治·塞爾與哥倫比亞交響樂團，可說是當時的彼得與小澤遠遠不及的黃金陣容。以車子來比喻的話，就是賓士與本田汽車般的等級差異吧。果然一開始就氣勢十足，可說是大器又厚實的演奏，感覺整體音樂鋪陳是由塞爾掌控；不過，這個黃金組合的樂風總是有點

沉重，當然也是因為這首曲子就是偏這般風格，尤其從中間⋯⋯進入慢板樂章便顯得有點拖沓，就這部分來說，彼得與小澤的處理方式顯然明快許多。

安達與弗利克賽都是匈牙利人，和巴爾托克是同鄉，兩人曾合作錄製巴爾托克的鋼琴協奏曲全集，果然是精鍊、底蘊深厚的演奏，始終秉持「正因為是現代音樂，所以沒必要表現得那麼犀利張揚」的理念，展現穩健樂風；敲擊風格的部分也是如此，鋼琴不會表現得恣意狂放。就好的方面來說，安達總是發揮他的「中庸精神」，但絕非平庸，是一位很有想法的鋼琴家。

至於巴倫波因與布列茲的演奏，總覺得第一樂章的演奏頗平淡，個人覺得不怎麼有趣；但仔細聆聽的話，從第二樂章開始逐漸高漲，第三樂章達到高潮。整體演奏精緻卻偏硬，幾乎感受不到布列茲的風格。

46.）舒曼 降E大調鋼琴五重奏 作品44

魯道夫·塞爾金（Pf）布許SQ Col. ML2081（1942年）10吋

魯道夫·塞爾金（Pf）布達佩斯SQ Col. MS-7266（1963年）

克利福德·柯曾（Pf）布達佩斯SQ Col. ML-4426（1951年）

雷納德·伯恩斯坦（Pf）茱莉亞SQ 日CBS SONY SOCM-15（1964年）

詹姆斯·李汶（Pf）拉薩爾SQ 德Gram. 2531343（1980年）

大部分作曲家一輩子只創作一首鋼琴五重奏，為什麼呢？明明每一首都是名曲。

舒曼的這首鋼琴五重奏非常迷人，首推塞爾金與布許弦樂四重奏於一九四二年錄製的這首唱片。塞爾金是布許的女婿，但不同於霍洛維茲與托斯卡尼尼的情形，兩人在音樂方面始終是親密夥伴，留下不少共演的唱片。就各方面來說，兩人肯定很投契吧。這張唱片也展現了絕佳默契。分別採取高超的「進攻」態勢，激盪出音樂的火花。正因為是知心夥伴，也就沒有任何顧慮，尤其當時還很年輕的塞爾金充滿清新衝勁。SP時代的音質確實比較差，但聽著聽著也就完全不在意了。

約莫二十年後，也就是一九六三年，塞爾金與布達佩斯弦樂四重奏共演這首曲子，沒想到給人的感覺「竟然差這麼多」。他與布許的演奏風格直接又乾脆，新的演奏風格則是富有動感，樂音自由流動；或許是因為塞爾金脫離岳父大人的勢力範圍後（布許於一九五二年去世，享年六十歲），可以更自由地追求自己的音樂。無論是塞爾金還是布達佩斯弦樂四重奏都能盡情發揮，臻至「純

熟精鍊的境地」，呈現精彩演奏；可惜有些樂段感受得到「布達佩斯式黏膩感」

（尤其是第二樂章），有點懷念塞爾金年輕時的樂音啊……讓我不免有此感觸。

這張是布達佩斯弦樂四重奏搭檔柯曾（Clifford Curzon），於一九五一

年錄製的唱片。柯曾是位樂風中規中矩的英國鋼琴家，不會過度恣意揮灑。

這張唱片的第二樂章，他與樂團奏出美麗又恰到好處的樂聲；即便是詼諧

曲，也保持一貫樂風，始終飄散一股浪漫主義氣息。這場演奏給我的印象就

是以柯曾為主，才能造就這樣的風格吧。

　　前面介紹貝多芬的第一號鋼琴協奏曲時，我曾批評伯恩斯坦的琴聲「薄

弱」，聽了他演奏舒曼這首曲子後，反省自己太毒舌。伯恩斯坦的琴聲美妙

得令人五體投地，他與茱莉亞弦樂四重奏一起讓我們吟味舒曼室內樂的美麗

小宇宙，優美又知性，不失熱情的音樂。

　　身為指揮家也是鋼琴家的李汶（James Levine）與拉薩爾弦樂四重奏的

演奏也是溫暖又充實，濃密卻毫無壓迫感的一流樂音。由此可見，這首鋼琴

五奏重的名演不勝枚舉。

47.）李斯特 降E大調第一號鋼琴協奏曲

伊迪絲・法納迪（Pf）艾德里安・鮑爾特指揮 維也納國立歌劇院管弦樂團West. WST-14125（1959年）

蓋札・安達（Pf）奧托・阿克曼指揮 愛樂管弦樂團 英Col. 33CX-1366（1956年）

李歐納・潘納里歐（Pf）雷納德・萊波維茲指揮 倫敦交響樂團 Vic. LSC-2690（1963年）

菲力普・安特蒙（Pf）尤金・奧曼第指揮 費城管弦樂團 Col. MS-6071（1959年）

斯維亞托斯拉夫・李希特（Pf）基里爾・孔德拉辛指揮 倫敦交響樂團 Phil. PHM900-000（1961年）

我初次購買的古典音樂唱片就是李斯特的鋼琴協奏曲〔鋼琴家是法納迪（Edith Farnadi），指揮是鮑爾特〕。我聆賞好幾遍，已經熟到連細節都記得清清楚楚了。直到現在還是我的愛曲之一。不過，現在聽這張唱片，總覺得（可惜）無論是樂音還是演奏都稍嫌老派。

安達是我偏愛的鋼琴家，感覺他演奏這首曲子時似乎有點玩過頭，的確讓人聽得輕快舒暢，但要是再沉穩些或許更好吧。確實是很獨特的演奏，很適合聽膩其他演奏時，拿出來重溫一次吧。

幾乎已被世人遺忘的鋼琴家潘納里歐的演奏雖沒成為名演，卻精彩到令人難忘。他以完美技巧輕鬆駕馭這首高難度曲子，打造出優雅的音樂饗宴；加上指揮是萊波維茲，錄音工程師是威爾金森（Kenneth Wilkinson），錄音的地方是金斯威音樂廳（Kingsway Hall），如此黃金陣容能不愛嗎？。總之，看到這張黑膠唱片，買就對了。我想，應該也不貴就是了（我買的時候，標價是九角九分美元）。

安特蒙（Philippe Entremont）似乎也是一位隨著歲月流逝，逐漸被世

人遺忘的鋼琴家，但他是個人品好，性格清爽的「萬年好青年」，從他手中流洩的是自然沉穩又優雅的音樂；即便是這首一開始就很炫技的鋼琴協奏曲，也不會有「如何，很厲害吧？」這般炫耀感，而是泰然自若地演奏，這一點讓我深有好感，可惜這也是他之所以無法成為「票房保證」大咖級鋼琴家的原因吧。我倒是很欣賞他的琴藝。

最後介紹的是「絕對會成為歷史名演」的演奏，李希特與孔德拉辛的組合。因為我家收藏的是單聲道錄音，所以打算買立體聲版本，想說那就買新推出的「高品質黑膠唱片」，沒想到音色過於尖銳，實在不合口味，果然還是原本就有的單聲道版本好多了。雖然手邊也有CD，但還是比較喜歡類比錄音。演奏得如何？當然沒話說，只是「絕對會成為歷史名演」這句話讓我想唱反調，無奈只能坦率認同。琴聲翱翔天際，地上的樂團熱情燃燒。

我寫這篇介紹文時，前幾天剛好買到立體聲初版唱片。音質果然讚到無話可說，太棒了。

48.）孟德爾頌　A小調第三號交響曲《蘇格蘭》 作品56

查爾斯·孟許指揮 波士頓交響樂團 Vic. LM-2520（1959年）

艾德里安·鮑爾特指揮 逍遙愛樂管弦樂團 West. XWN18239（1958年）

彼得·馬格指揮 倫敦交響樂團 London CM9252（1958年左右）

我選的這三張都是一九五〇年代末錄音的單聲道唱片，即使已經進入立體聲時代，我還是不覺得「非要聽立體聲唱片才行」，不過，前幾天買到李斯特鋼琴協奏曲的立體聲初版唱片，真的很開心……。虧我還大言不慚地說享受單聲道錄音就夠了。其實應該說（一切都是 case by case），只要是優異演奏配上音質好、品質好的唱片，就算是單聲道錄音也能充分享受美妙音樂。當時大多數人恐怕還是聽單聲道錄音的音樂；時至今日，只能用類比錄音唱片聆賞立體聲時代的單聲道版本，想想也是一種奢侈吧。（指揮家克倫培勒曾說立體聲是「騙子的發明」，很討厭這玩意兒。說得好啊。）

　　孟許率領子弟兵波士頓交響樂團，奏出柔韌美麗的獨特樂音。對於紐約愛樂來說，波士頓交響樂團就像與洋基分庭抗禮的紅襪隊，至少紐約愛樂奏不出這樣的樂音，可能是弦樂器的弓法不一樣吧。波士頓交響樂團的演奏鮮明精湛，彷彿眼前是一望無際的蘇格蘭風景，沒有絲毫壓迫感。孟許十分擅長如此高雅的描寫。

　　鮑爾特的演奏沉穩端正，整體表現相當好，可惜聽完後沒什麼深刻印象，

196

充其量就是一九五〇年代英國人中規中矩演奏孟德爾頌這首曲子的感覺，絕對不是不好，只能說沒什麼動人之處，順暢地演奏完畢而已，像這樣沒什麼特色的演奏風格還是不太妙吧。

相較之下，擅長詮釋孟德爾頌作品的馬格打造出生動的演奏風格。眾所周知，他是一位很有品味，積極進取的指揮家，演奏風格比孟許的版本更動感；雖然沒什麼描繪風景的要素，卻感受到積極、扎實又明快的音樂結構，也保留了優美抒情。聽到高潮處時，簡直精彩到讓人不由得想鼓掌。我在介紹莫札特的作品時也寫道，彼得・馬格就是一位很有魅力的指揮家。

49.）蕭斯塔科維契 D小調第五號交響曲 作品47

迪米特里・米卓波羅斯指揮 Philharmonic Symphony Orchestra of New York Col. ML4739（1952年）

李奧波德・史托科夫斯基指揮 紐約體育場交響樂團 Everest LPBR601（1958年）

雷納德・伯恩斯坦指揮 紐約愛樂 Col.ML5445（1959年）

霍華德・米契爾指揮 國家交響樂團 Vic. LSC-2261（1953年）

還記得一九七九年，坐在臺下的我被伯恩斯坦指揮紐約愛樂，演奏這首第五號交響曲震撼到說不出話來。音樂會是在上野的東京文化會館舉行，舞臺上的演奏熾熱得彷彿快燃燒。這場演奏也有發行現場錄音版本的唱片。

介紹三款紐約愛樂的演奏。米卓波羅斯指揮的「Philharmonic Symphony Orchestra of New York」是紐約愛樂的前身；史托科夫斯基指揮的「Stadium Symphony Orchestra of NY」是紐約愛樂的更名（與唱片公司合約有關），還有一張是收錄伯恩斯坦於一九五九年指揮紐約愛樂（本名）的壓軸名盤。

米卓波羅斯的指揮風格相當符合他的個性，屬於冷酷型。要說是理性嗎？總之就是不挾私情地詮釋曲子，相當適合蕭斯塔科維契的緊迫樂風，呈現出來的是毫不遲疑，勇猛前行的音樂。

就現在聽來，史托科夫斯基的演奏風格有點誇大、綴飾，但絕非偏「柔」的意思，始終散發著不遜於米卓波羅斯演奏風格的緊迫感，讓人感受到他對於音樂的至深敬意。我想，這是因為當年遷居美國的歐洲音樂家們對於蕭斯塔科維契的創作精神很有共鳴，而這股共鳴感應該是孕育於第二次世界大

戰。當時美國與蘇聯是協力對抗納粹德國的同盟國，蕭斯塔科維契的音樂就是象徵這個羈絆的存在。

接著介紹的是發行於一九五九年的伯恩斯坦版本。宛如精鍊肌肉般的演奏，逐漸高漲的音樂臻至壯闊高潮，萬分刺激；於此同時，抒情部分也很動人，像是在描繪精緻的心象風景，而且不急著下結論這一點堪稱高明。這時期的紐約愛樂有著樂壇常勝軍的驚人氣勢，雖然這張唱片對於伯恩斯坦與紐約愛樂來說，算是「早期的錄音作品」，卻沒有半點過時感，反倒有著鮮明的時代感。這張與收錄上野文化會館現場錄音的唱片是譽為雙璧的名盤。

米契爾（Howard Mitchell）率領首都華盛頓的國家交響樂團。一九四九年到一九六九年擔任國家交響樂團首席指揮的他雖然不為世人熟知，但活力十足，卓越不凡的樂風完全不輸給前面介紹的三位巨匠。這張唱片的音質十分優秀，封套設計也很出色。

50.）理查 · 史特勞斯 《最後四首歌》

伊莉莎白 · 舒瓦茲柯芙（S）喬治 · 塞爾指揮 柏林廣播交響樂團 Angel 36347（1965年）

奇里 · 特 · 卡娜娃（S）安德魯 · 戴維斯指揮 倫敦交響樂團 日CBS SONY 23AC-694（1978年）

麗莎 · 黛拉 · 卡莎（S）卡爾 · 貝姆指揮 維也納愛樂 Dec. LW-5056（1953年）10吋

安涅麗絲 · 蘿森貝格（S）安德烈 · 普列文指揮 倫敦交響樂團 EMI ASD3082（1974年）

昆杜拉 · 雅諾維茲（S）赫伯特 · 馮 · 卡拉揚指揮 柏林愛樂 日Gram. MG2459（1972年）

 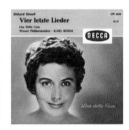

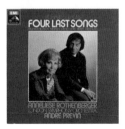 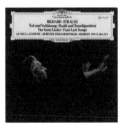

我最初聽的是舒瓦茲柯芙（Elisabeth Schwarzkopf）的演唱，就此喜歡上這部作品。我不是特別喜歡聆賞藝術歌曲的樂迷，這張唱片卻是唱盤上的常客。寫於史特勞斯離世前一年，也就是八十四歲時的這部作品滿是面對人生即將落幕，看破塵世的心境，也可以說是希冀靜靜步下人生舞臺的心情。

舒瓦茲柯芙的表現堪稱一絕，讓人細細吟味每顆樂音的不凡唱功，可說是名副其實的「用心高歌」；聽了塞爾指揮藝術歌曲，只能說指揮功力真是無話可說，給予美妙歌聲最貼心的助力。畢竟作曲家創作交響樂的功力一流，也就賦予作為伴奏的交響樂莫大意義。尤其是最後一首〈薄暮時分〉，交響樂彷彿殘光般悄然劃下句點的演奏方式總是震撼人心。

相較於舒瓦茲柯芙，卡娜娃（Kiri Te Kanawa）的歌聲較為戲劇性，讓人心生「儘管人生旅程即將結束，也要積極面對」的感觸，戴維斯的伴奏也是給人這樣的感覺。原來不同的人詮釋，音樂予人的印象可說天差地別，還真是有點詭異；雖然舒瓦茲柯芙詮釋的音樂世界比較吸引我，但傾聽奇里女士那豐富多變又自然的美聲，才曉得原來也有如此正能量的歌聲啊！

卡莎（Lisa Della Casa）以擅長詮釋史特勞斯創作的歌劇角色聞名；雖然錄製這張唱片時正值她的事業顛峰期，可能是因為年代久遠，音質不佳的關係吧，無法清楚呈現她的歌唱實力；而且總覺得樂團在卡爾‧貝姆的指揮下，表現得沒那麼稱職到位，明明是令人期待的黃金陣容，怎麼會這樣呢？

普列文與蘿森貝格（Anneliese Rothenberger）錄製這張唱片後，又於一九八八年與奧格（Arleen Auger）錄製這首曲子，兩張都是樂團的精緻演奏給予演唱者莫大助力。怎麼說呢？明明歌唱才是主角（而且是頂尖的歌唱實力），耳朵卻不時被樂團的樂聲吸引，只能說樂團在普列文的指揮下，表現得太出色了。

雅諾維茲（Gundula Janowitz）的嘹亮美聲也令人傾倒，情緒張力十足。

卡拉揚指揮下的樂團演奏也是恢弘華麗，優秀元素齊聚的威力應該任誰都會折服，咋舌不已吧。可惜感動之餘，嗅到那麼一點點人工味，莫非只有我有這種感覺？

總之，也許我只要擁有一張舒瓦茲柯芙的唱片就夠了吧。總覺得自己是為了確認是否如此，才聆賞其他版本。

51〈上〉舒伯特 降B大調第二十一號鋼琴奏鳴曲 D960（遺作）

約爾格・德慕斯（Pf）West. Xwn-18845（1951年）

蓋札・安達（Pf）Gram. 138880（1963年）

保羅・巴杜拉—史寇達（Pf）日Vic. SRA-2673（1971年）

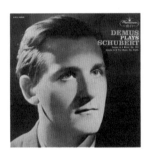

提到舒伯特的鋼琴奏鳴曲，我有陣子很鍾情《D大調第十七號鋼琴奏鳴曲》（D850），而這首降B大調的鋼琴奏鳴曲也很吸引我。舒伯特的鋼琴奏鳴曲有著讓人不知不覺沉醉其中的魔力，可惜每一首都是近幾年才比較被演奏，也才有機會被大家聽到的曲子。以往他的所有鋼琴奏鳴曲總是被打入冷宮，被視為又長又無趣的貨色，所以這次介紹的唱片除了德慕斯這張之外，皆是一九七〇年前後的錄音。

德慕斯（Jörg Demus）這張是將近七十年前的作品，現在聽來卻完全不覺得過時，就像捕捉、揭示舒伯特的靈魂般美麗又清澄的音樂，一場真心誠意的演奏。倒也不是因為土生土長的維也納鋼琴家演奏舒伯特的曲子，所以才如此優美綺麗，而是強烈感受到鋼琴家對於同鄉作曲家，那般發自內心的敬意。

安達也是在這首曲子並未被世人熟悉時就錄製了。為什麼刻意挑選這麼長，（當時）又冷門的作品呢？德慕斯的話，還可以理解是因為喜歡舒伯特而演奏；但安達除了這首之外，並未錄製過舒伯特的其他作品（我想），為

什麼非要選這首降 B 大調？當然不曉得理由為何，恐怕是出於他的強烈意圖吧。也確實展露雄厚實力。

安達將這首曲子處理得很順耳，始終維持高水準的演奏，精彩詮釋這首曲子必須寫得這麼長的理由。光是這一點就讓我覺得他很厲害，加上每個樂音都蘊含著安達的熱切想法；不是那種「熱情到不行的想法」，而是在深處悄悄燃燒，不會熄滅，有如炭火（溫溫的）般的想法。第二樂章（持續的慢板）尤其令人激賞。

與德慕斯私交甚篤的史寇達也留下精湛演奏，以無比嚴謹態度演奏這首曲子。他於一九六七年到一九七一年，為 RCA 錄製舒伯特奏鳴曲全集；或許因為是全集，所以史寇達想詮釋的是無色彩的「純粹」舒伯特。這般作法理應受到肯定，只怕有些人會覺得「缺乏渲染力」吧。

51〈下〉舒伯特 降B大調第二十一號鋼琴奏鳴曲 D960

（遺作）

阿圖爾·魯賓斯坦（Pf）Vic. LSC-3122（1969年）

斯維亞托斯拉夫·李希特（Pf）日Vic. VIC-3057（1972年）

魯道夫·塞爾金（Pf）日CBS SONY 25AC-20（1975年）

阿弗雷德·布蘭德爾（Pf）Phil. 6747 175（1971年）BOX

除了這首曲子之外，魯賓斯坦從沒錄製過舒伯特的其他奏鳴曲，不禁讓

人狐疑：「為什麼呢？」事實證明，果真是驚艷至極的演奏，自始至終專注

於音樂，嚴謹又華麗的呈現這首曲子；但並非綴飾外觀的華美，而是發自內

心的華麗感。我讀過魯賓斯坦的自傳，瞭解他為自己吊兒郎當的前半生深感

懊悔（桀驁不馴的天才），後來才逐漸追求音樂的內涵，真是一位令人敬佩

的老人家。

不同於魯賓斯坦，李希特是位非常積極演奏舒伯特作品的鋼琴家；但是

單就這首降 B 大調奏鳴曲來說，實在讓人聽得有點匪夷所思，除了樂音的

抑揚方式很怪之外，氛圍也過於濃烈，讓人無法靜心傾聽；雖然李希特也是

我偏愛的鋼琴家（聆賞他演奏布拉姆斯第二號鋼琴協奏曲的現場演奏，簡直

精彩到改變我的音樂觀），但他有時容易衝過頭。聽完德慕斯的演奏，再聽

李希特的版本，可能會覺得有點頭暈目眩吧。這是因為每個人的「解讀不一

樣」。

塞爾金的演奏風格不同於李希特，始終保持著該說是率直嗎？就是一種

質樸，既沒有李希特的犀利技巧，也感受不到魯賓斯坦的華麗與從容；但他傾注心神的演奏方式讓人愈聽愈感動。聽者之所以能靜心聽完這首長曲，或許是因為強烈感受到他對於音樂的真心誠意吧。雖說如此，要聽完塞爾金演奏這首降 B 大調，還真要有足夠氣力才行（聽他演奏貝多芬的《漢馬克拉維》（Hammerklavier，槌子鋼琴）就這麼費勁）。

一九五三年二月，霍洛維茲於卡內基音樂廳舉行的音樂會上演奏這首奏鳴曲，後來發行唱片。的確很有霍洛維茲氣勢十足的演奏風格（全盛時期），可惜我總覺得和想像中的舒伯特鋼琴音樂世界有所差異。

最後介紹的是布蘭德爾（Alfred Brendel）這張於一九七一年錄音的唱片，也是樂風中庸的精湛演奏。要說足以作為範本嗎？總之，就是無可非議；但不知為何，我聽不慣這位鋼琴家的演奏風格，無論他表現得再怎麼出色，就算堪稱完美也無法打動我的心。我也不明白為什麼，就是因為不知道理由為何，所以才想聽聽看。

52〈上〉李姆斯基—柯薩科夫 交響組曲《天方夜譚》作品35

皮耶・蒙都指揮 舊金山交響樂團 Vic. LM1002（1942年）

尤金・奧曼第指揮 費城管弦樂團 Col.ML4089（1947年）

湯瑪斯・畢勤指揮 皇家愛樂 Angel 35505（1957年）

羅弗洛・馮・馬塔契奇指揮 愛樂管弦樂團 Angel S35767（1958年）

《天方夜譚》也是不知不覺間，架子上就塞了好幾張唱片的作品之一，可能多是為了美美的封套設計而買吧。真的不是因為想蒐集很多《天方夜譚》的唱片，而是衝著封套設計。因為基於這理由而買了不少唱片，所以分兩次介紹，先介紹錄音年代較早的作品。應該不少人想用最新錄音技術聆賞演奏恢弘之作《天方夜譚》吧。但我覺得正因為是這樣的作品，早期錄音（當然是指單聲道錄音）才能慢慢地吟味箇中奧妙，不是嗎？聆賞老唱片才是享受音樂盛宴的王道。

這張蒙都指揮舊金山交響樂團的老唱片便是一例。因為是一九四二年錄音，也就是日美開戰後不久錄製的，當然是 SP 盤；雖然後來一九五七年發行蒙都指揮倫敦交響樂團的立體聲版本，我還是覺得擁有這張 RCA 老唱片就足夠了。這是一場不去思考演奏效果、錄音效果如何，秉持一貫音樂性，抱持平常心，毫不矯飾的演奏。

奧曼第一生錄過四次這首曲子，在此介紹的是第一張。這張黑膠唱片的音質比蒙都那張「清晰」，賦予樂音豐富表情是奧曼第的指揮特色，也一直

保有這特色，即便這張唱片是單聲道錄音，也能充分吟味費城管弦樂團的鮮

明樂音。

反觀英國紳士畢勤的指揮風格，比起為樂音增添豐富表情，更著重如何

呈現曲子的原本結構，流暢綺麗，一點也不古板生硬的演奏，感覺像是用色

淡然又微妙的水彩畫，而不是層疊上色的油畫。喜歡畢勤的人，肯定會為如

此非凡演奏嘆服不已吧。世上究竟有多少畢勤迷呢？很好奇。

馬塔契奇（Lovro von Matačić）指揮《天方夜譚》？應該不少人覺得很

怪吧。就是有一種「明明是個硬漢指揮家，卻指揮布魯克納的曲子」的感覺。

不過，一九五八年當時的他還是個新手指揮家，也沒有什麼拿手曲目，加上

他被視為克羅埃西亞境內納粹份子的幫兇，音樂活動長期遭受限制，搞不好

是被迫接受指派的工作吧（純屬個人想像）。不過，他指揮這首《天方夜譚》

卻意外的精彩，樂團竭力奏出扎實有妙趣的樂音。當然，還是不時嗅到一股

硬漢味。

52〈下〉李姆斯基—柯薩可夫 交響組曲《天方夜譚》作品35

安塔爾‧杜拉第指揮 明尼亞波利斯交響樂團 Mercury SR90195（1960年）

弗里茲‧萊納指揮 芝加哥交響樂團 Chesky RC4（1960年）

李奧波德‧史托科夫斯基指揮 倫敦交響樂團 London SPC21005（1964年）

小澤征爾指揮 芝加哥交響樂團 Angel SFO36034（1969年）

尤金‧奧曼第指揮 費城管弦樂團 RCA ARL1-0028（1972年）

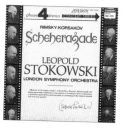

進入一九六〇年代，唱片業界跨入立體聲時代，尤其像是《天方夜譚》這般豐富多彩的曲子，如何呈現最佳音響效果遂成了一大勝負關鍵。結果就是推出標榜音響效果絕佳，史托科夫斯基、奧曼第等指揮家的新唱片成了這時代的一項基本款商品。

杜拉第的指揮風格也是力求充滿戲劇效果的樂風，可惜就算他的肢體動作再怎麼誇張，看在眼裡（聽在耳裡），曲調的抑揚頓挫就是膚淺到讓人覺得「只有這般程度嗎？」；雖說是相當早期的錄音，難免有點過時感，還是很難想像這場演奏是出自多年後指揮海頓作品的杜拉第之手。

這張萊納指揮芝加哥交響樂團的唱片是紐約一間擁有進行後製的專業錄音室，名為「Chesky」的小型唱片公司向 RCA 取得母帶授權後，製作發行的黑膠唱片，音質絕佳。這場演奏大器又扎實，就像不要小花招的直球對決，就這樣化為立體聲錄音；不過，論音色華麗度還是不及史托科夫斯基與奧曼第的版本，所以就賣相來說，還是差了些。

現在重聽史托科夫斯基的演奏，總覺得「作戲感頗重」，要說是表情豐

富嗎？就是很刻意。即使是大師級指揮家史托科夫斯基（該怎麼說呢？），也有點衝過頭吧。不過，當時英國迪卡唱片公司發行的「全方位立體聲」版本頗受好評。我個人是不太敢恭維啦！幸好才花了九角九分美元……。

品嘗過史托科夫斯基的重口味之後，再聆賞小澤征爾指揮芝加哥交響樂團的演奏，那種真心誠意、清爽感令人放鬆。這張的擔綱樂團也是芝加哥交響樂團，果然保有「直球對決」特質，音色倒是比萊納版本優柔出色。這時期的小澤征爾音樂十分自然，不斷湧出有如呼吸般自然清爽的樂聲。

這張是奧曼第第四次錄音的唱片，發行公司從哥倫比亞換成 RCA。音色也很流暢瑰麗，可惜口味濃膩到讓人有點消化不良；相比之下，一九六二年的第三次錄音就清爽許多，很好入口（雖然有些樂段聽起來還是有點暴衝）。

總之，讓一般人誤以為《天方夜譚》是「廣告歌」，該為此負責的人不就是史托科夫斯基與奧曼第嗎？我沒有責備他們的意思。

53.) 莫札特 G小調第一號鋼琴四重奏 K.478

克利福德·柯曾（Pf）阿瑪迪斯SQ團員 London LL679（1952年）

彼得·塞爾金（Pf）亞歷山大·施奈德等音樂家 Van. SRV-284SD（1965年）

阿圖爾·魯賓斯坦（Pf）瓜奈里SQ團員 日RCA RCV 2194（1971年）

遠山慶子（Pf）維也納SQ團員 日Camerata CMT-1503（1982年）

莫札特創作的鋼琴四重奏曲只有兩首，都是受託用於家庭演奏的曲子，結果遭樂譜出版商抱怨「難度太高」，也就不再創作了。還真是可惜。因此，無論是哪一張唱片都是第一號和第二號一併收錄。因為第一號是 G 小調，所以我的眼睛（耳朵）自然被吸引過去，誰叫我對於莫札特的 G 小調作品毫無抵抗力。

柯曾這張在不少唱片目錄上都是標示「一九四四年錄製」，但是阿瑪迪斯弦樂四重奏成軍於一九四八年（第二次世界大戰時，三位奧地利籍團員被收容於英國境內的收容所），所以有一說是一九五二年錄製。總之，是很久以前的錄音作品，十分綺麗又生氣勃勃的演奏，令聽者不由得挺直背脊，完全感覺不出來是那麼年代久遠的演奏。柯曾與阿瑪迪斯弦樂四重奏（團員）的共演，可謂達到一種理想境界吧。一次也好，真想聆賞他們的現場演奏，當然是不可能實現的夢想。柯曾處理弱音的功力一流，樂音再小聲都聽得清清楚楚。

塞爾金當時年僅十七歲，這個臨時組成的樂團中，有長年在布達佩斯弦

樂四重奏擔綱小提琴的施奈德（Alexander Schneider），果然深具領導風範；不過最特別的還是彼得年輕時的那種鮮嫩感，成了這場演奏最珍貴的魅力。背負著身為偉大鋼琴家之子的沉重壓力，卻能呈現敏銳又自由的演奏。依錄音時期來看，推測可能是為了參與父親魯道夫・塞爾金主持的馬波羅音樂節而組成的樂團吧。這張唱片現在好像很難買到，還真是有點可惜啊！明明是那麼精彩絕倫的演奏。

不愧是魯賓斯坦，游刃有餘地彈奏這首令人喜愛的四重奏曲，展現純熟精湛的演奏；但不曉得是不是因為錄音的關係，比起其他幾張唱片，弦樂部分較為突出，感覺有點刺耳嘈雜。其實魯賓斯坦的琴聲應該更突顯，成為真正的主角比較好，總覺得這樣才能讓各種樂音更協調。

接著要介紹的是錄音年代比較近期，鋼琴家遠山慶子於一九八二年在維也納與維也納弦樂四重奏團員一起錄製的唱片。因為演奏氣氛非常好，所以追加介紹。琴聲與弦樂融為一體，輕盈愉快的演奏不斷開展，也是介紹的四張唱片中最有「維也納風味」的一張，演奏風格優雅又精鍊。

54.）克萊斯勒 小品集

弗里茲‧克萊斯勒（Vn）查理‧奧康納指揮 RCA勝利交響樂團 Vic. LCT1049（1945年）

齊諾‧法蘭奇斯卡蒂（Vn）阿圖爾‧巴爾薩姆（Pf）Col. ML-5255（1949年）

尤金‧佛多（Vn）史蒂芬‧史維帝許（Pf）Vic. ARLI-2365（1977年）

伊扎克‧帕爾曼（Vn）塞繆爾‧桑德斯（Pf）EMI 8239（1975年）

這張唱片是赫赫有名的小提琴家克萊斯勒（Fritz Kreisler）演奏自己作曲，深受世人喜愛，具有歷史價值的小品集。因為是很久以前的錄音，應該是 SP 轉錄的復刻版吧。即便如此，還是能徹底聆賞名家克萊斯勒的小提琴美聲，華美的樂風。只有這張唱片是交響樂團伴奏，其他版本的唱片都是鋼琴伴奏。

作曲家演奏自己的創作當然很珍貴，但是擁有美聲與樂觀性格的法蘭奇斯卡蒂也絕不輸克萊斯勒；聽著聽著，讓人忘了到底是克萊斯勒的琴聲，還是齊諾的琴聲。其實克萊斯勒不單是小提琴演奏名家，也是美妙旋律製造機，著實愈聽愈佩服。這麼說來，以貝多芬與莫札特為首，以往不少作曲家也是頂尖演奏家。克萊斯勒與拉赫曼尼諾夫應該是這一派最後兩個光芒耀眼的存在吧。

柴可夫斯基的協奏曲項目介紹過佛多，這位已被世人遺忘的小提琴家在當年可是有「古典音樂界的傑格」（Mick Jagger，滾石合唱團主唱）之稱的新秀演奏家。可惜資歷尚淺，比不上前面兩位令人「如沐春風」的舒暢演奏；

不過技巧相當扎實，樂音鮮明，樂風犀利，頗有大家風範。足見這個人相當有才華，要是能一路順利發展，成為大師級演奏家就好了……。

無論何時聆賞帕爾曼（Itzhak Perlman）的演奏，都讓人嘆服「好好聽喔！好厲害啊！」；但老實說，他的演奏從沒讓我感動過（純屬個人喜好問題，還是不投緣呢？），可惜這張克萊斯勒小品集也讓我有同樣感受，不過世人對他的評價頗高。

因為我家這張謝霖的《克萊斯勒曲集》是ＣＤ，就不秀出封面了。也是一張非常棒的作品。巧妙地將曲子散發的十九世紀末「美好時代」氛圍，轉換成現代風格，既不老派，也不會過於時尚，小提琴鳴響著恰到好處的舒心樂音。

雖然使用的樂器不同，馬友友演奏的克萊斯勒曲集也是讓人聽了心神愉快的專輯，肯定是明快曲風和馬先生的性格十分契合吧。聽著聽著，心情也隨之開闊般輕鬆愉悅。

55.）拉赫曼尼諾夫 E小調第二號交響曲 作品27

迪米特里・米卓波羅斯指揮 明尼亞波利斯交響樂團 Vic. LM-1068（1945年）

尤金・奧曼第指揮 費城管弦樂團 德CBS 77345（1959年）

庫爾特・桑德林指揮 聖彼得堡愛樂交響樂團 Everest 3383/3（1956年）

近年來，拉赫曼尼諾夫的第二號交響曲越來越受歡迎。我記得以前沒那麼受歡迎啊……難不成是我誤會了？以往基於冗長的理由，多是演奏精簡版，現在卻多是演奏全曲版，莫非人們聽慣冗長的曲子？

希臘籍哲人指揮家米卓波羅斯指揮，明尼亞波利斯交響樂團演奏的第二號交響曲非常適合用「古典」這詞形容，十分正統，不像現今指揮家多是將這首曲子構築成塞滿細節，豐富有力（時而情緒滿溢）的甜美音樂；而是率直展現曲子的音樂性，坦然流暢。也許是因為當時的錄音技術無法清楚捕捉細節變化，所以現今聽眾總覺得不夠鮮明，缺乏一點刺激感吧。然而，這場演奏的骨幹，也就是讓人不由得挺直背脊的核心精神卻深入我心。不媚俗……如此老派用詞或許很適合用來形容這種感覺吧。唱片封套的現代主義風格設計也很有這時期的ＲＣＡ風格，整體感覺很不錯。

我平常最愛聽的是奧曼第於一九五九年指揮費城管弦樂團，哥倫比亞唱片公司發行的版本。直到現在，這張應該是最常被放在唱盤上的唱片吧。問我為何比起評價高的普列文、拉圖、阿胥肯納吉的版本，更喜歡奧曼第的演

奏呢？我也不知如何說明。總之，他那種不刻意賣弄的演奏風格反映他的人品。幾年後，奧曼再次錄製的ＲＣＡ（還是和費城管弦樂團合作）也不差，感覺音色比哥倫比亞版本來得協調沉穩。可能是唱片公司的錄音方式不同吧。音色有著微妙差異。我手邊是德國ＣＢＳ三張一組的盒裝唱片。

桑德林版本也是三張一組的盒裝唱片。因為這場演奏會是一九五六年在蘇聯的錄音，所以我手邊這張美國Everest是單聲道轉立體聲的唱片。桑德林很早就積極評價、推崇拉赫曼尼諾夫的交響曲，所以這套應該是唱片史上第一張《拉赫曼尼諾夫交響曲全集》吧。處處都能清楚感受到指揮家面對慘遭蘇維埃政府批判「欠缺思維」（這個嘛，也許是吧）的作品，那股義無反顧的熱情，慢板樂章尤其優美高雅，可惜音質欠佳。

56〈上〉J・S・巴赫 D小調雙小提琴協奏曲 BWV1043

歐伊斯特拉赫父子（Vn）弗朗茨・孔朗茲尼指揮 萊比錫布商大廈管弦樂團 Eterna 825882（1957年）

歐伊斯特拉赫父子（Vn）尤金・古森斯指揮 皇家愛樂 Gram. 138 820（1961年）

曼紐因+費拉斯（Vn）曼紐因指揮 節慶室內管弦樂團 Capitol SG7210（1958年）

艾薩克・史坦+亞歷山大・施奈德（Vn）帕布羅・卡薩爾斯指揮 普拉德音樂節管弦樂團 Col. ML4351（1950年）

這首雙小提琴協奏曲是兩位小提琴家搭檔演奏，也是一大賣點。

歐伊斯特拉赫父子（大衛與伊戈爾）堪稱最合適的共演組合，父子倆都是一流小提琴家。兒子伊戈爾十六歲時以這首曲子與父親同臺共演，成功步入樂壇。對父子倆來說，也是一首值得紀念的重要曲子。

歐伊斯特拉赫父子與孔維茲尼合作的這張唱片是一九五七年，於柏林國家歌劇院舉行音樂會時的錄音。父子倆連呼吸都一致，萊比錫布商大廈管弦樂團的演奏也相當自然悅耳，宛如眺望緩緩流動的河面，令人不知不覺沉醉其中。相比之下，一九六一年的倫敦錄音版本卻飄散著莫名的浮躁氛圍，是因為錄音技術的關係嗎？還是有什麼難言之隱？（譬如，主辦單位準備的午餐很難吃之類），整體音色乾癟到令人聽得很不舒服。怎麼會這樣呢？歐伊斯特拉赫的美聲完全無法展現，實在很可惜。

曼紐因演奏的巴赫優美自然，充滿人情味，或許他的為人也是如此吧。聽者深刻感受到這種感覺。第二小提琴是敬愛曼紐因的小提琴家費拉斯，堪稱豪華組合。曼紐因還親自指揮節慶室內管弦樂團，以優異鮮明的演奏打破

世人認為「巴赫的創作是學究型音樂」的刻板印象，形塑具有人情味，而非窮究學理的巴赫。

這張唱片是卡薩爾斯（Pablo Casals）在自己主持的普拉德音樂節演奏時的錄音。史坦與施奈德（布達佩斯弦樂四重奏）演奏小提琴，卡薩爾斯指揮臨時組成的交響樂團。明明不是現場演奏錄音，但不知為何幾乎沒有殘響，兩人的小提琴演奏，還有卡薩爾斯的指揮聽起來都很乾癟生硬，有種愈聽愈口渴的感覺。不過，這張唱片另外收錄了同樣是由史坦演奏的《小提琴與雙簧管的協奏曲》卻相當動聽，真心誠意的演奏。明明是同一處地方，同一時期的錄音，為何樂音會有如此大的差異呢？卡薩爾斯還真是不可思議的指揮家。要說演奏風格不夠細膩、太過自我，叫人實在聽不太下去，這場演奏還真是如此。總之，他的指揮風格還真是難以捉摸，而我基於這理由，蒐集了不少與普拉德音樂節有關的唱片。

56〈下〉J・S・巴赫 D小調雙小提琴協奏曲 BWV1043

戴維・艾爾里+亨利・麥克爾（Vn）庫特・瑞鐸指揮 慕尼黑普羅藝術室內樂團Tele. F-201（一九五〇年代中期）

羅伯特・米凱爾奇+費利克斯・阿優（Vn）I Musici 合奏團 Phil. 412 324-1（1958年）

亨利克・謝霖+彼得・瑞巴爾（Vn）亨利克・謝霖指揮 溫特圖爾管弦樂團

日Phil. X5550（1965年）

赫爾曼・克雷伯斯+泰歐・歐洛夫（Vn）威廉・范・奧特盧指揮 海牙管弦樂團 Fontana 895057（1952年）

安・蘇菲・慕特+薩爾瓦托雷・阿卡多（Vn）薩爾瓦托雷・阿多拉指揮 英國室內管弦樂團 Angel

ASD 1435201（1982年）

戴維・艾爾里是法國小提琴家，樂音卻相當鮮明有力。瑞鐸（Kurt Redel）指揮慕尼黑普羅藝術室內樂團也是傾力奏出清爽坦率的巴赫音樂；雖然這麼說，可能會被誤解成「這才是真正的巴赫音樂」，但這場演奏就是讓我忍不住迸出這般感想。艾爾里演奏哈察都量的協奏曲相當值得一聽，巴赫這首也不遜色。這張應該是一九五〇年代中期的錄音吧。雖然共演的小提琴家麥克爾（Henri Merckel）也是法國人，卻是一場幾乎感受不到法式風情的演奏。

I Musici 合奏團的兩大明星，米凱爾奇（Roberto Michelucci）與阿優（Félix Ayo）共演。阿優從一九六二年到一九六七年擔任樂團首席，米凱爾奇則是繼其之後，擔任首席至一九七二年為止。兩人可說是新舊共演的最強拍檔，正值顛峰期的 I Musici 合奏團奏出宛如絲絹般滑順的樂音，水準不可能差到哪去。義式風情發揮適度效果；不過，或許有人對於太過滑順的樂音頗反感吧。

這張是謝霖與瑞士溫特圖爾管弦樂團首席瑞巴爾（Peter Rybar）搭檔的

演奏；雖然是較不起眼的組合，卻展現適度優美，不過於犀利，也不流於甜膩，沒有不足的部分，也沒有多餘之處，形塑恰到好處的巴赫音樂世界。或許欠缺華麗感，但還有什麼好要求的呢？

皇家音樂廳管弦樂團的傳奇樂團首席克雷伯斯（Herman Krebbers），與海牙管弦樂團首席歐洛夫（Theo Olof）的共演雖是一九五二年這般年代久遠的錄音，樂音卻是那麼純粹率直，彷彿預知現今掀起的古樂風潮般，呈現新鮮感十足的樂風。因為兩人都不是廣為世人熟知的明星級獨奏家，所以他們的實力很容易被眾多名盤掩沒，也就被忽略了。但我覺得這張絕對值得聆賞，雖沒微妙的新意，卻是讓人靜靜殘留心中的演奏。

接著一口氣來到八〇年代，這張是慕特與阿卡多（Salvatore Accardo），兩位傑出小提琴家的共演（還真是有點出乎意料的組合），而且和 I Musici 合奏團一樣，也是試圖呈現明朗的巴赫樂風（順道一提，阿卡多繼米凱爾奇之後，擔任 I Musici 合奏團的首席）。尤其阿卡多以詮釋帕格尼尼的作品聞名，演奏水準絕不會讓人失望；但就某種意思來說，這場演奏

呈現的是非常不一樣的巴赫音樂；雖然巴赫基本教義派與古樂演奏愛好者可能無法接受，但確實是一場爽快有魅力的演出。

57.）史特拉汶斯基 《士兵的故事》

雷納德‧伯恩斯坦指揮 波士頓交響樂團團員 Vic.LM-1078（1947年）

約翰‧卡里維指揮 倫敦交響樂團的室內樂團 Everest LPBR-6017（1959年）

李奧波德‧史托科夫斯基指揮 器樂合奏 日Van. K18C 8519（1967年）

波士頓交響樂團室內樂演奏家群 Gram.2530609（1975年）

《士兵的故事》是七位演奏家與三位演員一齊演出的音樂劇，之所以編制如此簡約，是為了方便第一次世界大戰結束後能夠立刻搬上舞臺，畢竟當時要結集多位演奏家不是那麼容易的事；加上預算有限，所以史特拉汶斯基只好配合預算，盡量譜寫幾個人就能演奏的作品。結果，幾把特殊樂器的編制根本近似爵士樂團，催生出獨特有趣又前衛的效果。伯恩斯坦、卡里維的版本是省略口白的組曲版，史托科夫斯基與波士頓室內樂團的版本則是有口白的全曲版；前者是法文原創，後者是英譯版本。

伯恩斯坦的這張唱片是一九四七年的錄音，應該是他早期錄音作品的其中一張吧。錄音地點應該是在波士頓郊外的檀格塢音樂節會場（並非現場演奏錄音）。當然是單聲道錄音，樂音非常機敏爽快，用鮮明「視覺化」來形容這場演奏也不為過，一以貫之的美妙旋律讓人聽得輕鬆愉快，封套的簡潔設計就是很對我的口味。

相較於伯恩斯坦的版本，卡里維（John Carewe，英國作曲家，擅長指揮現代音樂）則是展現「讓人不覺得是演奏同一首曲子」似的精鍊樂風，還

帶著些許「現代音樂」氛圍。聆賞比較後，伯恩斯坦的版本果然比較容易入耳。卡里維這張唱片的封套設計就是「Everest Records」最擅長的「根據曲目給人的印象來設計」系列，實在很難說設計得有多好，就是一如既往的有趣，令人會心一笑。

這張唱片是史托科夫斯基八十五歲時的錄音。老當益壯的他指揮功力依舊一流，讓人忍不住讚嘆：「實在太厲害了！」這首《士兵的故事》是史托科夫斯基長年來的拿手曲目，占了黑膠唱片兩面的全曲版令人百聽不厭，音質清晰到堪稱極致這一點也值得特別提及。

波士頓交響樂團的菁英團員〔樂團首席席維斯坦（Joseph Silverstein）領軍〕的演奏機敏洗鍊，非常值得聆賞。此外，「DGG」（德意志留聲機公司）團隊還特地遠赴美國負責錄音工程，可想而知，史托科夫斯基這張唱片有多麼精彩絕倫；雖然這兩張都是單聲道錄音，音質卻鮮明得無懈可擊。

58〈上〉法雅 《西班牙花園之夜》

艾麗西亞・德・拉蘿佳（Pf）赫蘇・阿蘭拜里指揮 馬德里市立管弦樂團

Erato STU 70092（1961年）

艾麗西亞・德・拉蘿佳（Pf）塞爾吉・卡米西歐納指揮 瑞士羅曼德管弦樂團

日London K18C 9151（1970年）

愛德華多・普耶悠（Pf）尚・馬蒂農指揮 拉穆勒管弦樂團 Phil. S04028L（1955年）

華金・阿楚卡羅（Pf）愛德華多・馬塔指揮 倫敦交響樂團 RCA RL31329（1978年）

這首西班牙作曲家法雅的代表作之一，有個令人似懂非懂的副標「鋼琴與管弦樂的交響印象」，意思是具有描寫情景的要素，形式自由的鋼琴協奏曲。有著飽滿的西班牙情懷，也深受法國印象派影響。不知為何，我家有很多張這首曲子的唱片（又是不知不覺間蒐集的），所以分成西班牙籍鋼琴家，與非西班牙籍鋼琴家等兩組介紹，先介紹西班牙篇。

這首是西班牙鋼琴女王拉蘿佳（Alicia de Larrocha）的拿手曲子，就我所知，至少錄製了四次。我家除了列舉的這兩張唱片之外，還有一張是她與博格斯（Rafael Frühbeck de Burgos）共演的 CD（倫敦愛樂協奏）。我重新聆賞這三張唱片並試著比較，感想就是「每一張都精彩到難分高下」，甚至覺得「根本沒必要特地錄製這麼多次啊」。畢竟拉蘿佳的演奏生涯相當漫長，況且唱片公司也有其考量吧。如果只能選一張的話，應該是音色最嘹亮秀逸，一九八三年錄音的博格斯版本吧。因為這首曲子的重點就是樂音的鳴響；不過，全是西班牙人演出的早期 Erato 盤也不容錯過，除了展現道地西班牙風情，也相當豐富有趣。指揮阿蘭拜里（Jesús Arámbarri）是生於巴斯

克地區的西班牙人，也是作曲家。拉蘿佳的琴聲優美得恰到好處，巧妙地與樂團融為一體，描繪出色彩豐富的音樂世界。

這幾張唱片中，普耶悠（Eduardo del Pueyo）與馬蒂農（Jean Martinon）共演的這張最早期。我不太清楚普耶悠這位鋼琴家的經歷，只知道他以「演奏出西班牙風情的貝多芬」而聞名。光聽這張唱片就能感受到身為優秀鋼琴家的他擁有扎實技巧與洗鍊感，聽得到鳴響著佛朗明哥吉他風情的指法，整體散發濃郁西班牙情懷。馬蒂農的指揮也描繪出幻麗情景，高潮迭起。

阿楚卡羅（Joaquin Achucarro）也是來自巴斯克地區的鋼琴家，主要演奏西班牙音樂。我初次聆賞他的演奏，從第一個樂音開始就讓我驚艷不已，渾然天成的「西班牙情懷」就像身為波蘭人的蕭邦演奏時，從體內自然滲出的民族性。樂音的鳴響尤其令人嘆服，樂團在墨西哥籍指揮瑪塔的帶領下，也奏出不遜於鋼琴的扎實樂聲。這張是義大利 RCA 製作的唱片，音質相當好。

58〈下〉法雅 《西班牙花園之夜》

阿圖爾‧魯賓斯坦（Pf）尤金‧奧曼第指揮 費城管弦樂團 Vic. LSC3165（1969年）

克利福德‧柯曾（Pf）恩里克‧霍爾達指揮 新交響管弦樂團 London LLP445（1952年）

瑪格麗特‧薇伯（Pf）拉斐爾‧庫貝利克指揮 巴伐利亞廣播交響樂團

Gram. 139116（1965年）

這首曲子也是魯賓斯坦的拿手曲目，錄製與奧曼第合作的這張唱片之前，也曾與指揮家華倫斯坦（Alfred Wallenstein）、霍爾達（Enrique Jordá）合作錄音，記得這幾張唱片的評價都很高。

魯賓斯坦彈奏這首曲子時，讓鋼琴發出和其他鋼琴家演奏時不太一樣的獨特樂音，一種豐富又感性的樂音；與其說是「西班牙情懷」，不如說是「魯賓斯坦情懷」吧。總之，就是非常美的感覺。費城管弦樂團在奧曼第的指揮下，也奏出足以匹敵的多彩樂聲，讓人領會到這場演奏有多精彩。

英國鋼琴家柯曾一如既往（應該是吧）以一板一眼的態度演奏這首曲子；雖然聽不到什麼西班牙情懷，但他本人和聽者也不會特別意識到這一點吧（我想）。指揮家霍爾達是西班牙人，但可能演奏風格比較正經八百吧。聽起來有點老派。總之，嗅不到什麼感性元素。想想，世上有這麼一個《西班牙花園之夜》也不錯吧。但要說「這是必聽盤」，心裡有點保留就是了。

可能演奏這首曲子時，還是要帶點感性元素比較好吧。

薇伯是瑞士籍女鋼琴家，指揮庫貝利克是捷克人，樂團則是德國的巴伐

利亞廣播交響樂團，可說是與西班牙毫無地緣關係的組合；然而，薇伯的琴聲不疾不徐，極具說服力地描繪這首曲子的世界；雖非百分之百的西班牙風情（她的琴聲讓我一直想起她演奏拉赫曼尼諾夫的《帕格尼尼狂想曲》）倒也沒有不足之感。庫貝利克的指揮少了讓人驚艷的犀利感，但整體還是處理得相當扎實。

這裡介紹的七張《西班牙花園之夜》都是各有優點，值得聆賞的逸作。

其中最讓我著迷的就是阿楚卡羅這張唱片。

59.）莫札特 G小調第四號弦樂五重奏 K.516

布達佩斯SQ+米爾頓・卡提姆斯（Va）Col. ML-4469（1951年）

布達佩斯SQ+瓦爾特・特拉普勒（Va）日CBS SONY 23AC598（1966年）

雅沙・海飛茲（Vn）+格雷果・皮亞提果斯基・樂團 Vic. LSC-2738（1964年）

史麥塔納SQ+約瑟夫・蘇克（Va）日DENON OX-7089（1976年）

這首魅力十足的《G小調第四號弦樂五重奏》是室內樂的珍寶，可說百

聽不厭。

布達佩斯弦樂四重奏於SP時代錄製過一次這首曲子（一九四二年），

單聲道黑膠唱片時代兩次（一九五一年與一九五七年），立體聲時代又錄製

一次（一九六六年），一共錄製過四次《G小調第四號弦樂五重奏》（均為

哥倫比亞唱片公司發行）。最初兩次是與卡提姆斯（Milton Katims），其他

兩次則是和中提琴家特拉普勒（Walter Trambler）合作。最後一次的立體聲

錄音尤其著名，除此之外，幾乎沒什麼機會聆賞布達佩斯弦樂四重奏演奏這

首曲子。

不過，這張卡提姆斯版本（暫稱）真的值得一聽，樂音扎實，幾乎找不

到任何瑕疵；或許沒有立體聲錄音的特拉普勒版本那麼有厚實感，但直率的

演奏風格讓人感受到當時崇尚就事論事，果斷乾脆的美式精神，我很喜歡。

這時代的錄音音質也很優秀。

卡提姆斯是中提琴家，曾擔任NBC交響樂團中提琴首席（前任是普林

羅斯（William Primrose），也擔任過托斯卡尼尼的助理指揮（肯定受到不少鍛鍊吧），後來任職西雅圖交響樂團音樂總監長達二十二年。

一九六〇年代前期，海飛茲與大提琴家皮亞提果斯基（Gregor Piatigorsky），邀請幾位交情很好的音樂家們一起舉行多場室內樂音樂會，這張 RCA 唱片便是一例。加上貝克（Israel Baker，小提琴家）與普林羅斯等音樂家的黃金組合，演奏莫札特的《G 小調第四號弦樂五重奏》。不同於布達佩斯弦樂四重奏，他們是「只限一晚」臨時組成的樂團，所以或許少了點安定感，但好朋友聚在一起演奏「大家想演奏的曲目」真的好快樂，深切感受到不同於正式樂團的氣場。以海飛茲為首，各個樂器的鳴響令人讚嘆。

史麥塔納弦樂四重奏這張唱片算是比較新的錄音（雖說如此，也是一九七六年的錄音）。他們與首席中提琴蘇克（Josef Suk）的豪華演奏陣容當然是精彩無比。光是加入蘇克這位中提琴名家，整體樂音就變得厚實、含意深沉，別具說服力，音質也很鮮明清晰，弦樂十分優美。不過，要說這張是「愛聽盤」，似乎又覺得少了些什麼，大概就是欠缺讓人可以「沉思」的

餘地吧。我只花了一百日圓就買到這張唱片，未免也太物超所值，是吧？

60〈上〉巴爾托克 管弦樂團協奏曲（匈牙利指揮家篇）

喬治・塞爾指揮 克里夫蘭管弦樂團 日CBS SONY 13AC-802（1965年）

喬治・蕭提指揮 倫敦交響樂團 Dec. SXL-6212（1965年）

弗里茲・萊納指揮 芝加哥交響樂團 Vic. LSC-1934（1955年）

費倫茨・弗利克賽指揮 柏林廣播交響樂團 Gram. 18377（1957年）

這麼看來，匈牙利出身的知名指揮家還真不少，再次感佩不已。除了介紹的這幾位之外，奧曼第、杜拉第也是。

總之，這次要介紹的是匈牙利國民作曲家巴爾托克的代表作之一《管弦樂團協奏曲》。分兩次介紹，生於匈牙利的指揮家篇（home）以及非匈牙利人的指揮家篇（away），先介紹前者。

這張塞爾指揮克里夫蘭管弦樂團的唱片，一言以蔽之，就是「一絲不苟」的演奏，連細部的螺絲都拴得緊緊的，不耍任何花招；雖然樂風有點古板，但不愧是「原產地出品」，樂音強而有力。即便沒那麼民族風，還是能夠清楚感受到曲子裡蘊含的民族情懷（這是巴爾托克最重視的元素）。

蕭提指揮倫敦交響樂團的演奏比塞爾的版本更激昂、更犀利，省去任何多餘的東西，窮究極限的音樂。匈牙利指揮家們面對這首曲子時，往往認真到全身血液沸騰似的；但要是用力過猛，聽眾也會跟著緊繃。我倒覺得多一點餘裕感不是更好嗎？演奏氣勢確實恢弘，但還不到愛聽盤的程度，而且音質偏硬。

就連指揮芝加哥交響樂團的硬漢萊納也有著不輸任何人的熱情，但絕非從頭到尾都是超級快速球般的演奏，藉由上上下下的微妙變速，巧妙活性化音樂。樂團在他的指揮下，也呈現力道強勁又精緻的樂音。雖說是緊繃扎實的演奏，卻不會讓人聽得疲累，錄音也確實捕捉到微妙的表情變化。即便是非常早期的立體聲錄音，但 Living Stereo 的品質相當高，堪稱名演、名盤。

弗利克賽版本的錄音日期比萊納晚了兩年左右，但不知為何，也是單聲道錄音。弗利克賽是位重視自我音樂風格與原則的指揮家，或許他的演奏不像前面三位那麼有民族熱情，而是保有個人風格，有些地方甚至嗅得到一點點幽默感。我倒是挺喜歡這般讓人心情放鬆，意念堅定卻不裝腔作勢的風格；但畢竟是單聲道錄音，音響效果差強人意，所以一般人可能不會買單吧。

波士頓交響樂團的常任指揮庫瑟維茲基（Serge Koussevitzky），委託剛從匈牙利流亡至美國的巴爾托克作曲。當時經濟困頓的巴爾托克不顧身體出狀況，竭盡心力只花了兩個月便完成這首曲子。一九四四年，《管弦樂協奏曲》於波士頓首演，博得滿堂彩。

60〈下〉巴爾托克 管弦樂團協奏曲（非匈牙利人的指揮家篇）

赫伯特・馮・卡拉揚指揮 柏林愛樂 Gram. 139003（1965年）

拉斐爾・庫貝利克指揮 波士頓交響樂團 Gram. 2630 409（1973年）

李奧波德・史托科夫斯基指揮 休士頓交響樂團 日Columbia OW-7699（1960年）

小澤征爾指揮 芝加哥交響樂團 日Angel AA-8596（1969年）

史托科夫斯基是波蘭人，小澤征爾在滿洲出生，庫貝利克生於捷克，卡拉揚是奧地利人。

首先介紹的是絲毫感受不到民族風，心生「嗯，果然不是匈牙利人」這般奇妙感的卡拉揚版本，讓人不由得驚嘆：「這是那首管弦樂團協奏曲嗎？」反正無論是什麼東西，只要一放進強力卡拉揚機器，就像脫胎換骨似的，好聽程度堪稱天下第一。卡拉揚這人對於曲子有著獨到見解，能將自己的想法完完全全、毫不遲疑也不妥協地化為樂音。只能說，很佩服他的能耐。

庫貝利克版本則是保有一貫的穩健、仔細與嚴謹，不放過任何細節，巧妙引出波士頓交響樂團的纖細之美。毫無恣意狂放之處，是一場讓人很有好感的演奏。可惜有點過於優雅，所以和卡拉揚的版本一樣，感受不到巴爾托克音樂獨有的緊張感與俚俗味，這點可能會讓聽者有些失望吧。明明是一場感覺相當不錯的演奏……。

接著介紹的是史托科夫斯基版本。這張唱片似乎是他擔任休士頓交響樂團常任指揮時錄製的。我很少聽這樂團的演奏，想必樂團受到指揮的嚴格鍛

鍊吧。演奏水準相當高（可惜有時獨奏樂器的樂音聽起來頗薄弱），果然感受不到俚俗味，卻充滿某種緊迫感，音樂別具獨特深度，看似形塑成一個樣子，卻不拘泥於此，感受得到發自內心的力量。這是史托科夫斯基音樂處於「絕佳狀態」的特徵。這張雖是日本哥倫比亞唱片公司發行的國內盤（美國Everest 母盤），音質卻非常好。

再來介紹的是小澤征爾。因為是日籍指揮家，所以不只巴爾托克的作品，幾乎所有樂曲在地理、文化方面對他來說，都成了「away」。這是他的不利點，卻也是強項。這首《管弦樂團協奏曲》在他的指揮下，果真是無可非議的精彩。這張是小澤征爾就任波士頓交響樂團音樂總監之前錄製的唱片，所以他指揮的是芝加哥交響樂團。這個實力堅強的樂團在他的指揮下，展現表情豐富又撼動人心的音樂；演奏核心盤踞著巴爾托克音樂特有的俐落率直，但不是那種不帶溫情又生硬的音樂。

小澤於二〇〇四年的齋藤紀念音樂會上指揮這首曲子（松本的音樂會現場演奏錄音），經過三十五年的歲月，他對於這首曲子的詮釋更加深刻，突

顯巴爾托克音樂的神祕部分，促使聽者深思箇中奧妙，足見他的指揮風格越發成熟吧。不過，他與芝加哥交響樂團的「純真豪快演出」也不輸新的錄音版本。

61.）J・S・巴赫 B小調第二號管弦樂組曲 BWV1067

愛德華・范・貝努姆指揮 阿姆斯特丹皇家大會堂管弦樂團 Phil. A00351（1955年）

安東尼奧・揚尼格羅指揮 札格拉布獨奏家樂團 日Vic. RA2015（1960年）

卡爾・舒李希特指揮 斯圖加特廣播交響樂團 Galantie MMS2231（1961年）

愛德蒙・德・施托茲指揮 蘇黎世室內管弦樂團 Amadeo AVRS 206（1969年）

我最初聆賞這首曲子，聽的是百雅室內管弦樂團的 Erato 盤，吹奏長笛的是朗帕爾（Jean-Pierre Rampal），舒心流暢的演奏感動人心；後來聆賞舒李希特的版本，為他的嚴謹深感驚訝。兩者宛如太陽與北風，明明是同一首曲子，給人的印象卻截然不同。因為均是名演，所以容我這次用稍微嚴苛一點的眼光，介紹這四張唱片的《第二號管弦樂組曲》。

對於現今聽慣古樂演奏的人來說，貝努姆的演奏風格相當古風，巴赫的音樂有如氣質高雅的老婦人，溫柔優雅且拘謹，好似不管發生任何事，都能從容以對。阿姆斯特丹皇家大會堂管弦樂團（編制似乎沒那麼大）有點朦朧感的樂音非常適合這首曲子，個人覺得這樣的風格沒什麼不好。吹奏長笛的是首席長笛演奏家巴爾瓦瑟（Hubert Barwahser）。

揚尼格羅是義大利人，本業是大提琴家，卻以札格拉布獨奏家樂團的指揮身分活躍樂壇（一邊演奏大提琴，一邊指揮嗎？）。共演的演奏家有也參與百雅版本的朗帕爾、拉克魯瓦（Robert Veyron-Lacroix），演奏氛圍卻與百雅版本迥異。相較於回聲沒那麼大的 Erato 盤錄音，這版本的整體樂音

相當簡樸爽快，清楚感受到小編制樂團的親密美感，不像現在有些小編制的樂團，各樂器就是想拚命秀自己獨一無二的樂音（這麼比喻是否不妥？）。聆賞時，再次覺得朗帕爾的笛聲真的好棒啊！就像是用詞平易近人，卻能寫出深度好文的作家。

接著介紹的是完全不一樣的版本，舒李希特（Carl Schuricht）指揮大編制樂團的巴赫音樂。近來已經很少聽到用這樣的編制演奏這首曲子，是因為這樣的演奏方式落伍到形同「化石等級」嗎？不過，果然薑是老的辣，舒李希特的指揮功力讓人確實感受到他想傳達的東西；雖稱不上華麗，一旦聽過就會感佩著迷，確實是一場真心誠意的演奏，獨奏家不詳。

因為封套上有幅弗里德里希・古爾達的大照片，想說該不會是他指揮吧。原來他只演奏《義大利協奏曲》，並未參與組曲的演出。不過，便決定買了。

施托茲（Edmond de Stoutz）指揮蘇黎世室內管弦樂團的演奏倒是讓我聆賞到非常迷人的巴赫音樂。施托茲是生於蘇黎世的瑞士籍指揮家，於一九四五年創立蘇黎世室內管弦樂團。音樂風格與百雅室內管弦樂團十分相近，帶點

一九六〇年代古樂的懷舊感。長笛獨奏家是喬奈（Andre Jaunet），吹奏出滑順悅耳的樂音，令人聆賞愉快。

62.）普羅柯菲夫 《基傑中尉》組曲 作品60

埃里希‧萊因斯多夫指揮 波士頓交響樂團 大衛‧克勞德瓦辛（Br）Vic. LSC-3061（1968年）

艾德里安‧鮑爾特指揮 巴黎音樂院管弦樂團 London GM-9142（1955年）

弗里茲‧萊納指揮 芝加哥交響樂團 Vic. LSC-2150（1957年）

馬爾科姆‧沙堅特指揮 倫敦交響樂團 Everest 3054（1959年）

尤金‧奧曼第指揮 費城管弦樂團 RCA ARL1-1325（1976年）

安德烈‧普列文指揮 倫敦交響樂團 Angel AM-34711（1985年）

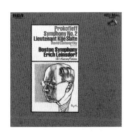

我因為聽了萊因斯多夫的版本，才喜歡上這首曲子。萊因斯多夫長年擔任波士頓交響樂團常任指揮，要說他沒有「明星光環」嗎？總之，世人對他的評價不太高就是了。但有時不經意聽到他指揮的曲子，就有一種「太讚了」的驚艷感（也許這樣的人生歷程也沒什麼不好吧）。對我來說，《基傑中尉》就是這樣的唱片。此外，這張唱片有加入男中音，實在很精彩。就我所知，除了這張唱片之外，還有加入聲樂的《基傑中尉》就只有小澤征爾（指揮柏林愛樂）的版本了。

一旦聽慣萊因斯多夫的版本，就聽不慣其他版本的《基傑中尉》，好比鮑爾特的演奏風格聽起來有點粗野，萊納的演奏風格則是整體色彩濃豔。本來這首曲子是為了描寫虛構俄羅斯英雄基傑中尉一生的電影而譜寫的曲子，所以姑且有個故事藍本可依循，但要是表現得過於情境化，反而沒那麼有趣。

其實沙堅特的版本也不錯，只是聽到一半，「從前從前，某個地方……」總覺得好像在聽故事。

雖然奧曼第指揮費城管弦樂團的版本也像在說故事，但大師說故事的功

258

力果然一流，讓人不禁入迷，音質也絕佳。阿巴多指揮芝加哥交響樂團的演奏則是戲劇張力十足，幾乎剔除所有詼諧戲謔要素，像是在聽別的曲子般恢弘壯闊，樂團也竭盡全力鳴響（封套照片請參照347頁Part 88）。普列文指揮倫敦交響樂團的版本也是使出渾身解數，令人眼睛一亮的精湛演奏，嚴謹縝密卻不會讓人反感，可惜少了一點質樸感。

像這樣聽過一輪各種版本的演奏後，我還是選了萊因斯多夫的版本放在唱盤上，因為聽得到不矯作的詼諧戲謔，還有懷舊的溫暖感，究竟是如何催生如此特別的東西（something else）？我不清楚。可惜除了我之外，似乎沒有人稱讚這張唱片，這又是為什麼呢？

附帶一提，英國歌手史汀（Sting）曾以第二首「浪漫曲」為藍本，寫了「Russians」（俄羅斯人）這首歌。美國導演安德森（Wesley Anderson）則是用了第三曲「基傑結婚」的旋律作為電影《犬之島》狗兒們行進時的配樂。這音樂適合作為電影配樂嗎？

63.）莫札特 D小調第二十號鋼琴協奏曲 K.466

菲力普・安特蒙（Pf）尚・安特蒙指揮 法蘭克福交響樂團 Orpheus MMS 2149（1957年）

克拉拉・哈絲姬兒（Pf）亨利・史渥波達指揮 溫特圖爾交響樂團 West, XWN 18380（1950年）

魯道夫・塞爾金（Pf）喬治・塞爾指揮 哥倫比亞交響樂團 日CBS SONY SOCL250（1962年）

莫札特的鋼琴協奏曲中，有兩首小調的作品讓我印象最深刻，一首是 C 小調第二十四號，以及這首 D 小調第二十號。兩相比較，D 小調這首的氛圍更緊迫。

當時還是個二十三歲年輕小伙子的菲力普・安特蒙（Philippe Entremont），與身為指揮家的父親尚・安特蒙（Jean Entremont）共演，呈現令人眼睛一亮的美妙演奏，可惜幾年後的他光芒不再。每當我聆賞這張唱片時，就會不由得肅然起敬，對他完全改觀，原來安特蒙是這麼厲害的鋼琴家啊！樂音如此綺麗燦爛，妙趣滿溢，顆顆分明；兩段裝飾奏也令人耳目一新，值得細細聆賞。我覺得光是聽裝飾奏部分，這張唱片就很值得珍藏。他父親的指揮與樂團的伴奏也很出色。這張義大利發行的 Orpheus 盤是我在美國二手唱片行特賣區偶然發現的，看到時真的好開心。

哈絲姬兒似乎很喜歡這首 D 小調鋼琴協奏曲，與各指揮家合作錄製了好幾次。我家收藏了四張，除了史渥波達（Henry Swoboda）版本之外，還有她與包加納（Rudolf Baumgartner）、弗利克賽、馬克維契共演的版本。溫特

圖爾交響樂團在史渥波達的指揮下，以高密度的演奏溫暖堅實地襯托著哈絲姬兒的琴聲，呈現底蘊扎實的莫札特音樂。尤其是第二樂章，美得令人沉醉；雖然是很久以前的錄音，音質卻不差。她與馬克維契合作的版本（一九六〇年），無論是鋼琴家還是指揮家都極力展現生氣勃勃的音樂，彷彿剛捕獲的魚兒般活力滿滿。即便如此，我還是比較喜歡史渥波達那種安穩內斂的音樂世界。

除此之外，我常聽的是塞爾金與塞爾指揮哥倫比亞交響樂團的黑膠唱片（一九六二年）。一開頭，樂團可說氣勢滿點，讓人聽得好興奮，塞爾金也傾力回應，毅然構築著莫札特的音樂世界；雖然塞爾金的表現可圈可點（尤其是裝飾奏），但設定整體樂風的還是塞爾吧。與前面介紹的兩張唱片風格不太一樣的地方就是由樂團主導這一點。就某種意思來說，的確是很精彩的演奏沒錯，但聽了幾遍後，便覺得全身緊繃，有些疲累。

塞爾金與阿巴多、倫敦交響樂團的演奏（一九八一年）就沒那麼讓人緊繃。塞爾金照著自己的步調悠然彈奏，一樣也是大器又餘韻深沉的演奏；但要我擇一的話，我還是毫不猶豫地選他和塞爾那場氣魄十足的演出。

64.）西貝流士 降E大調第五號交響曲 作品82

塞歐德・布魯姆菲爾德指揮 羅切斯特愛樂樂團 Everest LPBR 6068（1960年）

西克斯登・艾爾林指揮 斯德哥爾摩廣播管弦樂團 Mercury MG-10142（1953年）

艾瑞克・圖克森指揮 丹麥國家廣播交響樂團 London LL634（1960年）

尤金・奧曼第指揮 費城管弦樂團 Col. ML5045（1954年）

西貝流士的第五號交響曲頗受歡迎，所以出了不少張唱片（我家光是黑膠唱片就有十五張）。想說機會難得，介紹四張現在恐怕沒什麼人聽過，不是那麼知名的版本（應該是吧），總覺得像在撿拾掉在地上的稻穗。總之，每一張都是錄製於一九五〇年代的單聲道錄音。

首先介紹的是布魯姆菲爾德（Theodore Bloomfield）這張唱片。身為美國人的他曾擔任法蘭克福歌劇院音樂總監，也曾出任柏林交響樂團的首席指揮。布魯姆菲爾德擔任羅切斯特愛樂樂團首席指揮期間錄製過幾張唱片，但老實說，我對這幾張作品已經沒什麼印象了。雖說西貝流士是位曲風偏保守的作曲家，但這場演奏未免也太古意盎然，不是嗎？當然，如果覺得這種音色頗有趣意的話，那就另別論。

艾爾林（Sixten Ehrling）是丹麥人，遠赴美國擔任底特律交響樂團的首席指揮，隨後於一九五二年到一九五三年指揮斯德哥爾摩廣播交響樂團，完成世上首次錄製西貝流士交響曲全集的指揮家。Mercury 唱片公司製作發行的唱片，音質優異。這場第五號交響曲的演奏可說氣勢磅礴，讓人驚艷到說

不出話來；而且有別於卡拉揚的華麗演奏風格，呈現出來的是毫不矯飾，非常純粹的北歐風西貝流士，光是這一點就值得聆賞吧。

圖克森（Eric Tuxen）也是丹麥人，以擅長詮釋丹麥作曲家尼爾森（Carl Nielsen）的作品聞名。雖說這張唱片是英國迪卡唱片的早期錄音（一九五二年），音質卻好得驚人，吟味得到沉穩動聽的西貝流士音樂。凜然壯闊的演奏風格有國際之風，不單是北歐風格的古典音樂；雖然錄製於西貝流士的交響曲尚未受到一定評價的時代，卻毫無過時感；即便現在聽來，也沒有半點不自然。當初買的時候不抱任何期待，所以這張唱片可說是挖到的寶。

這張奧曼第指揮費城管弦樂團的單聲道唱片也是從頭到尾精彩絕倫的傑作。每個音是如此鮮明躍動，幾乎聽不到華麗的「費城之聲」。看來奧曼第似乎對於西貝流士的音樂相當著迷，記得西貝流士的每一首交響曲在美國的首演都是由他指揮。

順道一提，我聆賞沙堅特指揮 BBC 交響樂團演奏的版本，初次覺得這首曲子好讚啊！這次因為介紹的都是單聲道錄音，所以沒秀出這張唱片的封

套（還收錄了《波赫拉的女兒》），不慍不火，力道適中的演奏讓人心情沉靜。

65.）德布西 《海》

迪米特里・米卓波羅斯指揮 紐約愛樂 Phil. A101100（1950年）

恩奈斯特・安塞美指揮 瑞士羅曼德管弦樂團 Dec. LXT2632（1951年）

保羅・帕瑞指揮 底特律交響樂團 Mercuty SR90372（1955年）

愛德華・范・貝努姆指揮 皇家大會堂管弦樂團 Phil. A00441（1957年）

尚・富爾內指揮 捷克愛樂 Praga SUAST 50575（1963年）

路易・佛瑞斯提葉指揮 Cento Soli樂團 Club Francais du Disque 55（1959年）

德布西的《海》堪稱法國印象派音樂代表作，宛如一幅精緻的風景畫，光是用耳朵聽，廣闊海景彷彿在眼前。

原本想說米卓波羅斯與德布西應該不搭吧。沒想到呈現出來的音樂竟是如此朗朗優美；雖說稱不上別具法式風情，但想想，世界各地都有海，又不是只有法國有；當然，米卓波羅斯的故鄉希臘也有，所以有著各式各樣的「海」也不錯，是吧？

雖然安塞美後來又錄製了立體聲版本，但因為這張單聲道唱片的音質也是一流，所以其實只要聽這張就行了。畢竟舊版有舊版的趣意，怎麼說呢？要說是美好時代的海邊情景嗎？只要凝神靜聽，彷彿能感受到溫暖陽光，令人懷念的海潮味。這張唱片還收錄了拉威爾的《鵝媽媽組曲》，也很悅耳動聽。

我總覺得底特律交響樂團演奏德布西的作品有股違和感（底特律沒靠海），但多虧指揮帕瑞長年擔任這個以汽車製造業聞名的工業城市的樂團總監，嚴格指導樂團瞭解法國音樂的演奏方法，才能呈現極致的《海》，沒有

一絲曖昧表現，直指核心的鮮明演奏。Mercury 唱片公司的早期立體聲錄音真的很讚。

貝努姆的演奏從一開始，就讓人覺得眼前有著廣闊情景，明亮得不可思議。倒不是技巧方面有多亮眼，而是明亮的自然光，通透的樂音讓聽者舒緩放鬆。要說與其他版本的演奏有什麼不一樣的地方？我也說不上來，也許是指揮的人品吧。總之，是一場讓人心神愉快的演奏。

接著介紹法籍指揮家富爾內（Jean Fournet）指揮捷克愛樂的演奏。

捷克是內陸國家，想說聽聽看是什麼樣的感覺，沒想到不同於平常聽到的《海》，另有一番趣意，演奏水準很高，整體表現可圈可點。只是對於喜歡聆賞二十世紀初期法國音樂的聽眾來說，可能和印象中的《海》不太一樣，也嗅不到海潮味。

Orchestre des Cento Soli 是這四張唱片中，唯一的法國演奏團體，結集巴黎一流演奏家們組成的臨時樂團。這場演奏的優點就是適度的拋開束縛，不是那種連細節都很講究的演奏方式，而是有點不拘小節；換句話說，就是

描繪偏向「樸素藝術」風格的情景，還帶著一點點巴黎時尚感吧。或許和孟許指揮波士頓交響樂團（一九五六年）那場完美到無懈可擊的演奏，可說是對照組。我想，大部分人會選擇孟許版本來聆賞吧。

66.）莫札特 D大調第三十八號交響曲《布拉格》K.504

布魯諾・華爾特指揮 維也納愛樂 Angel GR-19（1936年）

拉斐爾・庫貝利克指揮 芝加哥交響樂團 MV ALP-1239（1953年）

約瑟夫・凱伯特指揮 班貝格交響樂團 Tele. TCS 18013（1956年）

奧托・克倫培勒指揮 愛樂管弦樂團 Angel 35408（1959年）

約瑟夫・克里普斯指揮 阿姆斯特丹皇家大會堂管弦樂團 Phil. 6500 466（1973年）

卡爾・貝姆指揮 維也納愛樂 London MP-80 mono（1955年）10吋

我高中時初次聆賞《布拉格》的情形和前述的《朱彼特》一樣，也是因為聽到華爾特於一九三六年指揮維也納愛樂的版本，就這樣深深喜歡上這首曲子。之後聽了各種版本的《布拉格》，但直到現在還是最喜歡華爾特版本的飽滿樂音。對我來說，這張唱片成了無可動搖的的原點，尤其是開頭長長的導入部處理手法令我印象深刻；儘管是很久以前的SP錄音，卻不會讓人覺得像在聆聽很久以前的音樂。相較於後來「經過千錘百煉」的華爾特指揮風格，也許有些地方處理得不夠細膩，我卻連這一點也開心地照單全收。

庫貝利克指揮巴伐利亞廣播交響樂團的錄音版本也不錯，但他率領芝加哥交響樂團的早期RCA錄音也值得一聽，當時還很年輕的他相當有定見，展現沉穩樂風。庫貝利克於一九六〇年代擔任過芝加哥交響樂團的常任指揮，卻和馬蒂農一樣與樂團不合，鬧得不歡而散的樣子。這個錄音版本的常任指深沉，或許欠缺華麗感，卻能讓聽者安心沉浸於莫札特的音樂世界。

凱伯特（Joseph Keilberth）的《布拉格》是一場非常認真的演奏，就像用尺正確畫出線條般有著一以貫之的坦率，毫無標新立異之處，相當俐落

明快，可惜有些地方給人「少了一點什麼」的感覺。

克倫培勒的演奏算是偏向貝多芬的莫札特音樂風格，聽在現今聽眾（聽過古樂器演奏）耳裡，可能會覺得這風格帶了些許古樸趣意吧。不過，的確很有克倫培勒風格，凜然又優雅的演奏。

克里普斯指揮阿姆斯特丹皇家大會堂管弦樂團的演奏呈現中庸之美的莫札特音樂，奏出令人心神愉悅的樂聲。如此「成熟大人」般的洗鍊樂音，該怎麼說呢？要是用古樂器演奏，應該奏不出這樣的感覺吧。當然，對於什麼樣的音樂有著什麼要求，往往因人、因情況而異。

雖然這張一九五五年錄音，貝姆指揮維也納愛樂的唱片比ＤＧ盤（德意志留聲機公司）更早發行，卻還是感受到維也納愛樂被自然牽引出來的優美特質，令人嘆服；雖說是有點積極取向的演奏風格，沒有任何刻意收斂的部分倒是讓人頗有好感。過於一板一眼的ＤＧ盤確實少了一點趣味，但在我心中還是有著無可動搖的地位。

67.）丹第 G大調《法國山歌交響曲》作品25

羅伯特·卡薩德許（Pf）尤金·奧曼第指揮 費城管弦樂團 日CBS SONY 13AC293（1959年）

阿爾多·契可里尼（Pf）安德列·克路易坦指揮 巴黎音樂院管弦樂團

EMI 1190（1953年）

阿爾多·契可里尼（Pf）塞爾日·鮑多指揮 巴黎管弦樂團 Seraphim S60371（1976年）

尚·多揚（Pf）尚·富爾內指揮 拉穆勒管弦樂團 Epic LC3096（1959年）

妮可·奧里昂—史懷哲（Pf）查爾斯·孟許指揮 波士頓交響樂團 Vic. LM2271（1958年）

菲力普·安特蒙（Pf）夏爾·杜特華指揮 愛樂管弦樂團 CBS AL37269（1983年）

這首曲子要歸類的話，是依曲名歸類為「交響曲」？還是「協奏曲」？

抑或是「管弦樂曲」呢？還蘊含以法國山區牧羊之歌為題的變奏曲要素，有

著不可思議的獨特魅力，實在是很難分類的作品。我從以前就很喜歡聆賞卡

薩德許與奧曼第共演的版本。這張唱片對我來說，是永不褪色的愛盤。演奏

風格輕鬆愉悅、舒暢悠然、優美高雅，抒情部分不流於感傷，該表達的東西

都清楚呈現。

義大利鋼琴家契可里尼（Aldo Ciccolini）灌錄過兩次這首曲子。對他來

說，首次錄製這首曲子是與克路易坦合作的版本。錄製這張唱片的數年前，

二十八歲的他榮獲隆│提博大賽首獎，展現年輕率真，讓人很有好感的演奏

風格。克路易坦的指揮風格也相當明快俐落。時隔二十三年後，契可里尼與

巴黎管弦樂團合作錄製這首曲子，音質更好，樂風卻變得像是蘸滿果汁的甜

膩風格，彷彿換了個人在彈奏似的，究竟是怎麼回事呢？是因為指揮家的關

係嗎？〔塞爾日・鮑多是大提琴家托特里耶（Paul Tortelier）的侄子〕。畢

竟這張唱片是我在美國的二手唱片行以五角五分美元購得，便宜到實在不好

意思大聲抱怨。

多揚（Jean Doyen）與富爾內這組的演奏不渲染情緒，控制得宜，奏出來的樂音流暢無比，優雅得不禁想以「純法式風格」來形容。擅長演奏法國近代音樂的這位鋼琴家從容順暢地演奏這首曲子，指揮富爾內也不會刻意突顯自我，呈現中庸之美。

孟許則是將整首曲子的格局再拉大一點，與其說是協奏曲，不如說是有鋼琴協奏的交響曲，總覺得音色偏向布拉姆斯風格。感覺整體音樂結構是由孟許主導，史懷哲（Nicole Henriot-Schweitzer）的琴聲流暢綺麗，卻極力壓抑自我主張；雖然整體樂風恢弘壯闊，但有必要把這首曲子形塑得如此莊嚴嗎？我的腦中不禁浮現這樣的疑問。稍微俐落輕快些，更能感受到音樂的躍動感，不是嗎？

接下來，時光快轉至一九八三年錄音的安特蒙與杜特華（Charles Dutoit）的組合，無論是鋼琴還是樂團始終保持沉穩樂風。成功錄下安特蒙彈奏貝森朵夫鋼琴的美妙琴音，杜特華的指揮也是精確縝密，或許給人有點一板一眼

的感覺，但我覺得不啻是一場洗鍊卓越的演奏。

附帶一提，契可里尼（兩張都是）與安特蒙的唱片 B 面都是收錄法朗克的《交響變奏曲》。論精彩度，絕對是契可里尼與克路易坦共演的版本大勝。

總之，光是收錄在 B 面的這首曲子就很值得花錢珍藏這張唱片。

68.）J・S・巴赫 C大調第二號雙大鍵琴協奏曲 BWV1061

卡爾・李希特＋愛德華・繆勒（Cem）卡爾・李希特指揮巴赫週音樂節管弦樂團

Dec. LW-50135（1955年）10吋

羅伯特・維隆・拉克魯瓦＋安・瑪麗・貝肯史坦納（Cem）百雅指揮 百雅室內管弦樂團 Erato STU-70447（1968年）

克拉拉・哈絲姬兒＋蓋札・安達（Pf）阿爾西奧・加列拉指揮 愛樂管弦樂團 EMI 33CX1403（1956年）

米歇爾・貝洛夫＋尚一菲利普・柯拉德（Pf）尚・皮耶・沃雷斯指揮 巴黎室內管弦樂團 日Angel EAC90191（1982年）

這裡介紹的四張唱片中，有兩張以大鍵琴演奏，兩張以現代鋼琴演奏。

巴赫創作了三首《雙大鍵琴協奏曲》，只有這首 BWV1061 是純粹為了大鍵琴譜寫的作品，其他都是從別的樂器改編（transcribing）而來的。據說巴赫之所以譜寫一系列大鍵琴協奏曲是為了自己和學生、兒子們一起演奏用的「練習曲」，所以這樣的曲子很適合幾個脾性投契的演奏家聚在一起，享受愉悅的音樂時光（我是這麼想）。第二樂章沒有樂團的合奏，而是獨奏樂器變成二重奏。

李希特的這張 Archiv 是名盤，但其實更早之前，他才二十幾歲時就錄製過一張英國迪卡唱片，演奏風格不像後來那麼犀利緊迫，而是較為穩健的音樂風格，但還是相當嚴謹、正統的巴赫音樂。只是我用唱片聆賞巴赫的（複數）大鍵琴協奏曲時，總是很在意獨奏樂器與樂團之間的音量平衡。尤其是聆賞單聲道版本時，深感各種樂器的樂音混合肯定很考驗錄音技術吧。可惜這張早期的英國迪卡唱片也有這方面的問題。

拉克魯瓦（Robert Veyron-Lacroix）與貝肯史坦納（Anne-Marie Beckensteiner）

這組的演奏風格比李希特來得柔和，帶了一點法式風情的巴赫，感覺沒那麼正經八百，卻也不是極度軟派風格。正值顛峰期的兩人一起完成格調高雅、迷人悅耳的音樂，樹立了一種巴赫作品的演奏風格。這張唱片是立體聲錄音。

哈絲姬兒與安達這組演奏可說是實力派鋼琴家的精彩共演，絕對不容錯過。兩位鋼琴家用現代鋼琴表現古樂器的特色，奏出俐落爽快的樂聲，展現絕佳默契；尤其是第二樂章，精巧美妙的賦格旋律令人沉醉。複數鍵盤樂器的合奏往往讓聽者覺得嘈雜，但這張單聲道錄音的唱片沒有這缺點，樂團的演奏也相當扎實優秀。

貝洛夫與柯拉德（Jean-Philippe Collard）這兩位法國鋼琴家也是彈奏現代鋼琴，演奏風格卻完全不同於哈絲姬兒與安達這組。兩人刻意放慢節奏，適度活用踏板，展現現代鋼琴的豐富聲響。也就是說，他們選擇不同於以往演奏古樂器的方式，展現（當時）新世代年輕鋼琴家二人組的企圖心吧。獨樹一幟的演奏風格形塑富含魅力的巴赫音樂。

69〈上〉舒伯特 C大調弦樂五重奏 D956

布達佩斯SQ+貝納爾・海飛茲（Vc）Col. ML4437（1951年）

布達佩斯SQ+貝納爾・海飛茲（Vc）Col. MS6536（1963年）

阿瑪迪斯SQ+威廉・普利斯（Vc）Vic. LHMV-1051（1958年）

雅沙・海飛茲+格雷戈爾・皮亞提果斯基演奏會 Vic. LSC-2737（1962年）

舒伯特的 C 大調弦樂五重奏是「天堂式」冗長。不知為何，我從以前就很喜歡這首曲子（舒伯特的長曲總是令我著迷），所以家裡收藏不少張這作品的唱片（不知不覺間），決定從中挑選八張來介紹。這首曲子對於演奏者來說，明暗、緩急的切換是一大考驗。

其實關於這首曲子，我最常聽的是馬友友與克里夫蘭弦樂四重奏共演的 CD，怎麼說呢？因為躺在沙發上午睡的我總是聽著這首曲子。這版本的演奏絕不會無趣，但不知為何，我總是聽著聽著便馬上睡著，而且睡得很熟。明明聽其他版本不會這樣啊……總之這張 CD 對我來說，是一大珍寶。各位如果有興趣的話，不妨試試。

布達佩斯弦樂四重奏分別於一九五一年錄製單聲道版本，一九六三年又錄製這首曲子的立體聲版本。兩個版本的第二小提琴都是由海飛茲（Benar Heifetz）擔綱，兩次的團員也一樣；比較了單聲道版本與立體聲版本之後，感覺可說天差地別到令人困惑。單聲道版本是純粹正統的舒伯特音樂，樂音稍嫌老派，卻是格調高雅又俐落的演奏，讓人聆賞得「心悅臣服」。反觀立

體聲版本卻變成積極又果斷的演奏風格；雖說力道控制得宜，但如此口味辛辣的「D956」還真是前所未聞；即便是徐緩樂章，緊張的線依舊繃緊，琴弦音色像是沒有半點商量餘地般的強硬。這張唱片非常不適合午睡時聆賞（當然，能不能達到催眠效果不是評價演奏優劣的基準）。

相較於布達佩斯版本，阿瑪迪斯弦樂四重奏的演奏風格就是中庸，巧妙使用明暗、緩急等技巧。第二樂章徐緩優美，與犀利快攻的第三樂章呈明顯對比。整體演奏扎實優異，只是沒想到阿瑪迪斯弦樂四重奏的樂音偏硬，所以要想從他們的演奏吟味舒伯特室內樂作品獨到的「綜合」式澎湃風味（要是太澎湃也會睡著吧），著實有點難。

海飛茲與皮亞提果斯基組成的「海飛茲與皮亞提果斯基演奏會」是普利斯（William Pleeth）、貝克（Israel Baker）也有參與的臨時編制樂團。畢竟不是正規樂團，所以有些地方感覺有點粗糙，但不愧是結集資深演奏家、名家的樂團，該高歌的地方盡情高唱柔軟流暢又華麗的樂聲。自由展現這般音樂性就是這張唱片的獨特韻味。

69〈下〉舒伯特 C大調弦樂五重奏 D956

卡薩爾斯、史坦、施奈德、卡提姆斯、托特里耶 Col. ML4714（1952年）

卡薩爾斯+維格SQ Turnabout 34407（1963年）

風神SQ+布魯諾‧施萊克（Vc）Saga XID5266（1966年）

維也納音樂廳SQ+岡瑟‧魏斯（Vc）West. WL5033（1949年）

卡薩爾斯這張一九五二年發行的唱片是在「普拉德卡薩爾斯音樂節」錄音的，結集了史坦、托特里耶、施奈德等，當時最頂尖的音樂家一起演出。

一九六三年的版本也是普拉德音樂節的現場演奏錄音，卡薩爾斯與維格弦樂四重奏攜手演出。

可想而知，演奏風格、取向都取決於卡薩爾斯大師。光是這首以兩把大提琴撐起低音部厚度的曲子，就能明白身為司令官的他是核心人物。果然在他的引領下，樂團的表現總是一派篤定沉穩。一九五二年版本的第二大提琴是由敬愛卡薩爾斯的名家托特里耶擔綱，兩人連呼吸都同步。樂團的演奏行雲流水，不疾不徐，舒緩卻又緊密，以滿滿的熱情紡出樂音，這就是貨真價實的舒伯特音樂；雖然是年代久遠的演奏，樂音卻一點也不過時。

一九六三年版本的演奏風格更加溫暖豐富。大提琴彷彿靜靜傾訴似的，一開始便以舒緩節奏紡出餘韻無窮的低音。在維格弦樂四重奏這個實力堅強的樂團助力下，如魚得水的卡薩爾斯清朗大器地謳歌舒伯特的音樂。恕我舉個例子來比較，實在很難相信他們和布達佩斯弦樂四重奏演奏的是同一首曲

子，再次感受到卡薩爾斯這位演奏家的雄厚實力。

來自英國的風神弦樂四重奏活躍於一九五〇年代至七〇年代，他們灌錄的海頓弦樂四重奏全集深受好評。這首舒伯特的曲子也是控制得宜，展現優雅中庸的演奏風格，音樂性相當高，讓人能夠靜心聆賞；雖然鏗鏘有力，卻不會過於刺激，或許有人覺得似乎少了些什麼，但確實感受得到他們演奏這首曲子的真心誠意。

維也納音樂廳弦樂四重奏的演奏是介紹的八張黑膠唱片中，錄音年代最早的一張；然而這樂團展現的音樂之美，即便現在聽來依舊悅耳動聽，一點也不過時。最有維也納風格的樂團，演奏這首最有維也納風格作曲家的名曲，想不出比這更貼切的形容，一切是那麼自然，那麼流暢得令人心悅臣服。他們不是用腦子，而是用心演奏。「即便聽了各種版本，還是覺得他們的演奏讓人最舒心呢！」就是這樣的音樂。

但，為什麼馬友友與克里夫蘭弦樂四重奏的演奏如此適合作為午睡時間的 BGM 呢？對我來說，成了一個長年的謎。

70.）柴可夫斯基 B小調第六號交響曲《悲愴》作品74

艾德里安・鮑爾特指揮 倫敦愛樂 Somerest SF-10100（1959年）

雷納德・伯恩斯坦指揮 體育場音樂會交響樂團 Music Appreciation MAR-6250（1955年）

查爾斯・孟許指揮 波士頓交響樂團 Vic. LSC-2683（1961年）

漢斯・施密特—伊瑟斯德特指揮 北德廣播交響樂團 Tele. LGX-66031（1954年）

這首也是超級有名的名曲，所以發行的ＣＤ多如繁星；但我家現有的黑膠唱片就只有這幾張，意外的少（加上ＣＤ就超過十張）。記得我高中時最常聽的是穆拉汶斯基（Evgeny Mravinsky）與卡拉揚的版本，可惜現在都不在手邊了。題外話，人生走到某個時間點，不知為何我就不太聽柴可夫斯基的交響曲了。

從我將唱針落在鮑爾特⋯⋯這張唱片的瞬間，就覺得「啊啊、好懷念啊」，這是熟悉到不行的柴可夫斯基的樂音，就像「老媽的味道」吧。樂團高唱旋律，英國式的適度發揮效用，一切控制得宜，不輕率地流於感傷，是一場讓人很有好感的精彩演出。

伯恩斯坦指揮的樂團其實是紐約愛樂。發行這張唱片的公司「Music Appreciation」好像是知名俱樂部「Book of the Month Club」（每月之書俱樂部，一九二六年於美國創立，初期以販售紙本書為主業，目前轉型為訂閱電商服務）的唱片部門。伯恩斯坦受託錄製這首曲子，但可能是礙於合約關係，所以不能使用紐約愛樂這名稱的樣子。除了十二吋黑膠唱片之外，還

附有一張指揮解說樂曲的十吋唱片，想說是一張很難買到的珍貴名盤；但老實說，我到現在還是覺得不過爾爾，整體節奏抓得不太好，不少地方頗拖沓；第一樂章太慢，第三樂章又太急促，一點也不像一向爽快俐落的伯恩斯坦風格。

接著介紹的是孟許指揮波士頓交響樂團的版本。一流指揮家與頂尖交響樂團的組合，演奏水準自然不在話下，精緻扎實，技巧方面也沒問題；但總覺得少了一點感動人心的力道。為什麼要演奏《悲愴》這首曲子？想向聽眾傳達什麼？感受不到指揮家的意圖。要是無法傳達這樣的心情，這首交響曲聽起來就很乾癟。

伊瑟斯德特（Hans Schmidt-Isserstedt）這張唱片讓人感受得到他想遠離俄羅斯這塊土地，朝向國際舞臺發展的企圖心。多愁善感的柴式「傾慕之情」很稀薄，沒有過於黏稠的地方，也不至於太清淡，就是很純粹的音樂；聽著聽著，心想：「這樣的《悲愴》也挺不錯呢！」但同時也覺得：「不過啊，有時也會想聽聽重口味的柴可夫斯基。」

這時就會想聆賞蒙都指揮波士頓交響樂團，演奏《悲愴》的CD（一九五五年發行）。「這才是柴可夫斯基！」滿載傾慕之情的演奏風格讓人覺得好滿足。

71.）葛利格 C小調第三號小提琴奏鳴曲 作品45

弗里茲・克萊斯勒（Vn）、謝爾蓋・拉赫曼尼諾夫（Pf）Vic. LCT-1128（1928年）

安德烈・傑特勒（Vn）、伊迪絲・法納迪（Pf）West. WST17054（1950年代後期）

西崎崇子（Vn）、岩崎淑（Pf）日Vic. JRZ-2205（1975年）

葛利格譜寫的三首小提琴奏鳴曲算是比較不起眼的作品（這首第三號最廣為人知），但光是拉赫曼尼諾夫與克萊斯勒這兩位巨匠（這形容一點也不誇張）共演就很值得一聽。實際聆賞後，雖然沒為兩人的演奏徹底折服，但聽起來就是一首相當大器的名曲。

克萊斯勒的個性非常積極開朗，拉赫曼尼諾夫則是性格陰鬱，十分神經質的人，本來很擔心搭檔演出的他們在音樂方面是否合得來，沒想到兩人的性格特質完美融合，催生出恰到好處，帶點北歐風味的音樂，這一點真的很厲害，或許就是所謂的「英雄惜英雄」吧。

雖然拉赫曼尼諾夫是公認琴藝絕佳的鋼琴家，這版本卻完全聽不到他的華麗琴聲，而是專心打造的扎實音樂；當然，偶爾還是會聽到一點點驚喜：「啊！這是拉赫曼尼諾夫風格！」難免會露餡。克萊斯勒也配合琴聲，心情愉悅似的高歌屬於他的樂段，即便演奏風格比較老派，感覺還真的挺不錯。

當年拉赫曼尼諾夫五十五歲，克萊斯勒五十三歲，可說是臻於成熟境地吧。

總覺得這場演奏聽起來就像名人在說古典落語般有趣，或許應該說，說話方

式比段子內容來得有趣。

傑特勒（André Gertler）是匈牙利小提琴家，法納迪也是匈牙利人，兩人都就讀過李斯特音樂學院。傑特勒以讓人錯覺是吉普賽小提琴風格的熱情之姿，朗朗地演奏這首奏鳴曲；法納迪的琴聲也是力道十足，不遑多讓，兩人展現不同於大師組合的韻味。我家有這張黑膠唱片的初版與國內發行版本，可惜國內發行版本的母帶音質欠佳，小提琴音色聽起來有點乾癟。

西崎崇子與岩崎淑於一九七五年在東京以這首曲子為首，一口氣錄製了葛利格的三首小提琴奏鳴曲。他們的企圖心博得極高評價，琴聲悠揚，演奏也很精彩；可惜曲子本身不夠有魅力（或許有人不以為然，但我是這麼認為），所以整張專輯聽下來，總覺得少了一股感動人心的力量。果然樂壇是個沒有神乎其技的技藝，就無法穩穩立足的世界。

72.）理查・史特勞斯 《唐璜》作品20

奧托・克倫培勒指揮 愛樂管弦樂團 Col. 33CX1715（1960年）

李奧波德・史托科夫斯基指揮 紐約體育場交響樂團 Everest SDBR3023（1959年）

赫伯特・馮・卡拉揚指揮 維也納愛樂 London CS6209（1960年）

羅林・馬捷爾指揮 維也納愛樂 London CS6415（1964年）

魯道夫・肯培指揮 皇家愛樂 Reader's Digest Box RD-15N1（1960年代末）BOX

這幾張唱片灌錄時，克倫培勒與史托科夫斯基是世人公認的大師級指揮家，卡拉揚與肯培是正值顛峰期的中堅份子，馬捷爾則是年輕的新銳指揮家。

在克倫培勒的指揮，應該說是統帥之下，愛樂管弦樂團鳴響著令人驚嘆的華麗樂聲。名匠克倫培勒以樂音為線，流暢地織成一塊美麗的布料，音樂自由呼吸。可以說，這就是資深老手的風味吧。

《唐璜》是史特勞斯創作的一部交響詩，或稱音詩（tone poem），以約莫十七分鐘的音樂描述唐璜的一生，卻沒有提示什麼明確的情節，所以音樂走向取決於指揮家的想法。關於這一點，史托科夫斯基可說是說故事高手，不知不覺間就會被他的音樂話術吸引。

說到巧妙的音樂話術，卡拉揚也是箇中好手。毫不遲疑、大膽無畏地不斷紡出自己想要的音樂。多年後，他的巧妙音樂話術成了一種自以為是，有時還會表露一點不屑。這時期的卡拉揚音樂更趨中庸，也更具說服力，尤其是這首《唐璜》的演奏精彩絕倫，始終緊扣這首曲子的神髓。

馬捷爾的演奏散發著不輸給任何人的氣勢，唱片封套上的他露出膽識過

人的神情，有如飢餓野獸的眼神；當然不單是氣勢十足，拚命催油門加速的同時，也不忘留意各種細節。這時期的馬捷爾（才三十出頭）音樂有著獨特的犀利、大膽與急馳感，可惜幾年後，他的這種特質不再鮮明。一九八〇年，我在羅馬聆賞他指揮柏林愛樂演奏貝多芬的第七號交響曲（至少那一天），感受不到震撼人心的感動。

最後介紹的是魯道夫．肯培為了《讀者文摘》（Reader's Digest）發行郵購盒裝唱片，指揮皇家愛樂而錄製的《唐璜》，應該是一九六〇年代末的錄音吧。沒想到這張非公開發行的唱片，簡直精彩到令人咋舌，音質也是優秀到無可挑剔。擅長指揮史特勞斯作品的肯培又於一九七三年與德勒斯登交響樂團合作錄製這首曲子，可惜沒有皇家愛樂這張來得純熟、有深度。總覺得德勒斯登這場演奏有點慌張，不夠從容。

73.) 奧福 清唱劇《布蘭詩歌》

尤金・約夫姆指揮 巴伐利亞廣播交響樂團 Gram. LPM18303（1952年）

李奧波德・史托科夫斯基指揮 休士頓交響樂團 日Seraphim ECC-30159（1958年）

沃夫岡・沙瓦利許指揮 科隆西德廣播交響樂團 Angel 35415（1956年）

小澤征爾指揮 波士頓交響樂團 Vic. AGL1-4082（1969年）

拉斐爾・弗呂貝克・德・伯格斯指揮 新愛樂管弦樂團 Angel 36333（1965年）

《布蘭詩歌》也是我在二手唱片行看到時就順手買下，這樣蒐集而來的，還有那種因為便宜到不行而買的唱片，好比史托科夫斯基的版本竟然只賣五十日圓，還附精美的歌詞解說，光這樣就很物超所值。

約夫姆錄製過兩次這首曲子，比較有名的是網羅昆杜拉・雅諾維茲、費雪迪斯考等豪華演出陣容的一九六七年發行的唱片，我家這張是早期的單聲道黑膠唱片，參與演出的都是些沒什麼名氣的聲樂家；不過這張強調的不是樂團，而是聲樂家與合唱，所以音樂的開展不同於戲劇張力十足，陣容龐大的一九六七年版本。因為是以人聲為主，整體音樂顯得比較素樸（比較沒那麼戲劇性），帶了點中世紀民間藝術色彩。聽了其他版本，再聽這版本就覺得格外簡樸、新鮮有趣。

史托科夫斯基經常恣意修改樂譜、器樂編制等，這一點頗為人詬病。我不清楚太專業的事，反正單純聆賞他的演奏真的很快樂。這首《布蘭詩歌》也展現他一流的說故事技巧，讓人聽得很順暢、心情澎湃。比起那種既非毒品也非藥品，四平八穩的演奏，我覺得史托科夫斯基版本相當不錯。

沙瓦利許（Wolfgang Sawallisch）的這張唱片是由作曲家擔綱監修。奧福將中世紀學生與僧侶們遺留下來的各種民間詩歌譜曲，然後配上正統的合唱與交響樂，成為劇場演奏用的歌曲集。很難判別是舊還是新的世界不斷開展，聽了幾遍後，深深為這不知廬山真面目，總覺得有股神祕感的氛圍著迷。

作曲家背書的沙瓦利許版本也感受得到一點點這樣的「詭異」氛圍，可見這首曲子本來就是這麼回事吧。這首曲子於一九三七年，在奧福的故鄉慕尼黑舉行首演，當時德國尚處於納粹掌權時期。

小澤征爾年輕時的指揮風格相當清朗，完全感受不到祕教（應該可以這麼說吧）那種曖昧詭異的氛圍，確實相當俐落爽快，卻也可能有點背離曲子的原本風格。小澤先生似乎很喜歡這首曲子，後來又錄製好幾次。

伯格斯的演奏十分正統，就連細節也處理得一絲不苟。合唱、獨唱與樂團之間的平衡處理得非常好，音樂始終扎實穩妥。女高音波普（Lucia Popp）的實力一流。五張唱片中，當屬這張的演奏最有一氣呵成感吧。不過，飄散些許「詭異氛圍」的沙瓦利許版本也令人愛不釋手。

電影「王者之劍」的配樂聽起來很像這首曲子，肯定是好萊塢那些人模仿吧。

74）布拉姆斯 降B大調第二號鋼琴協奏曲 作品83

魯道夫・塞爾金（Pf）尤金・奧曼第指揮 費城管弦樂團 Col. ML.5491（1956年）

魯道夫・塞爾金（Pf）喬治・塞爾指揮 克里夫蘭管弦樂團 日CBS SONY SOCL1058（1966年）

阿圖爾・魯賓斯坦（Pf）查爾斯・孟許指揮 波士頓交響樂團 Vic. LM1728（1953年）

阿圖爾・魯賓斯坦（Pf）約瑟夫・克里普斯指揮 RCA Victor交響樂團 Vic. LM2296（1959年）

阿圖爾・魯賓斯坦（Pf）尤金・奧曼第指揮 費城管弦樂團 Vic. LSC3253（1971年）

這首「布拉2」是魯道夫‧塞爾金、魯賓斯坦的拿手曲目，兩人分別錄

音四次（就我所知），也許是不管錄音幾次，就是有點不滿意吧。

塞爾金與奧曼第搭檔錄製了三次「布拉2」，介紹的這張是第二次錄音

的唱片。塞爾金所屬的哥倫比亞唱片公司旗下有奧曼第、塞爾、伯恩斯坦等

三位頂尖指揮家，但是塞爾金應該與奧曼第最契合吧。塞爾總是一派老大哥

（似的）演奏風格，伯恩斯坦則是有點隨興，所以塞爾金唯有和像個賢內助

似的奧曼第搭檔時才得以本色演出；但不知為何，這張兩人於一九五六年與

費城管弦樂團共演的版本卻少了某種魅力，雖然也是可圈可點的演奏，卻找

不到令人驚艷的地方。

反觀一九六六年，塞爾金與塞爾共演的版本就顯得氣勢磅礡。主導者應

該是塞爾與克里夫蘭管弦樂團，但是塞爾金的琴聲也不遜色，展現沒那麼輕

易受人操控的氣勢。從第一個樂音開始到最後，兩者交鋒迸出的火花精彩萬

分，絕對值得聆賞。

魯賓斯坦每次錄音合作的指揮與樂團都不一樣，卻總是讓人覺得有些缺

憾。他與孟許的共演從一開始結構就過大，魯賓斯坦的琴聲也不若平常那麼柔軟，整體音色也較為生硬，聽久了就會覺得疲累。

再來介紹的是他與克里普斯的演奏，也是顯得有點操之過急，其實不必演奏得那麼使勁用力啊……令人疑惑不解。即便感受到滿腔熱情，卻有一種身體跟不上心情的感覺，聽者也就無法靜心聆賞音樂。魯賓斯坦到底怎麼了？

不過一九七一年與奧曼第共演的版本，魯賓斯坦倒是顯得沉穩，展現韻味十足的演奏。這時的魯賓斯坦八十四歲，早已看淡名利的他營造出恰到好處的布拉姆斯氛圍；技巧方面也是無懈可擊，實在無法想像琴聲出自高齡八十四歲的鋼琴家之手，宛如奇蹟。當時七十二歲的奧曼第也傾力配合，樂團奏出穩重大器的樂音。可以說，此時的魯賓斯坦臻至純熟境地吧。

75.）J・S・巴赫 G大調第四號布蘭登堡協奏曲 BWV1049

帕布羅・卡薩爾斯指揮 普拉德音樂節樂團 Col. ML4346（1950年）

弗里茲・萊納指揮 室內管弦樂團 Col. RL3105（1950年）

卡爾・慕辛格指揮 斯圖加特室內管弦樂團 London LLP144（1953年）

魯道夫・包加納指揮 琉森節慶管弦樂團 Gram. 2535-142（1961年）

羅林・馬捷爾指揮 柏林廣播交響樂團 日Fontana FQ-246（1967年）

在此介紹的都是古樂演奏席捲樂壇之前的「古意盎然」演奏。即便這些演奏暫且被貼上「過時」的標籤，但也許哪天捲土重來，又博得極高評價（搞不好已經是了）。

卡薩爾斯和為了普拉德音樂節而組成的樂團，錄了兩次這首曲子，我家這張是單聲道錄音的老唱片。第四號的獨奏樂器是一把小提琴和兩支長笛，獨奏小提琴家是施奈德，長笛演奏家是伍瑪（John Wummer）等。剔除多餘綴飾的極簡樂風，清楚感受到卡薩爾斯的氣魄。第二次錄音（一九六四年）則是多了幾分親切感，這般「超級清爽感」實在令人百聽不厭。

萊納就任芝加哥交響樂團的常任指揮之前，曾錄製布蘭登堡協奏曲全集（哥倫比亞唱片發行）。據說當時為了錄製這張專輯，特地邀請美國東岸一流演奏家們組成臨時室內管弦樂團。這張唱片一樣也是一九五〇年的錄音，萊納倒是沒像卡薩爾斯那麼極端嚴苛，雖說是很有萊納風格的「簡約風」音樂，卻清楚感受到有血有肉的溫情，或許現在聽來稍嫌老派，卻是正統卓越的演奏。

一九五〇年代的巴赫音樂合奏是以李希特與慕辛格（Karl Münchinger）為核心，兩者的演奏風格截然不同。李希特比較硬派，慕辛格和許多。

慕辛格多次灌錄這首曲子，尤以一九五三年的單聲道版本演奏最為簡約優雅，不慍不火，非常有人情味的巴赫。聽了這版本的演奏後，自然會喜歡上巴赫這號人物。總之，世上就是需要這麼溫情的音樂。擔綱小提琴演奏的是樂團首席巴謝特（Reinhold Barchet）。

包加納（Rudolf Baumgartner）是瑞士籍小提琴家，於一九五〇六代創立琉森節慶管弦樂團，致力推廣巴洛克音樂。演奏這首曲子時，他兼任指揮與小提琴演奏；擔綱長笛演奏的其中一位是林德（Hans-Martin Linde）。整體演奏風格十分洗鍊，舒心的樂聲讓人放鬆。

當年桀驁不馴，像個「野孩子」似的馬捷爾是那種管他是巴赫還是誰，我就是要這樣指揮的人，但這首曲子在他的指揮下，除了最終樂章保有他的強勢風格之外，竟然樂風中規中矩，沉穩得叫人失望，總覺得有種落寞感。

76.）李斯特 交響詩《前奏曲》

亞瑟‧費德勒指揮 波士頓大眾管弦樂團Vic. LSC-2442（1967年）

康士坦丁‧席維斯崔指揮 費城管弦樂團Angel 35636（1958年）

保羅‧帕瑞指揮 蒙地卡羅歌劇院管弦樂團Concert Hall SMS2648（1970年）

費倫茨‧弗利克賽指揮 柏林廣播交響樂團Gram. 2536 728（1959年）

死亡是人生的最終目的,活著這件事不過是前奏曲,因此下了《前奏曲》這標題,總覺得現在才提這種事好像有點……。不過實際聆賞後,發現曲風一點也不沉重,甚至有一點開朗;而且是李斯特創作的一系列交響詩當中,我最常聽的曲子。那個時代的藝術家總是給事物冠上各種意思,但不少例子頗牽強就是了。

我找了一下家中收藏,找到這四張黑膠唱片,想說藉此機會重新聆賞,發現各有巧妙,著實驚訝又佩服;雖然現在說這種話頗莫名其妙,但我還是想說,音樂真的很有趣呢!光是讀譜方式不同,就能催生完全不一樣的風貌。

要說頗意外嗎?沒想到樂團在費德勒的指揮下展現如此優質,不容錯過的精湛演出。這張收錄李斯特音樂作品的專輯,音質絕佳,內容也相當豐富扎實。其實波士頓大眾管弦樂團堪稱波士頓交響樂團的分支,團員實力絕對不差。樂音始終鏗鏘有力,呈現抑揚分明的精彩演奏,可說是完成度百分之百的「產品」。

反觀席維斯崔的指揮風格則是和諧、穩重,用淡淡的色彩形塑音樂,盡

量摒除華麗的手法，專注於如何忠實呈現音樂結構；雖然這樣的訴求方式較為極端，卻一點也不會古板拘謹，音樂典雅流暢，費城管弦樂團奏出讓人無話可說的樂音。不過，因為省略了李斯特音樂裡一種演技般的東西，所以能否接受就看個人喜好了。

至於蒙地卡羅歌劇院管弦樂團的演奏則是音色不夠細膩，獨奏樂器的樂音也不夠洗鍊；但，整體聽起來還是很生動，感受得到豐富情感，「哇！不錯嘛！」高潮的終章也讓人頗震撼。帕瑞這位指揮家不時會帶來饒富趣意的演奏。

弗利克賽與李斯特一樣，也是匈牙利人，名字也叫費倫茨。或許是因為這緣故吧。他採取積極的正攻法詮釋這首曲子。應該算是（這四張唱片中）最正統的演奏風格。指揮彷彿在駕馭一匹脾氣暴躁的馬，巧妙引領樂團前行，可惜馬在終章有一點失控。

以賽馬來比喻的話，「我的本命是波士頓，黑馬是蒙地卡羅」吧。當然，每一場演奏都讓我聽得愉快，重拾活力。

77.）法朗克 A大調小提琴奏鳴曲

齊諾・法蘭奇斯卡蒂（Vn）、羅伯特・卡薩德許（Pf）Col. ML4178（1946年）

大衛・歐伊斯特拉赫（Vn）、列夫・歐伯林（Pf）Vanguard VRS-6019（1953年）

艾薩克・史坦（Vn）、亞歷山大・扎金（Pf）Col. MS 6139（1959年）

伊夫里・吉特里斯（Vn）、瑪塔・阿格麗希（Pf）日CBS SONY 21AC 464（1976年）

詹姆斯・高威（Fl）、瑪塔・阿格麗希（Pf）日CBS SONY 25AC 464（1978年）

無論是對於演奏家還是聽者來說，這首有著好幾段魅力十足旋律的曲子

應該歸類為「難曲」吧。畢竟要想完全理解可沒那麼簡單，反正法朗克的作

品大抵都是這般情形。

法蘭奇斯卡蒂的琴聲堂堂高歌，美麗愉悅地克服各種難關；扮演賢內助

的卡薩德許像在鼓勵夥伴似的給予深沉優美的後援，多麼契合的搭檔。明快

卻不流於輕佻，保有高度音樂性。就在聽者陶醉於兩人創造的美聲時，曲子

流暢地劃下句點，絕對是一場青史留名的演出。

歐伊斯特拉赫的演奏瀟灑自在又精彩，歐伯林的表現也不遑多讓；但怎

麼說呢？總覺得歐伊斯特拉赫像是被歐伯林的精湛琴聲從身後攻擊似的燃起

熊熊鬥志，所以與其說兩人的立場是獨奏家與伴奏者，更趨近於對等吧。這

場演奏是兩人於一九五三年離開蘇聯，滯居巴黎時錄製的作品。當時他們都

正值活力充沛的四十世代。

史坦將這首曲子演奏得既優美又強韌（這也是他的兩項利器），雖然

比較類似法蘭奇斯卡蒂的演奏風格，卻更為內斂，感受得到他真心誠意的

想說明這首曲子的核心精神。我從以前就莫名鍾愛這張唱片，常常播放聆賞。這張唱片收錄的另一首曲子是德布西的奏鳴曲，也是精彩萬分。扎金（Alexander Zakin）這位幫史坦伴奏將近四十年的鋼琴家，給予史坦最周到細緻的支持。

聆賞吉特里斯與阿格麗希共演的版本，就會更瞭解鋼琴家在這首曲子扮演多麼重要的角色。吉特里斯（Ivry Gitlis）展現不凡實力，阿格麗希具有說服力的沉靜鋼琴聲更令人嘆服。兩人之間激盪出來的火花值得一聽。只是兩人的演奏風格都帶著一點點黏稠感，對於講求純粹法朗克式音樂的樂迷來說，可能一時很難接受吧。

阿格麗希兩年後又錄製這首曲子，但這次共演的樂器不是小提琴，而是與長笛家高威（James Galway）合作。沒想到搭檔樂器從小提琴換成長笛的感覺竟有如此大的差異，呈現曲子沉穩又抒情的一面。比較兩種版本真的很有趣。

78.）小約翰·史特勞斯 歌劇《吉普賽男爵》

克萊門斯·克勞斯指揮 維也納愛樂＋維也納國立歌劇院合唱團

朱利葉斯·帕札克（T）艾美·魯澤（S）等 London A4208 2LP（1951年）BOX

亞瑟·費德勒指揮 波士頓大眾管弦樂團：管弦樂團版本的《吉普賽男爵》

日Vic歐SHP2259（1957年）

我在二手唱片行發現這張克勞斯指揮輕歌劇《吉普賽男爵》的唱片，因為盒裝設計實在太美，所以完全不考慮內容便買了（也是因為只要花一美元的關係）。光是看著封套圖案就很開心，沒想到不只包裝賞心悅目，內容也是精彩至極。我雖然不是維也納風格輕歌劇的愛好者，但真的很喜歡這張塞滿「純度百分之百的維也納音樂」唱片。

可惜我沒親訪過這齣輕歌劇（史特勞斯自稱這齣是歌劇）的背景地，只能聆賞音樂想像一番。對於十九世紀末的維也納市民來說，故事背景地的匈牙利在當時還是一處充滿異國情調的「邊境之地」吧。混合了吟味異國風情的吉普賽旋律，歡快的查爾達斯舞曲，以及瑰麗的維也納圓舞曲，打造出色彩豐富的舞臺，服裝肯定也是色彩繽紛。

無論是指揮克勞斯，還是男高音帕札克（Julius Patzak）、女高音魯澤（Emmy Loose），都是象徵戰前美好舊時代維也納的表演者，鮮明重現當今時代沒有的氛圍。加上維也納愛樂演奏史特勞斯作品的音色悅耳動聽，光是聆賞序曲就讓人沉浸幸福時光，如此貨真價實的美妙音樂光聽CD是不行

的，就是要拿出一張張裝在盒子裡的黑膠唱片來聆賞，才能徹底感受氛圍，不是嗎？

費德勒與波士頓大眾管弦樂團合作，這張名為「管弦樂團版本的《吉普賽男爵》」唱片（另外收錄了管弦樂團版本的《蝙蝠》）則是去掉歌聲，只有樂團演奏部分的選粹版；但是曲子的順序十分混亂，不曉得是誰編排的（雖然沒有載明，不過就沒有人照這形式演奏過來看，搞不好是費德勒自己編排的吧）。其實不去窮究這些，輕鬆聆賞音樂的話，真的挺舒心。費德勒在美國出生，但因為父親是奧地利人，所以留學維也納學習音樂，相當熟悉維也納圓舞曲的文法與語法。眼前彷彿浮現他面帶笑容，愉快揮著指揮棒的模樣，這個才是重點吧。

79.）馬勒 G大調第四號交響曲

愛德華‧范‧貝努姆指揮 阿姆斯特丹皇家大會堂管弦樂團 Dec. LXT 2718（1951年）

保羅‧克雷茨基指揮 愛樂管弦樂團 英Col. 33CX1541（1957年）

奧托‧克倫培勒指揮 愛樂管弦樂團 英Col. 33CX1973（1961年）

弗里茲‧萊納指揮 芝加哥交響樂團 Vic. LSC-2364（1958年）

雅舍‧霍倫斯坦指揮 倫敦愛樂 EMI CFP159（1970年）

這首曲子和第一號交響曲一樣，我蒐集的黑膠唱片也是以馬勒的交響曲在樂壇掀起風潮之前的錄音作品為主。

其中錄音年代最早的是貝努姆的版本。順道一提，這五位指揮家中，只有貝努姆不是猶太裔。當然，也不是說猶太裔適合指揮馬勒的曲子，但是一般來說，非猶太裔指揮家指揮馬勒的作品時，口味比較「清爽」（純屬個人感想），這張貝努姆的版本就是一例。阿姆斯特丹皇家大會堂管弦樂團可能是經過孟根堡（Willem Mengelberg）時代的嚴格訓練吧。以洗鍊、端正又流暢的音色，輕鬆演奏著馬勒的作品，而且是不黏稠的馬勒；雖說是單聲道錄音的老唱片，英國迪卡唱片的音質卻清晰得令人瞠目，可惜李奇（Margaret Ritchie）的歌聲有點格格不入。

克雷茨基也是致力推廣馬勒音樂的指揮家之一，所以這場第四號交響曲的演奏熱情奔放，聽者也確切感受到他珍愛音樂的心情；雖然是音色偏硬的單聲道錄音，愛樂管弦樂團卻奏出比以往更沉穩的樂音。克雷茨基算是作風比較低調的指揮，留下不少予人沉靜印象的演奏。知名聲樂家魯澤擔綱女高

音。

相隔四年，克倫培勒繼克雷茨基之後也指揮愛樂管弦樂團演奏這首曲子。即便是同一個樂團，指揮家不同，感覺也差很多。克倫培勒的指揮風格一向比較犀利，各樂器展現最好的音色；即便不像克雷茨基那麼率直熱情，精緻周密的樂音也讓人聽得如癡如醉。他肯定花費不少心思鑽研樂譜吧。舒瓦茲柯芙的歌聲果然不容錯過。

萊納指揮芝加哥交響樂團的演奏精彩萬分，樂音深富底蘊。萊納只灌錄過寥寥幾首馬勒的作品，但不可思議的是，第四號的演奏震撼我心。自始至終維持一貫張力，不時夾雜內斂的抒情部分，彷彿從雲層間射下來的一道曙光。卡莎的歌聲讓整首曲子更美妙，類比錄音的音質也很清晰。

相較於前面介紹的幾個版本，這張一九七○年錄音的唱片算是比較新。

世人對於霍倫斯坦演奏馬勒的作品一向給予肯定。我聆賞的第一感覺是，無論是樂音風格、旋律，還是速度的設定等都和別人不太一樣，應該說很有個人特色，很民俗風、猶太文化風格相當強烈。總之，演奏風格與貝努姆的版

本恰成對比，能不能接受就看個人喜好，聽不聽得慣了。整體演奏相當精彩，沒什麼問題。普萊絲（Margaret Price）擔綱女高音。

80）柴可夫斯基 降B小調第一號鋼琴協奏曲 作品23

弗拉基米爾・阿胥肯納吉（Pf）羅林・馬捷爾指揮 倫敦交響樂團 London SXL6058（1963年）

約翰・奧格東（Pf）約翰・巴畢羅里指揮 愛樂管弦樂團 英Col. ALP1991（1962年）

范・克萊本（Pf）基里爾・孔德拉辛指揮 RCA交響樂團 Vic, LSC-2252（1958年）

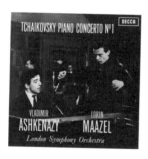 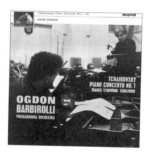

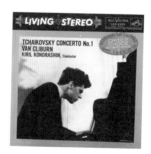

阿胥肯納吉與奧格東於一九六二年的柴可夫斯基大賽並列第一，也同為一九三七年出生。我就讀高中時，買了阿胥肯納吉的「柴可夫斯基大賽」的黑膠唱片，就這樣有好一段日子沉浸在阿胥肯納吉的琴聲中，還聆賞了他在大阪節慶音樂廳舉行的演奏會。已經好久一段時間沒聽他的這張唱片，於是久違地放上唱盤，「啊啊～就是這琴聲，好讚啊！」再次感受他的魅力。當時的馬捷爾很年輕，阿胥肯納吉也很年輕，兩人打造出豐潤樂聲。

當年阿胥肯納吉與奧格東可說是實力派新銳鋼琴家雙傑，沒想到幾年後，兩人的命運卻大不相同。奧格東因病英年早逝，也漸漸被世人遺忘；反觀阿胥肯納吉成就非凡，順理成章成了一代巨擘；不過，至少我覺得對他們來說，一九六〇年代到一九七〇年代初期是最輝煌、豐盈的時代吧。

一九五八年可說是在柴可夫斯基大賽奪冠的美國鋼琴家克萊本最燦爛耀眼的時期，可惜好景不常。當他以國家英雄之姿，凱旋歸國後，經紀公司安排一場又一場的演出，致使他消耗才華，健康亮紅燈，只好陷入半引退狀態。看來在國際大賽摘金一事有好也有弊。

奧格東的「柴賽」指揮是經驗老到的巴畢羅里，唱片公司 ＥＭＩ 是發行

阿胥肯納吉「柴賽」的英國迪卡唱片的競爭對手，儼然是一場棋逢敵手的高

下之爭。至於兩人的這場專輯之戰，果然還是阿胥肯納吉佔上風吧。畢竟訴

求點不同。奧格東的演奏相當扎實，沒什麼缺失，只是他的演奏可能過於理

性吧。兩相比較，阿胥肯納吉的演奏感性十足又率直，散發著強烈吸引人的

稚嫩與清新感。我記得當時奧格東的唱片不像阿胥肯納吉那麼蔚為話題。

克萊本這張「柴賽」曾經登上告示牌流行音樂排行榜的黑膠唱片榜銷

量冠軍，這在古典樂界是前所未聞的事，他爆紅一事成了「社會現象」。這

張唱片現在聽來還是那麼超水準，觸鍵強韌、指法完美，風格華美，感覺一

切是那麼水到渠成得讓人嘆服不已；雖然他的職業生涯一開始就締造輝煌成

就，卻讓人感受到一股難以言喻的哀愁。

我一邊思忖三位在國際大賽摘冠，實力派年輕鋼琴家各自踏上的命運之

途，久違地聆賞這三張「柴賽」。

81.）舒曼 A小調大提琴協奏曲 作品129

加斯巴爾・卡薩多（Vc）伊歐奈・普爾利亞指揮 班貝格交響樂團 Dot VOX5513（1956年）

皮耶・傅尼葉（Vc）馬爾科姆・沙堅特指揮 愛樂管弦樂團 Angel 35397（1956年）

羅斯卓波維奇（Vc）雷納德・伯恩斯坦指揮 法國國家管弦樂團 日Angel EAC80329（1976年）

林恩・哈瑞爾（Vc）內維爾・馬利納指揮 克里夫蘭管弦樂團 日London L28C-1395（1981年）

卡薩多（Gaspar Cassado）與傅尼葉，這兩位知名大提琴家都於一九五六年錄製舒曼的大提琴協奏曲。兩人的演奏都很精湛，風格卻大相逕庭。傅尼葉的演奏以字勢來比喻的話，就是柔美的楷書，不時帶點奔放感，好讀又賞心悅目，優雅的音樂氣勢恢弘地流洩著；樂器完美高唱優柔旋律的同時，也懂得適時收斂，不讓情感恣意宣洩。這般「傅尼葉之姿」始終如一，不曾動搖。

卡薩多則是從第一個音開始，便讓樂器盡情抽泣，毫不猶豫地藉由樂器表露情感，只是一開始就大剌剌地展現浪漫主義讓人有些困惑，但是聽慣後就能享受其中，接受這樣的演奏風格。卡薩多師從一樣出身巴塞隆納的巨匠卡薩爾斯，成為他的優秀弟子，可惜師徒情誼不再（兩人後來因為政治理念不合而決裂）；但不管怎麼說，現今時代沒有大提琴家像他如此堅持自己的想法與風格，也是他能夠名留青史的理由。這張黑膠唱片還收錄卡薩多改編舒伯特的《古大提琴奏鳴曲》（又稱《阿班貝鳩奏鳴曲》），老實說，我覺得他這麼做頗多此一舉……。

羅斯卓波維奇傾注滿腔熱情，專注奏出熾熱音樂，技巧精鍊純熟，音色

始終沉穩堅實，整體音樂結構明確，絕對是足以作為範本的一場演奏。伯恩斯坦也很尊重如此具有說服力的大提琴獨奏，給予最強而有力的後盾。這張唱片還收錄了一首前面章節介紹過的布洛赫創作的曲子。

紐約出身的哈瑞爾（Lynn Harrell）是（當時）崛起的新世代大提琴家，清新的演奏風格令人耳目一新。他的大提琴高歌方式有別於偉大的樂壇前輩們，奏出來的樂音深沉鮮明，卻不會讓人覺得沉重。他手上的樂器敏捷得像是車體輕巧的跑車，輕快愉悅地演奏著，有如敞開窗戶汲取外頭新鮮空氣般爽快，感覺舒曼的音樂變得鮮活有趣多了。羅斯卓波維奇的演奏確實很精彩，但要是覺得他的風格過於華麗，或許哈瑞爾的琴聲是個不錯的選擇。

82.）布拉姆斯 B大調第一號鋼琴三重奏 作品8

艾薩克・史坦（Vn）、帕布羅・卡薩爾斯（Vc）、瑪拉・海絲（Pf）Col. ML4709（1956年）
亨利克・謝霖（Vn）、皮耶・傅尼葉（Vc）阿圖爾・魯賓斯坦（Pf）日Vic. SRA-2948（1972年）
尚・賈克・康特洛夫（Vn）、菲利普・繆勒（Vc）雅克・胡米耶（Pf）Carastro SAR7704（1977年）

布拉姆斯的第一號鋼琴三重奏是他弱冠二十歲時完成的作品，不管聽多少遍，還是覺得好美。有些地方明顯打破框架，填上許多像是「青春氣息」的趣意；不過，布拉姆斯覺得這作品不夠成熟，所以在他五十八歲那年大幅修改這首曲子。

史坦、卡薩爾斯、海絲等人臨時組成的三重奏，演奏的是修訂版（其他兩張唱片也是）。與其說三人演奏的是室內樂，不如說像是小型宗教聚會般有趣，絲毫沒有室內樂的老套模式，或許這麼形容很怪吧。總之，就是感受不到「室內樂」那種既定規矩的束縛感。三位頂尖演奏家主動帶著樂器，在簡樸的環境中宛如祈禱似的紡出音樂，散發質樸又親密的氛圍。核心人物當然是卡薩爾斯，但似乎不是由他主導音樂的走向，因為他只需坐在那裡，就能巧妙奏出個性十足的音樂。

謝霖、傅尼葉、魯賓斯坦這一組堪稱頂級室內樂陣容，從各種細節就能清楚瞭解身為超級一流演奏家的他們如何打造卓越的室內樂，造就一場無懈可擊的精彩演出。這組合明顯是以魯賓斯坦為主角，但三人的樂音聽起來完

全沒有主配角之分。鋼琴家向兩位合奏夥伴致敬，他們也真摯熱情地回應，流暢瑰麗的交互作用令人聽得如癡如醉；若硬要批評的話（真的是硬要），就是這場演奏「過於完美」，讓人正襟危坐到連稍微放鬆都覺得不應該。尤其是聽完卡薩爾斯那滋味豐富、充滿情感的演奏之後，就會不由得有這種感覺。

康特洛夫（Jean-Jacques Kantorow）是我很喜歡的小提琴家，他演奏莫札特的奏鳴曲、協奏曲都很出色。這首布拉姆斯的作品也是由他帶頭，美麗大膽地走入音樂世界，順暢高歌著應該縱情歌唱的地方。胡米耶（Jacques Rouvier）的琴聲也給予最強而有力的支持，但掌控整首曲子走向的應該是康特洛夫，聆賞如此堅實精湛的演出，彷彿布拉姆斯的熾熱青春氣息跨越時光甦醒。布拉姆斯音樂特有的艱澀難懂不是被輕輕削落，就是巧妙掩飾，這一點還頗有法國人的作風呢！總之，是一場別具特色的演出。我手邊這張是四十五轉的黑膠唱片，音質清晰絕佳。

這三張各有特色，令人愛不釋手。

83.）西貝流士 交響詩《波赫拉的女兒》作品49

塞爾基・庫塞威茲基指揮 波士頓交響樂團 Victrola VIC1047（1936年）

馬爾科姆・沙堅特指揮 BBC交響樂團 EMI CFP114（1958年）

約翰・巴畢羅里指揮 哈雷管弦樂團 Capitol SP8669 （1966年）

艾德里安・鮑爾特指揮 倫敦愛樂 日Van. K18C-6378（1956年）

艾薩一佩卡・沙羅年指揮 愛樂管弦樂團 CBS M42366（1986年）

我在芬蘭旅行時，探訪過西貝流士晚年的住所，一幢非常質樸的房子，據說當時他家連自來水都沒有，看來應該是個與奢華無緣的人吧。不過，西貝流士過度儉樸的態度似乎也給家人造成不少困擾。

西貝流士留下許多首「交響詩」，其中最著名的是《芬蘭頌》；雖然《波赫拉的女兒》沒那麼有名，卻是一首可愛的小品。

這五張唱片中，錄製年代最早的是庫塞威茲基的版本，當時西貝流士還在世。這張當然是SP盤的復刻版，音質雖然不太好，音樂卻相當生動美妙。戲劇張力十足的演奏風格充滿對於那時代的深深共鳴，而非一味炫技。

不知為何，英國指揮家似乎很喜歡指揮西貝流士的作品。也許西貝流士音樂那種被壓抑的熱情，以及北國的神祕感很契合英國人的氣質。沙堅特、巴畢羅里、鮑爾特，這三位標準英式作風的指揮家都留下一流的《波赫拉的女兒》錄音作品。

三人之中，沙堅特的演奏最熱情（該說是難得一見嗎？）。指揮家始終緊握手中的韁繩，一刻也不敢鬆懈，聚焦一點，率領樂團直衝切入。感覺早期的立體聲音質偏硬，這一點也是要看個人喜好吧。

巴畢羅里的演奏風格則是貫徹中庸之美，有如坐在爐火邊，傾聽別人說故事似的，音樂自然舒暢地不斷流洩，非常上乘的演奏。巴畢羅里一直是世人眼中詮釋西貝流士作品的第一把交椅，所以這首曲子是他的拿手之作。這張唱片的音質不但清晰，又饒富韻味。

鮑爾特的演奏風格莊重沉穩，並非採取積極熱情的態勢，而是穩穩接住翩然到來的音樂，一一巧妙處理；雖然他的音樂風格有時過於一板一眼，讓人覺得無趣，但這首曲子呈現出來的堂堂風格令人激賞。

繼庫塞威茲基的版本推出剛好半個世紀後，也推出了芬蘭指揮家沙羅年（Esa-Pekka Salonen）的數位錄音版，音質當然絕佳。聽了新的錄音版本後，真切體悟到西貝流士的管弦樂曲演奏效果實在一絕；不過換個角度想，即使沒有這麼優秀的錄音技術，還是感受得到庫塞威茲基那充滿生命力的音樂風格，再次感佩他的指揮功力。沙羅年版本的演奏風格大膽華麗，加上音響效果絕佳，堪稱完美；可惜過度渲染情感，所以我覺得相較於前面四位前輩的演奏，他的版本不夠有深度。

84〈上〉馬勒 《悼亡兒之歌》

希爾斯滕・芙拉格絲塔（Ms）艾德里安・鮑爾特指揮 維也納愛樂 London OS25039（1958年）

莫琳・福蕾絲特（Contralto）查爾斯・孟許指揮 波士頓交響樂團 Vic. LSC2371（1960年）

珍娜・貝克（Ms）雷納德・伯恩斯坦指揮 紐約愛樂 日CBS SONY SOCO145（1974年）

珍娜・貝克（Ms）約翰・巴畢羅里指揮 哈雷管弦樂團 EMI ASD2338（1967年）

馬勒完成這首悼念死去幼子的歌曲之後遭逢喪女之痛，充滿深深哀傷與憐愛之情的音樂世界彷彿在預告他的心情。如何真切醞釀這般情感（但也不能誇大）成了詮釋這首歌曲的要點，先介紹四張女聲版的黑膠唱片。

芙拉格絲塔（Kirsten Flagstad）是以詮釋華格納作品聞名的女高音，所以她演唱馬勒的作品是很稀奇的事。鮑爾特指揮維也納愛樂，演奏馬勒作品也是相當難得；雖然這樣的組合難得一見，但當時六十三歲的芙拉格絲塔已過了退休年紀，難掩美聲不再的事實，但畢竟她還是擁有長年累積的歌唱實力，所以優劣之分就看聽者的感受了。鮑爾特的指揮功力一流，營造出滿溢慈愛心的音樂世界，若是抱著以聆賞樂團演奏為主的心情也不錯吧。

福蕾絲特（Maureen Forrester）是以擅長詮釋馬勒作品而成名的加拿大女聲樂家。錄製當時三十歲的莫琳恰巧與芙拉格絲塔呈對照組，正值顛峰時期的她無論音質還是音量都有一定水準，只是音樂表現方面讓我實在聽不慣。這也是關乎個人喜好問題吧。總之，我怎麼樣也無法認同她那過於表露情感的歌聲，加上孟許的漫長職涯中，指揮馬勒作品的次數屈指可數，所以指揮

方面也是不盡理想，整體音樂感受不到深沉韻味，真的很可惜。

英國女聲樂家貝克（Janet Baker）也是以詮釋馬勒作品而聞名樂壇，這張與伯恩斯坦攜手合作的唱片也讓人聆賞到她的不凡唱功（這張唱片是在以色列錄製）。她將一再壓抑的情感透過「一字一句」表露，醞釀出強而有力的說服力，感受到這股力量的伯恩斯坦也讓樂聲覆著微妙陰影，精彩程度不容錯過。伯恩斯坦於一九八八年與男中音聲樂家漢普森（Thomas Hampson）合作，指揮維也納愛樂錄製這首曲子，的確是豐潤出色的演出，但似乎少了一點戲劇張力，所以我還是比較喜歡貝克的細膩演繹。

貝克與巴畢羅里的共演比伯恩斯坦早了七年，雖然這張的唱功不輸伯恩斯坦的版本，但我覺得伯恩斯坦那投注滿腔熱情，卻控制得宜的細膩伴奏更深得我心。

84〈下〉馬勒 《悼亡兒之歌》

費雪迪斯考（Br）魯道夫・肯培指揮 柏林愛樂 MV EMI XLP30044（1955年）

費雪迪斯考（Br）卡爾・貝姆指揮 柏林愛樂 Gram. 138 879（1963年）

凱瑟琳・費莉亞（A）布魯諾・華爾特指揮 維也納愛樂 Etema 720 202（1949年）10吋

首先介紹兩張男中音費雪迪斯考高唱《悼亡兒之歌》的唱片，唱功深受好評。

高唱馬勒曲子的版本可分為「重口味」與「清爽口味」兩種。我認為費雪迪斯考的版本怎麼聽都應該歸類「清爽口味」（以這兩種分類來說的話），因為他的歌聲沒那麼有戲劇性，而是從內心逐漸醞釀出情感的歌唱方式；不過，這般較為壓抑的唱法還是頗具渲染力，靠的就是稍微誇張一點的肢體語言。

費雪迪斯考與肯培共演時，還是個二十七歲的年輕聲樂家，感受得到他的美聲裡有著愉悅自在的活力；但他並未刻意突顯這特質，而是試圖表現出深沉情感。肯培的指揮始終沉穩、控制得宜，作為年輕聲樂家最強而有力的後盾。無論是歌聲還是樂聲都兼具知性與內斂，幾乎感受不到馬勒作品的獨特「絮叨感」，比較貼近德文藝術歌曲的主流風格，而不是自成一格的馬勒世界吧。或許有人覺得這樣的詮釋顯然「欠缺馬勒風味」，但我認為這口味相當深沉。

費雪迪斯考與貝姆共演時，正值壯年三十五歲，歌唱風格明顯與八年前錄製的版本不太一樣，展現的是壓抑美聲以及從內心自然滲出的情感。相較於肯培的版本，貝姆的指揮風格較為積極，不擅長指揮馬勒作品（除了歌曲伴奏之外，似乎沒正式錄製過馬勒的曲子）的他倒是相當努力促使樂團與歌聲融為一體，聲樂家也感受到他的用心，後半段音樂更顯張力十足。

費雪迪斯考的唱功一流，所以這兩張唱片實在難分高下；應該說，幾乎零缺點。再來是如何評價肯培與貝姆的指揮風格（兩張都是與柏林愛樂合作），我個人想給不擅長指揮馬勒的音樂，卻積極詮釋的貝姆高分，但是肯培的「清爽口味」也令人難以割捨就是了。

最後介紹的是費莉亞（Kathleen Ferrier）與華爾特這對組合於一九四九年在倫敦錄製的公認名盤。聽了這張唱片就能明白她詮釋馬勒的歌曲有多麼出類拔萃，頓時不想再比較其他聲樂家的版本。維也納愛樂在華爾特的指揮下，奏出絕妙靜謐又有戲劇張力，沁透心靈的音色。克倫培勒於一九五一年灌錄的BBC現場演奏錄音版本也頗精彩，值得一聽。

85.）德利伯 芭蕾舞劇組曲《柯貝莉亞》

羅伯特・艾文指揮 愛樂管弦樂團 HMV ASD 439（1959年）

皮耶・蒙都指揮 波士頓交響樂團團員 HMV ALP 1475（1955年）

恩奈斯特・安塞美指揮 瑞士羅曼德管弦樂團 London CS-6124（1957年）

艾德里安・鮑爾特指揮 逍遙愛樂管弦樂團 日PYE WW3020（1967年）10吋

赫伯特・馮・卡拉揚指揮 柏林愛樂 日Gram. SLGM-1049（1961年）

以描述愛上機器娃娃的鄉村青年法蘭茲，還有為此事氣憤不已的情人史

汪莉姐之間一連串有趣故事為藍本所寫的芭蕾舞劇音樂。因為全曲完整版相

當長，所以一般都是演奏選粹版，反正想聆賞全曲版的人也不多吧。雖說是

用來作為跳舞伴奏用的音樂，但時至今日多是純粹聆賞，所以考量時間問題，

也就不太可能演奏完整版。

來自英國的艾文（Robert Irving），長年擔任紐約市立芭蕾舞團的音樂

總監，與巴蘭欽（George Balanchine）攜手打造無數齣芭蕾舞劇。身為指揮

的他也以擅長指揮芭蕾舞劇音樂聞名，留下許多錄音作品。果然是經驗老到

的指揮家，旋律生動活潑，連細節都處理得很精緻。擔綱小提琴獨奏的是曼

紐因，樂團的表現也很優異，完成一場精鍊、高水準的演奏。

蒙都非常瞭解聽眾的喜好，畢竟他長年擔任達基列夫芭蕾舞團的樂團指

揮，所以芭蕾舞劇音樂是他的拿手絕活，處理得十分細緻，聽得到芭蕾舞音

樂特有的抑揚分明。搞不好德利伯活躍的十九世紀末法國劇場就是這般演奏

風格吧。只是聽在現今聽眾耳裡，或許會有股懷舊感。

安塞美與蒙都是同一個時代的人，也曾在達基列夫芭蕾舞團擔任指揮，但他的《柯貝莉亞》卻嗅不到半點古風氣息，也沒有多餘的妝點，展現清爽的中庸之美，即便是六十幾年前的錄音作品，現在聽來依舊令人心神愉悅。

雖然是旋律耳熟能詳的曲子，安塞美的演奏就是保有一貫的典雅不俗，瑞士羅曼德管弦樂團的華麗音色也是一流水準。

鮑爾特堅守中庸之道，指揮風格就像英國紳士般姿態端正，沒想到他卻讓這首曲子成為表情豐富的音樂。其實這樣也沒什麼不好，只是查爾達斯和馬厝卡旋律就會變成有著古樸之趣的「兒歌」，多少有點格格不入。

就我聽來，卡拉揚的演奏似乎有點刻意過頭，尤其是速度的設定，讓人想不在意都難。好比查爾達斯一開頭簡直慢到有點恐怖，感覺像在看鄉村劇，有點擔心舞者是否很難展現舞技啊。

86.）J · S · 巴赫 《音樂的奉獻》BWV1079

耶胡迪·曼紐因指揮 巴斯節慶樂團團員 Angel S35731（1964年）

伊戈爾·馬克維契指揮 法國廣播國家管弦樂團 Angel 45005（1957年）

卡爾·慕辛格指揮 斯圖加特室內管弦樂團 Oecca LXT 5036（1954年）10吋

比較曼紐因與馬克維契這兩張黑膠唱片是一件很有趣卻超麻煩的作業，怎麼說呢？因為明明演奏同一首曲子，聽起來卻像是截然不同的作品。

這首是巴赫離世前幾年出版的曲子，卻留下不少待解的謎，絕大部分是沒有註明樂器編制，也沒有確立各小曲的演奏順序，小曲與小曲之間的關連性也不明確，加上一連串稱為「謎題卡農」的卡農，只在單一旋律寫上：「尋找吧！就能找到」這般謎樣的字句。

換句話說，什麼樣的演奏風格取決於指揮家的個人想法。馬克維契與曼紐因就是手握裁奪權，改編成自己的風格。尤其馬克維契也是個很有才華的作曲家，也就大肆添綴、改編成四十二人編制（弦樂加上四種管樂器）的交響樂，分成三個各自獨立演奏的樂團。馬克維契之所以採取這般手法，就是為了徹底窮究對位法。

曼紐因則是改編成六位弦樂手，加上長笛、低音管，以及大鍵琴的簡單編制。唱片封套上寫著這版本是為了保有內在精神的一貫性，「串連」十八世紀音樂的各種部分並予以引用、使用。也就是說，經過嚴密的「整理」。

因此，比較這兩張唱片時，往往因為呈現出來的音樂大相逕庭而搞得我頭暈目眩。單獨聆賞其中一張就聽得很舒暢，但只要認真分析，腦中就會迸出最根本的疑問：「到底哪一張的演奏才是正確版本？」其實這麼做有害健康，還是什麼也不想知道，單純聆賞音樂比較好吧。

並非專業音樂人士的我實在不好說哪一個版本比較正統，哪一個版本是邪門歪道；不過，要我坦白說出感想的話，個人覺得曼紐因的演奏方式率真、自然多了。馬克維契的個人特色過於強烈，總覺得聽到一半便開始嗅到一股「魔性氣息」。

如果是一般巴赫樂迷（不曉得做了什麼樣的「改編」），比較適合聆賞曼紐因的版本；若是想體驗一下「馬克維契風格」，也就是口味較重的樂迷就很適合聆賞馬克維契的版本。

對於純粹只想欣賞音樂的人來說，堪稱發揚巴洛克音樂先驅的慕辛格指揮斯圖加特室內管弦樂團的唱片或許是個不錯的選擇，帶領聽眾進入優美、沉靜的巴赫音樂世界。該說樂風中庸大器嗎？總之，三重奏鳴曲真的好優美。

87.）柴可夫斯基 《羅密歐與茱麗葉》幻想序曲

小澤征爾指揮 舊金山交響樂團 日Gram. 20MG0190（1972年）

查爾斯・孟許指揮 波士頓交響樂團 Victrola VICS1197（1956年）

安塔爾・杜拉第指揮 倫敦交響樂團 Mercury SR90209（1961年）

赫伯特・馮・卡拉揚指揮 維也納愛樂 London CS6209（1961年）

伊戈爾・馬克維契指揮 愛樂管弦樂團 法Col. SAXF847（1960年）

這首曲子有個不知所云的標題「幻想序曲」，其實就是類似「交響詩」的意思，也就是根據莎士比亞劇作的幾幕場景譜寫曲子。如何表現色彩豐富的編曲以及柴可夫斯基年輕時抱持的浪漫主義，就是演奏要點。這裡介紹的五張黑膠唱片全是超水準演奏，每一張都讓人無可挑剔，樂享其中，所以細評判優劣是很無意義的事，因為各有特色。

小澤征爾的演奏充滿年少霸氣，就連細節也打磨得扎實綿密，可說氣勢十足，無懈可擊。面對如此優異表現，只有讚嘆的份兒。這張黑膠唱片是小澤擔任舊金山交響樂團音樂總監時，留下的傑作之一。另一面收錄普羅柯菲夫的《羅密歐與茱麗葉》也是名演。

對比小澤的年輕霸氣，孟許的演奏就是經驗老到的指揮家展現極致功力。整體音樂散發著彷彿連指揮棒的細微動作都能瞧見，劇力萬鈞的緊迫感。

這時期（一九六〇年前後）的杜拉第交替指揮明尼亞波利斯交響樂團與倫敦交響樂團，還幫 Mercury 唱片公司錄製柴可夫斯基的作品；雖然不清楚

他頻頻交替指揮不同樂團的理由，但他指揮倫敦交響樂團的這場演奏確實很有躍動感，彷彿靈活運用畫筆鮮明描繪浪漫情愫與緊迫場景，可惜速度較快的樂段顯得有點倉促，不過這張唱片的音質絕佳，令人著迷。

樂團的魔術師（擅長演情愛戲的演員）卡拉揚遇上這種需要展現技巧的曲子，就是他發揮本領的時候。即便是節奏較快的樂段也不會像杜拉第那麼倉促，只是有速度感而已。音色豐盈多彩，卻不會添綴無謂的顏色，果然屬害得令人驚嘆。

馬克維契是一位不可思議的指揮家。他的演奏不能說是場場精彩，也有不怎麼樣的時候；不過要是遇到拿手曲目就會展現非常特別的演奏，好比他指揮這首《羅密歐與茱麗葉》就是有著其他版本沒有的亮點。要說是什麼樣的亮點呢？我也無法具體說明，就是聽到時全身起雞皮疙瘩，直接感受到音樂是活的，樂音會流動，莫非只有我有這種感覺？

88.) 普羅柯菲夫 《斯基太組曲》（Scythian）作品20

安塔爾‧杜拉第指揮 倫敦交響樂團 Mercury SR-90006（1957年）

埃里希‧萊因斯多夫指揮 波士頓交響樂團 Vic. LSC-2934（1967年）

雷納德‧伯恩斯坦指揮 紐約愛樂 Col. MS7221（1969年）

克勞迪奧‧阿巴多指揮 芝加哥交響樂團 Gram. 2530 967（1978年）

 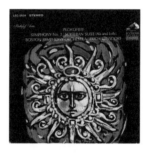

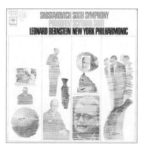 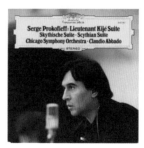

原本是為了芭蕾舞劇而譜寫的《斯基太組曲》創作於一九一四年，實在很難不讓人聯想是受到史特拉汶斯基於前一年發表的《春之祭》影響，恐怕達基列夫也是有此顧慮，所以沒有採用這作品。於是，年輕氣盛的普羅柯菲夫十分失望，決定改寫成管弦樂組曲，並於一九一六年（俄國革命前一晚）在聖彼得堡親自指揮首演。無奈聽眾的反應奇差無比，據說不少人當場離席，世人也毫不留情地批評：「粗野、吵雜到具有破壞力。」

杜拉第拜 Mercury 唱片公司的優秀錄音技術之賜，鮮活表現出所有「粗野、吵雜到具有破壞力」的要素；雖然這張一九五七年發行的唱片屬於最早期的立體聲錄音，但現在聽來還是臨場感十足得讓人瞠目。倫敦交響樂團的咆哮著實震撼，讓人只想用頂級音響設備享受轟鳴快感。我初次播放這張唱片聆賞時，也是瞠目結舌。

萊因斯多夫搭檔波士頓交響樂團，於一九六〇年代後期全心錄製普羅柯菲夫的交響曲與管弦樂曲。萊因斯多夫是一位除了歌劇以外，沒有什麼拿手曲目的指揮家，但是普羅柯菲夫的音樂在他的指揮下，卻意外的（應該可以

這麼說吧）呈現安定又堅實的樂風。這首《斯基太組曲》也是如此，樂團奏出犀利又俐落的樂音。RCA的 Living Stereo 錄音技術一流，讓人深刻感受到波士頓交響樂團（尤其是木管樂器）的厚實底蘊。

伯恩斯坦的《斯基太組曲》生動有力、狂野卻不暴力，樂音裡蘊含著像是被一張精巧設計圖牽引出來的現代強韌感，而且演奏得不帶絲毫古代祕教的詭異感，指揮家完美駕馭紐約愛樂這臺巨大機器。這時期的伯恩斯坦與紐約愛樂演奏這類近代曲子時，可說是無敵組合。這張唱片的音質還算不錯，就是偏硬了一點。

時序來到一九七八年錄製的阿巴多指揮芝加哥交響樂團的演奏。首先，令我驚訝的是音響的深度。如果說 Mercury 的樂音特色是拚命暴衝的狂暴性，那麼這張 DGG（德意志留聲機公司）的樂音特色就是從深處湧現的詭異感。阿巴多的指揮相當出色，音響效果也讓我心悅臣服，畢竟這張唱片可是以布洛克為首的德國錄音工程團隊特地遠赴芝加哥錄製而成的，絕對是代表類比錄音時代末期的高水準標竿。

如何重現年少輕狂的普羅柯菲夫傾注全力描寫的古代粗鄙風景，不只指揮家與演奏者，也是各唱片公司錄音工程師展現高超技術的一大挑戰。總之，這音樂分明就是讓人想用超大揚聲器享受轟鳴樂音。

89.）莫札特 D小調第十五號弦樂四重奏 K.421

茱莉亞SQ 日CBS SONY SOCZ 415-417 3LPBOX（1962年）BOX

史麥塔納SQ 日本Columbia NCC8501（1972年）

史麥塔納SQ Supraphon 11113367（1982年）

布達佩斯SQ Col. ML4726（1940年）

阿班‧貝爾格SQ Tele. 624039（1977年）

艾斯特哈吉SQ 日L'oiseau-Lyre L75C 1481/3（1979年）BOX

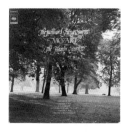

我的夢想是聘僱一流演奏家組成的弦樂四重奏，在我面前演奏這首

K.421。為什麼會有這想法呢？因為我高中時看的電視影集《蝙蝠俠》主角

布魯斯‧韋恩在自家舉辦的派對請來身穿黑色燕尾服的弦樂四重奏演奏這首

曲子。當時的我覺得「好酷喔！」心想將來要是成了富翁一定也要這麼做，

可惜到現在還沒成為有錢人。

　　茱莉亞弦樂四重奏的演奏令我著迷不已，三不五時就會播放來聽，細膩

俐落又有力道的演奏就是當時我最喜歡的風格，直到現在聆賞其他樂團演奏

這首曲子時，還是聽不太習慣；若非那種爽快俐落的弦樂就稱不上是第十五

號⋯⋯甚至有此偏執。這張一九六二年錄音的唱片至今聽來還是讓我像以往

一樣感動不已。

　　所以我一直聽不慣史麥塔納弦樂四重奏的一九七二年版本，起初總覺得

「怎麼沒什麼力道啊？」聽了幾遍後才逐漸習慣；雖說是相當出色的演奏，

但還是有一種母親基於鼓勵而稱讚小孩的感覺，無法發自內心讚嘆。沒想到

他們的一九八二年版本幡然一變，成了張力十足，吟味深沉的演奏，為何有

如此大的轉變呢？總之，這場演奏真的很精彩。我個人認為是繼茱莉亞弦樂四重奏之後，最精湛的 K.421。

布達佩斯弦樂四重奏演奏莫札特的作品，除了中提琴家瓦特・特拉普勒加入的弦樂五重奏備受讚賞之外，幾乎沒聽到關於四重奏曲子的評價，就連這張演奏 K.421 的唱片（單聲道錄音）也沒受到注目，怎麼會這樣呢？莫非是因為他們的演奏四平八穩，沒什麼特色的緣故嗎？題外話，布達佩斯弦樂四重奏的漫長演奏生涯中，不知為何從沒灌錄「海頓四重奏集」之類的立體聲唱片。

貝爾格弦樂四重奏的 Teleunken 盤優美流暢，實在沒什麼缺點可挑剔。硬要挑剔的話，我覺得既然這首曲子是 D 小調，可以再詮釋得陰沉些、多點緊迫感。

艾斯特哈吉弦樂四重奏是小提琴家許洛德（Jaap Schröder）於一九七〇年代初在荷蘭創立，使用古樂器演奏的樂團。這在當時可說是相當新奇的嘗試，所以我買了他們的「海頓四重奏曲集」三片裝黑膠唱片。因為是從未聽

過的新鮮樂音，真的很有趣也很感動，但還不到讓我百聽不厭，一生鍾愛的等級。

90.）貝爾格 給弦樂四重奏的《抒情組曲》

茱莉亞SQ Vic. LSC-2531（1962年）

阿班‧貝爾格Q 日Tele. K17C-8327（1974年）

羅伯特‧克拉夫特指揮 哥倫比亞交響樂團 Col. M2S 620（1961年）

聽到《抒情組曲》這曲名，很容易聯想到浪漫音樂，但其實貝爾格採用十二音列技法創作的這首曲子是相當硬的弦樂四重奏，也就是無法輕鬆吟味的音樂，不過作曲家應該是懷著豐沛情感創作。老實說，我一開始根本聽不懂作曲家想要表達什麼，反正遇到無法理解的音樂時有兩種方法；一種是乾脆打入冷宮，不再聽第二遍，另一種是反覆聆賞到可以理解。想說「反正買都買了」的我聽了好幾遍，就這樣逐漸明瞭音樂的結構與意義。

我家現有的是茱莉亞弦樂四重奏，以及冠上作曲家名字的貝爾格弦樂四重奏的黑膠唱片，還有一張是作曲家把其中三個樂章改編成管弦樂版，收錄在克拉夫特（Robert Craft）指揮、編選的「Music of Alban Berg」（兩片裝）。

雖然《抒情組曲》是近年來才被視為「二十世紀的古典之作」而成為受歡迎的作品，但最先讓這首曲子廣為世人所知，應該是茱莉亞弦樂四重奏於一九六二年灌錄的ＲＣＡ盤吧。滿滿的張力，超凡的演奏，比起「抒情」這詞，用「情感」形容更貼切。這首曲子的確不太容易理解，但茱莉亞的樂聲

具有邏輯性並貫穿六個樂章，讓人聽得津津有味，興奮不已。

貝爾格的演奏也是富有一貫的邏輯性，卻比茱莉亞多了一點圓滑感。茱莉亞表露的「情感」或許還不到「抒情」程度，卻變成更溫情的感覺（也可以說是消化過）。貝爾格弦樂四重奏於一九九一年又錄製這首曲子，我還沒聽，反正光是聆賞這張舊版本就很滿足了。

管弦樂版《抒情組曲》與荀貝格的管弦樂版《昇華之夜》齊名。聽完弦樂四重奏版，再聽管弦樂版，就覺得沒那麼「隱晦」，比較容易理解。堪稱詮釋現代音樂的權威，羅伯特‧克拉夫特的指揮摒除無謂的添綴，忠實重現樂譜，樂音散發著適度的緊迫感與低調的「抒情」氛圍。

若是 CD 的話，比較新的版本中以佛格勒弦樂四重奏的演奏（一九九一年錄音）最出色、最有餘韻。如果說茱莉亞的演奏是更進一步的「邏輯性詮釋」，那麼他們的演奏就是進化到「故事性詮釋」，風格大膽又多彩。究竟這樣的演奏方式是「有趣」還是「有點過頭」就看個人喜好了。

另一張是卡拉揚指揮的管弦樂版，風格華麗，值得聆賞，讓人忍不住沉

醉其中；雖然這張 CD 的評價也是因人而異，但絕對是一流演奏。

91.）巴爾托克 中提琴協奏曲（遺作）

威廉‧普林羅斯（Va）堤珀‧謝利指揮 倫敦新交響樂團 Bartok Records #309（1952年）

保羅‧盧卡奇（Va）亞諾什‧費倫契克指揮 匈牙利國家交響樂團 Gram. 138 874（1961年）

丹尼爾‧班亞明尼（Va）丹尼爾‧巴倫波因指揮 巴黎管弦樂團 日Gram. MG 1243（1978年）

拉斐爾‧希利亞（Va）渡邊曉雄指揮 日本愛樂 日Columbia DS 10044（1967年）

中提琴家普林羅斯委託流亡美國的巴爾托克創作中提琴協奏曲；雖然當時巴爾托克的健康狀況亮紅燈，還是在病榻上努力作曲，大致完成後才嚥下最後一口氣。同鄉好友，也是作曲家謝利（Tibor Serly）花了好幾年整理巴爾托克的遺稿（草稿相當雜亂），以類似暗號的草稿為底，完成尚未完成的交響樂部分。

一定要先聆賞的當然是委託巴爾托克創作這首曲子，一九四九年舉行首演的普林羅斯（英籍中提琴家，長年在托斯卡尼尼的麾下擔任中提琴首席）於一九五二年錄製的這張唱片，擔綱指揮的是完成好友遺作的謝利。製作唱片的是巴爾托克唱片公司，也就是作曲家的兒子，同時也是知名錄音工程師彼得‧巴爾托克負責的一間獨立唱片公司，錄音地點在倫敦的金斯威音樂廳，即便現在聽來，也是優秀得令人瞠目的音質（當然是單聲道錄音）。獨奏家、指揮家齊心協力讓世人認識巴爾托克晚年的作品，呈現一場溫情滿溢的演奏；雖說伴奏的是為錄音而組成的臨時樂團，演奏水準卻相當高。

盧卡奇（Pál Lukács）與費倫契克都是巴爾托克的同鄉，一樣也是匈牙

利人。總歸一句話，就是充滿知性美的演奏，構築出經過深思熟慮，精心琢磨的音樂；雖說是冷戰時期的錄音作品，卻能一窺匈牙利當地音樂家們的高水準，巧妙利用中提琴的低調屬性，打造出一點也不孤高冷傲的音樂。身在祖國的他們心懷敬意，靜靜高唱客死異鄉的巴爾托克創作的《天鵝之歌》。

出身以色列的班亞明尼（Daniel Benyamini）被巴倫波因發掘，拔擢為巴黎管弦樂團的中提琴首席。一樣也是猶太裔音樂家的他，演奏風格犀利明快；雖說犀利卻不冷澈，樂風圓滑流暢，絕對是這三張唱片中，演奏風格最熱情的版本，可說是極具戲劇張力的演奏。不同於盧卡奇與費倫契克的組合，兩人積極展現中提琴的特色，鮮明描繪混合著民俗性與現代風格的巴爾托克音樂。這張唱片還收錄了亨德密特（Paul Hindemith）寫給中提琴的作品《烤天鵝的人》，也很有意思。

三張唱片，三種風格，我覺得都是不容錯過的精彩演奏。

希利亞（Raphael Hillyer）長年擔任茱莉亞弦樂四重奏的中提琴手。這張唱片讓我初次聆賞他的獨奏，精妙的演奏展現獨奏家的實力。日本愛樂也

不遑多讓地奏出明快樂聲，可惜現在很難買到這張唱片。收錄的另一首曲子果然是《烤天鵝的人》。

92.）布拉姆斯 F小調鋼琴五重奏 作品34

克利福德・柯曾（Pf）布達佩斯SQ Col. ML4336（1950年）

約爾格・德慕斯（Pf）維也納音樂廳SQ West. XWN 18443（1952年）

伊娃・貝娜托娃（Pf）楊納傑克SQ Gram. DGM12002（1958年）

魯道夫・塞爾金（Pf）布達佩斯SQ 日CBS SONY SOCL68（1964年）

里昂・佛萊雪（Pf）茱莉亞SQ Epic LC3865（1963年）

不知為何，我就是很喜歡鋼琴五重奏這曲式；雖然這首曲子是布拉姆斯用這曲式創作的唯一作品，卻打造出完美無瑕的音樂。

年代最早的錄音是柯曾搭檔布達佩斯弦樂四重奏的演出。這組合留下無比精彩的舒曼《降 E 大調鋼琴五重奏》，這首布拉姆斯的作品也一樣精湛。

記得以前有句廣告詞：「增一分則太肥，減一分則太瘦」真的就像廣告詞說的，一場完美到無可挑剔的演奏，樂聲是那麼自由、愉悅。至少就我聽來，演奏室內樂時的柯曾堪稱無懈可擊。即便是七十年前的錄音，流逝的歲月也不曾傷及美聲。錄製舒曼的作品時也是如此，打造音樂基調的是柯曾。

德慕斯與維也納音樂廳弦樂四重奏，可說是純正維也納血統的組合。德慕斯演奏當時才二十四歲，琴聲活力十足、有躍動感，但音樂的主導權還是掌握在成軍十八年的樂團一方。擁有無比堅定自信的弦樂演奏家們毫不猶疑地奏著屬於他們的布拉姆斯，卻也寬容接受年輕鋼琴家的清新氣息。我尤其喜歡有如沐浴在維也納春陽中般沉穩的第二樂章。

接著介紹匈牙利出身的貝娜托娃（Eva Bernathova），與主要活躍於捷

克的楊納傑克弦樂四重奏這四位東歐音樂家的組合。沉穩的正統派布拉姆斯風格，鋼琴與弦樂對等交鋒；雖然堅實得沒什麼引人注目的花俏，演奏卻很綿密；不過，我覺得要是再多一點趣意更好。

塞爾金與布達佩斯弦樂四重奏的共演評價很高，而這首五重奏也成了他們的招牌曲目，確實是值得深深吟味的精湛演奏。塞爾金演奏協奏曲時的琴聲往往聽起來較為緊繃，但他與幾位演奏家共演時就輕鬆多了。應該是室內樂的呈現方式比較契合他的脾性吧。布達佩斯弦樂四重奏在塞爾金的琴聲加乘下，就像比平常稍微鬆一點的螺絲，彼此激盪的化學反應讓不時露出晦澀面貌的布拉姆斯室內樂作品綻放溫柔微笑。

佛萊雪與茱莉亞弦樂四重奏是很難得的組合，（當時）正值旺盛成長期的年輕音樂家們相互刺激、交流，成就一場痛快又有新鮮感的演奏；雖然是長度佔據唱片 A、B 兩面的曲子，樂聲卻始終蓬勃有力。這時期的佛萊雪音樂很清新，沒想到幾年後他的右手因病無法動彈，休息好久一段時間才重返樂壇，約莫四十年後再次與茱莉亞弦樂四重奏攜手錄製這首曲子。

93.）舒伯特　C大調《流浪者幻想曲》作品15 D760

蓋瑞・葛拉夫曼（Pf）Vic. LM-2012（1956年）

蓋瑞・葛拉夫曼（Pf）Col. MS-6735（1965年）

里昂・佛萊雪（Pf）Epic LC3874（1963年）

斯維亞托斯拉夫・李希特（Pf）日Angel EAA-129（1963年）

尚一魯道夫・卡爾斯（Pf）London CS-6714（1971年）

我讀過身為霍洛維茲的少數弟子之一，葛拉夫曼（Gary Graffman）的自傳《我為什麼要練琴：音樂老頑童葛拉夫曼》（I Really Should Be Practicing），非常有趣，文采一流。書中提到葛拉夫曼錄製過兩次舒曼的這首《流浪者幻想曲》。

第一次錄音於一九五六年，他才二十幾歲的時候。說得好聽一點，就是拚著一股年輕衝勁的演奏；說得難聽一點，就是沒有想法，只有力道。坦白說，不是想令人反覆聆賞的演奏。第二次錄音於他三十七歲時，隨著以鋼琴家身分登臺演奏的經驗累積，比較從容有餘裕；但不知為何，我還是覺得不夠沉穩，讓人無法集中心神專注聆賞，甚至覺得該不會這個人的屬性就是和舒伯特的作品不合吧。這麼說來，我也不記得自己曾為霍洛維茲演奏舒伯特的作品感動過啊……

再來是佛萊雪。他與同樣是一九五〇年代跨六〇年代的美國年輕鋼琴家葛拉夫曼、伊斯托敏並稱「三雄」，而且三人都是美東出身的猶太裔。佛萊雪演奏的舒伯特音樂相當動聽，且不同於葛拉夫曼，他的演奏是有好好想過

的，這一點是詮釋舒伯特的鋼琴曲時，一項不可或缺的要素。可惜整體表現不夠感動人心，或許是因為感受不到藉由樂音的強弱、緩急等技法理應呈現的深度吧。

關於這一點，李希特果然厲害，應該說等級不同，樂音（幾乎）都在他的掌控中。無論是相當徐緩的部分，還是火花四濺的快速音群都難不倒他，甚至有時還會暴衝一下，如此大器的演奏技巧不時衝擊聽者的心。

卡爾斯（Jean-Rodolphe Kars）是生於印度的猶太裔鋼琴家，父親是奧地利人，從小在法國長大的他有著相當特殊的經歷。卡爾斯三十幾歲時改信天主教，引退後成為神職人員，所以他的鋼琴家生涯相當短暫；但光是聆賞他彈奏這首曲子，就感受得到無論是技巧還是音樂性都相當出色；雖說這版本是他二十四歲時的演奏，卻一點也沒有刻意使勁之處，有著年輕鋼琴家清新流暢的樂風。說到這首《流浪者幻想曲》，其實比起李希特那游刃有餘的演奏功力，我更想給予樂風自在清爽的卡爾斯高度評價。

94.）比才 歌劇《採珠者》

安德列‧克路易坦指揮 喜歌劇院+合唱團 瑪莎‧安潔莉琪（Ms）、
亨利‧勒蓋（T）、米歇爾‧丹（B）、路易‧諾格拉（Br）Angel 35174/5（1954年）
耶蘇斯‧埃切維里指揮 艾倫‧范佐（T）、芮尼‧多莉亞（Renée Doria）、
羅伯特‧馬薩德（Br）Vogue 30127（1961年）
畢約林（T）：「神殿深處」等其他二重唱 Vic. GL87799（1950年）
費倫茨‧弗利克賽指揮 柏林廣播交響樂團 Gram. 138700（1961年）

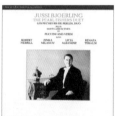
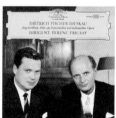

這是比才創作的歌劇，即便推出當時飽受評論家苛評，卻深受大眾喜愛，稱得上是因禍得福吧。

這張克路易坦的老唱片是我十年前在美國的二手唱片行特賣區發現的，兩片裝初版唱片（不是瑕疵品）只要一美元，想說買回家就對了。從沒看過也沒聽過這齣歌劇，沒想到竟然是這麼有趣的音樂，直到現在還是常常聆賞。

克路易坦於一九五〇年代前期，與次女高音安潔莉琪合作，為EMI錄製《卡門》、佛瑞的《安魂曲》等，許多加入聲樂的優秀作品。即便這張老唱片是單聲道錄音，每位聲樂家的歌聲散發些許懷舊風情；不過一旦放下唱針，開始聆賞後，內容充實得讓人忘了年代淵遠這回事，整體音樂諧和綿密，氛圍舒心宜人。

專門指揮法國歌劇的指揮家埃切維里（Jesus Etcheverry）結集范佐（AlainVanzo）等多位法國聲樂家一齊打造不同於克路易坦版本，風格較為煽情的《採珠者》，所以比較這兩種版本頗有趣。

這齣歌劇有幾段詠嘆調經常被挑出來單獨演唱，其中我最喜歡的是瑞典

美聲男高音畢約林（JussiBjörling）與男中音麥瑞爾（Robert Merrill），

兩大巨星的二重唱「神殿深處（Au fond du temple saint）」真是令人聽得

如癡如醉，流暢瑰麗至極的名演。要是能聽到這兩位高唱納迪爾與祖爾加的

《採珠者》全曲版，肯定很讚吧。當然，這是個不可能實現的夢想。溫德利

希（Fritz Wunderlich，納迪爾）與普雷（Hermann Prey，祖爾加）的豪華

組合也曾錄過這首二重唱（一九六三年），也是很厲害的美聲。想想，兩個

男人高唱充滿魅力的二重唱，還真是不可思議。

　　費雪迪斯考在費倫茨‧弗利克賽指揮柏林廣播交響樂團下，鏗鏘有力地

高唱祖爾加的詠嘆調「暴風雨也平息了……喔喔～納迪爾」，堪稱天籟美聲。

費雪迪斯考的歌聲很有韻味，弗利克賽的指揮也完美契合。戰後不久，弗利

克賽發掘了沒沒無名的迪斯考，還助他登上柏林市立歌劇院的公演舞臺。弗

利克賽於一九六三年因為罹患血癌，四十八歲便英年早逝。費雪迪斯考感念

知遇之恩，成立「弗利克賽協會」。

95.）莫札特 降E大調第三號法國號協奏曲 K.447

丹尼斯‧布萊恩（Hn）赫伯特‧馮‧卡拉揚指揮 愛樂管弦樂團 英Col. 33CX1140（1953年）

貝瑞‧塔克威爾（Hn）彼得‧馬格指揮 倫敦交響樂團 London CS-6178（1960年）

亞倫‧西維爾（Hn）奧托‧克倫培勒指揮 愛樂管弦樂團 Angel S35689（1960年）

亞倫‧西維爾（Hn）魯道夫‧肯培指揮 皇家愛樂 日Vic. SHP-2503（1966年）

亞倫‧西維爾（Hn）內維爾‧馬利納指揮 聖馬丁室內樂團 Phil. 6500 325（1972年）

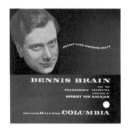
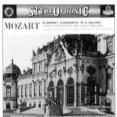

要是莫札特沒有譜寫法國號協奏曲的話，世上所有法國號演奏者肯定活

在比現在更昏暗的世界。莫札特創作的四首法國號協奏曲就是如此珍貴，而

我最喜歡的是第三號，介紹三位英國籍法國號演奏家。

布萊恩（Dennis Brain）的演奏成了詮釋這首曲子的典範，自由闊達的

悠揚樂聲，彷彿向人傾訴似的自在操控著樂器。法國號算是比較笨重（這麼

說有些失禮）的樂器，會吹奏這樂器的人應該不多。樂團在卡拉揚的指揮下，

奏出柔和優美的樂聲，十分尊重獨奏樂器；雖然這張唱片是相當早期的單聲

道錄音，但因為整體演出扎實，聽著聽著也就忘了是這麼年代久遠的作品。

奧地利音樂家塔克威爾（Barry Tuckwell）主要活躍於英國樂壇。他以

無比精準的技巧，構築趨近完美的音樂。若說布萊恩的演奏很有個人風格，

那麼塔克威爾的演奏就是「標準示範」，標點符號清清楚楚，每個環節都令

人心服口服，卻一點也不會給人刻板印象，反而更能盡情享受莫札特的音樂。

彼得・馬格的指揮風格也很正統。

我手邊有三張西維爾（Alan Civil）的唱片。西維爾在皇家愛樂擔任法

國號樂手，和丹尼斯·布萊恩是同事。

西維爾的演奏風格悠然流暢，從他與克倫培勒共演的一開頭便感受得到想讓法國號率直、自然高唱旋律的意念，那種有如聲樂家高唱詠嘆調的感覺。

雖然西維爾成功的將意念傳達給聽者，但聽到最後還是拂不去法國號的樂音似乎不太精確的疑慮，究竟是演奏失準，還是錄音方面的問題？

西維爾與肯培的共演也很自然流暢，法國號盡情高歌；但不知為何，總覺得法國號的樂音聽起來有點悶，像是躲在窗簾後方吹奏，有種被樂團音量壓過的感覺。法國號的樂聲本來就容易聽起來有點悶，但是布萊恩和塔克威爾的版本都沒有這問題。總之，這版本的樂聲還是很優美。

再來是西維爾與馬利納、聖馬丁室內樂團的共演。西維爾的法國號樂聲變得較為鏗鏘有力，技巧方面也很純熟，似乎不再顧慮什麼似的正面迎戰樂團。法國號不再像個高歌的聲樂家，彷彿強烈意識到自己必須以獨奏樂器的身分，積極引領整體音樂前行。樂團的精鍊美聲成了最強後盾，尤以速度偏快的第三樂章最精彩。

96〈上〉貝多芬 C小調第三十二號鋼琴奏鳴曲 作品111

所羅門（Pf）Vic. LM1222（1951年）

威廉·巴克豪斯（Pf）日London MZ-5010（1954年）

葛倫·顧爾德（Pf）日CBS SONY SOCL165（1956年）

威廉·肯普夫（Pf）Gram. MG-1410（1964年）

羅伯·瑞福霖（Pf）Valois. MB812（1966年）

我家收藏了超過四十張這首曲子的唱片、ＣＤ（不知不覺間就累積了這麼多張）。光是唱片就無法全數介紹，所以精選十一張，依照錄音年代順序分兩組介紹，一組是一九七○年以前錄製，另一組是七○年以降錄製的作品。

對於鋼琴家來說，這首奏鳴曲無疑是一大挑戰，所以古今中外、東西方無數鋼琴家都會選擇以它一展琴藝。如何讓聽眾沉浸在徐緩又長的第二樂章直到結束，就是演奏這首曲子的一大考驗。

首先介紹英國鋼琴家所羅門。吉田秀和（1913-2012，日本的音樂評論家、作家）大讚他是詮釋貝多芬作品的第一把交椅，琴聲非常清澈、端正；雖然沒有令人驚艷的技巧，觸鍵卻是那麼強韌、纖細，有著堅定不移的真摯情感，感受得到直視內心的深沉，的確是令人嘆服的演奏。原版唱片是英國ＥＭＩ發行。

我在高田馬場的二手唱片行買到這張巴克豪斯的單聲道老唱片，居然只花了五十日圓；看到寫著「五十日圓」的標價牌，頓時心生歉意，明明是精彩到難以估價的一流演奏啊……看來應該是市場供需關係所致吧。真的是始終完美無瑕的美妙演奏。要是巴克豪斯先生對我說：「貝多芬的曲子就是這

麼回事。」我只有點頭附和的份兒，沒想到才花了五十日圓……。

聆賞完兩位大師足以作為範本的演奏後，接著聽顧爾德演奏第三十二號鋼琴奏鳴曲，簡直瞠目結舌。一開始聽來就是完全不一樣的曲子，卻很好聽！要是沒有這樣的人存在，這世界肯定很無趣。他的演奏風格確實頗異類，卻像是結結巴巴的演講詞。這張唱片的評價也很高，我卻不以為然。

深受日本樂迷喜愛的肯普夫與巴克豪斯齊名，並稱雙雄。可惜他沒有什麼讓我印象深刻的演奏；即使世人認為他的演奏很有想法，但聽在我的耳裡卻像是結結巴巴的演講詞。這張唱片的評價也很高，我卻不以為然。

瑞福霖（Robert Riefling）是德裔挪威鋼琴家，戰前師事肯普夫，擅長演奏德國音樂，但他沒那麼出名，恐怕知道他的人並不多吧。從琴聲可以想像瑞福霖挺直背脊，以堂堂身姿演奏這首第三十二號奏鳴曲的樣子，技巧純熟，一氣呵成的精彩演奏，且不同於肯普夫的演奏，始終都很流暢，可惜感受不太到這首曲子蘊藏的韻味。聽了這張唱片才深刻明白正確演奏第三十二號奏鳴曲有多困難，只能說這首曲子對鋼琴家們來說，有如一臺絞肉機。

96〈下〉貝多芬 C小調第三十二號鋼琴奏鳴曲 作品111

阿弗雷德‧布蘭德爾（Pf）Phil. 6500 138（1970年）

蓋瑞‧葛拉夫曼（Pf）Col. M33890（1976年）

馬利奇奧‧波里尼（Pf）日Gram. MG8302/4（1977年）BOX

英格‧索德格蓮（Pf）Caliope. WE681（1978年）

伊沃‧波哥雷里奇（Pf）Cram. 2532 036（1981年）

園田高弘（Pf）EVICA EC 350 1/13（1983年）BOX

布蘭德爾錄製過三次貝多芬的奏鳴曲全集，這張唱片是第二次錄音的作品，當時三十九歲的他正值精力旺盛的壯年期，以正統詮釋貝多芬的作品聞名；但就像前面寫道，我不是布蘭德爾樂迷俱樂部會員，所以對於他演奏這首曲子的感想就是「好厲害啊」（尤其是第二樂章），但不知為何，就是不會特別感動，大概是這種「文體」（類似）和我的體質不太合吧。

接著介紹的是讓我有江郎才盡之感，「曾是新銳鋼琴家」的葛拉夫曼，要說意外還真是有點毒舌，這首第三十二號奏鳴曲讓我見識到他的奮戰不懈。畢竟我一直覺得貝多芬的作品不是他擅長的類型，沒想到這張唱片的內容竟是如此扎實沉穩，一絲不苟的正統派貝多芬奏鳴曲。演奏當時四十八歲的他應該臻至純熟境地，不料命運弄人，隔年他的右手無法正常動作，鋼琴家生涯被迫劃下休止符。

這張唱片是波里尼（Maurizio Pollini）三十五歲時的演奏，樂風精實得堪稱完美，韻味深沉的演奏。或許尚未達到心靈與知性、技巧合而為一，充滿慈愛之情……這般境界，我的心卻被他的琴聲深深吸引。德意志留聲機公

司的錄音音質一流。

索德格蓮（Inger Södergren）是一九四七年出生於瑞典的女鋼琴家，知名度不高。她演奏的這首曲子從一開始就迸發出乎意料的新鮮聲響，而這股新鮮感有如奔騰洪流，從第一樂章接續到讓人屏息凝神、靜靜開展的第二樂章。觸鍵纖細，表情豐富鮮明，有著帥氣的知性美卻不乏熱情，直到最後一個樂音都很扎實的精湛演奏，可惜沒聽到任何相關評價，怎麼會這樣呢？

這張是波哥雷里奇二十三歲時的演奏，那時的他剛出道，德意志留聲機公司便為他錄製這首曲子。情感纖細到異於常人的他自信滿滿地彈奏著，即便有點「倨傲」，卻是無可非議的精彩，樂風俐落明快，音樂流向清晰可見；不過要是現在的波哥雷里奇肯定能奏出更深沉的第二樂章。我和他有一面之緣，猶記當時看到他那雙手指十分粗糙的大手，真的很驚愕。

這張是園田高弘第二次錄製的奏鳴曲全集，而且是現場演奏錄音，地點在東京文化會館的演奏廳，使用的琴是山葉演奏會專用平台鋼琴。充滿自信

的園田奏出富含底蘊的琴聲，聽者可以藉由他演奏的第一樂章、第二樂章，愉快享受高雅又情感充沛的貝多芬音樂。

97.）湯瑪斯・畢勤的精彩世界

《LOLLIPOPS》皇家愛樂 Angel S355006（1957年）

《BON-BONS》皇家愛樂 Seraphim S60084（1961年）

《The Inimitable Sir Thomas》皇家愛樂+法國廣播國家管弦樂團 HMV ALP1968（1963年）

戴流士作品集 皇家愛樂 HMV ASD-357（1958年）

舒伯特：第六號交響曲（+葛利格小品集）皇家愛樂 英Col. 33CX1363（1956年）

莫札特：第三十九號、第四十號交響曲 皇家愛樂 Phil. ABL-3094（1955年）

畢勤是一位深受英國人愛戴的指揮家，多是演奏英國人喜愛的音樂。

性格頑固的他，其實很溫柔、心胸寬大，而且非常紳士。生於一八七九年，一九六一年離世，出身富裕家庭又受封爵士的畢勤投資創立優秀樂團（皇家愛樂），可以隨心所欲演奏自己喜愛的音樂，（應該是）過著無憂無慮的人生，還真是找不到像他這樣的音樂家。

因為畢勤在日本的知名度沒那麼高，所以二手唱片的價格也就壓得比較低，拜此之賜，我買了不少張畢勤的唱片。幾乎沒有讓人失望的演奏是畢勤的優點，無論是播放哪一張唱片，大抵都是鳴響著令人心神愉悅的音樂；雖然一時想不起來有哪一場是「感動人心的名演」，但真的多是悅耳動聽的演奏。

選粹小品的《LOLLIPOPS》也是我很愛的唱片之一，《LOLLIPOPS》的意思就是適合作為安可曲目的輕鬆古典音樂。畢勤爺爺懷著珍愛的心，指揮並精心挑選的曲目。每次聆賞這張專輯，心就會自然變得溫暖。兩首白遼士的曲子，還有西貝流士的《悲傷圓舞曲》都很動聽。這張唱片的錄音品質

也是優秀得令人讚嘆。

之後又推出續集《BON-BONS》，收錄德利伯的歌劇配樂《國王尋樂》、佛瑞的《朵莉組曲》管弦樂版等法國作曲家的精心之作；雖然都是輕妙灑脫的作品，但絕不甜膩。《The Inimitable Sir Thomas》（無法模仿的湯瑪斯爵士）這專輯名稱取得好也取得妙，選曲也是一絕。因為幾乎都是不太熟悉的曲目，所以安可時可能會讓聽眾心生「這是哪一首曲子啊？」這般疑問，但每一首都是令人喜愛的小品。

接著介紹的是畢勤傾盡全力，投注熱情演奏的戴流士作品集。他經手多場戴流士作品的首演，還以個人名義資助作曲家創作。儘管聽眾、音樂評論家對於戴流士的音樂不太感興趣，畢勤卻毫不在意，執拗地持續演奏，可說樂在其中。

畢勤很愛海頓、莫札特、舒伯特的作品，卻對於貝多芬與布拉姆斯的作品不感興趣，馬勒與布魯克納的曲子則是完全不青睞。總之，他就是個很有原則的人。舒伯特的第六號交響曲（以及 B 面的葛利格）、莫札特的第

三十九、第四十號交響曲都很精彩。管它是不是「名盤」，盡情享受音樂帶來的歡愉就對了。

98.）約翰・奧格東 個性十足的一生

李斯特曲集《歌劇西蒙・波卡涅拉之回憶》、《第三號梅菲斯特圓舞曲》EMI SME81103（1966年）

李斯特超技名曲集（《第二號匈牙利狂想曲》、《馬采巴》、《鬼火》）日Vic. SX-2037（1972年）

拉赫曼尼諾夫：第一號鋼琴奏鳴曲 作品28 第二號鋼琴奏鳴曲 作品36 Vic. LSC3024（1968年）

拉赫曼尼諾夫：《音畫練習曲》作品33+39 EMI HQS 1329（1974年）

獨奏會（蕭邦《第三號詼諧曲》、德布西《月光》）HMV ASD546（1963年）

孟德爾頌：A小調給鋼琴與弦樂團的協奏曲+給雙鋼琴與弦樂團的協奏曲

（布倫黛・露卡絲）內維爾・馬利納指揮 聖馬丁室內樂團 Argo ZRG605（1970年）

不知為何，有些演奏家就是讓我很在意，不知不覺間手邊就積了一堆他的唱片。對我來說，英國鋼琴家約翰・奧格東就是這樣的存在，只要看到寫著奧格東這名字的唱片，我都會反射性購買。

我在蕭斯塔科維契與柴可夫斯基的單元都提及過奧格東。他在一九六二年的柴可夫斯基大賽與阿胥肯納吉並列第一，成了備受矚目的樂壇新星，也是一位積極創作的作曲家。可惜他於一九七三年精神方面出現問題，之後又深為肥胖與糖尿病所苦。據說他是因為遺傳關係而患有思覺失調症與躁鬱症，精神方面問題導致他在多場音樂會上失控。明明是琴藝高超的鋼琴家，卻隨著年歲漸增，愈走愈下坡，不幸於一九八九年結束命途多舛、浮浮沉沉的五十一年人生。

奧格東身為演奏家，選曲卻相當偏食。他對於貝多芬、莫札特、布拉姆斯的作品沒什麼興趣，偏愛同時代作曲家的小眾口味音樂，以及李斯特、拉赫曼尼諾夫、史克里亞賓等，十分講求技巧的作品。要說他偏執嗎？只能說對於唱片公司來說，他肯定是個很難應付的合作對象吧（至少和阿胥肯納吉

比較的話）。

演奏李斯特與拉赫曼尼諾夫曲集的奧格東，可說如魚得水般編織著生動美妙的音樂。好比聆賞他演奏李斯特的《唐璜回憶曲》、《歌劇西蒙・波卡涅拉之回憶》等較為奇詭的曲子時，感覺他相當樂在其中。看到日本 Victor 製作的唱片封套上李斯特的名曲一字排開，不僅心悅目，演奏也變得別具親和力，感受得到奧格東一方面展現高超琴藝，卻也絕不耽溺於炫技的強韌知性力。他演奏的拉赫曼尼諾夫曲子也是給我這樣的感覺。

他在鋼琴家生涯初期錄製的《獨奏會》，很難得的演奏了巴赫《平均律》中的曲子，相當有意思，讓我萌生好想把這個人演奏的巴赫曲子全都聽過的念頭。他演奏莫札特的 D 小調幻想曲也很精彩，可惜後來再也沒彈過這首曲子。

此外，他還刻意選了孟德爾頌十三歲時創作的《A 小調給鋼琴與弦樂團的協奏曲》（沒有作品編號）這首不常被演奏的作品，也很符合他那乖僻的選曲風格，或許應該說是個性十足吧（這版本是世界首次錄音）。明明不是那麼

有趣的音樂，他卻開心又認真地彈奏著，緊接著演奏的是布梭尼創作的超長、大編制鋼琴協奏曲。老實說，聽到最後真的頗疲累。

99.）深陷名為「馬克維契」的坑

普羅柯菲夫：《古典交響曲》、《三橘之戀》選粹愛樂管弦樂團、法國廣播國家管弦樂團
法Col. FC 25040（1953／55年）10吋

史特拉汶斯基：《春之祭》愛樂管弦樂團 日Angel 5SA 1003（1959年）10吋

俄羅斯芭蕾舞曲集（普羅柯菲夫《鋼鐵時代》李亞多夫《基基摩拉》等）Angel 35153（1957年）

莫札特：C大調《加冕彌撒曲》K.317 柏林愛樂 Gram. LPE17141（1954年）10吋

莫札特：C大調第三十四號交響曲K.338 柏林愛樂 美DECCA DL9810（1963年）

馬克維契（一九一二～一九八三）也是我一旦看到唱片，就會忍不住買的指揮家之一。因為他的作品相當多，所以要做個完美精選之類的單元還真難；不過至少就我的印象中，他指揮的音樂從沒讓我失望，平均分數這麼高的人，完成的東西自然是傑作，也就讓人非常期待他「還會端出什麼」。從古典到現代音樂，他的守備範圍相當廣；但畢竟他是俄羅斯人，所以指揮祖國作曲家的作品，不管是柴可夫斯基，還是史特拉汶斯基的評價都很高。

馬克維契指揮愛樂管弦樂團演奏普羅柯菲夫的《古典交響曲》（一九五三年），一顆顆樂音像在活蹦亂跳似的生動。另外一首是指揮法國廣播國家管弦樂團演奏《三橘之戀》（一九五三／五五年）也很精彩；雖然兩首都是早期錄音的單聲道版本，音質卻絕佳。

馬克維契和愛樂管弦樂團合作錄製了兩次《春之祭》，這張唱片是第二次錄音的立體聲版本。我手邊這張是東芝早期發行的紅盤，音響效果非常好。

當時的馬克維契相當「情緒化」，逼樂團逼得很緊，一九五〇年代的他根本

391

是個「頭痛人物」，好比前面提到他大膽改編巴赫的《音樂的奉獻》就是這時期發生的事；然而，一旦陷入名為「馬克維契的坑」就很難輕易出坑了（馬克維契的模樣挺像惡魔）。

他從十六歲就進入達基列夫芭蕾舞團，負責舞蹈配樂方面的工作，所以這張《俄羅斯芭蕾舞曲集》的演奏也很出色。平常沒什麼機會聆賞的普羅柯菲夫、李亞多夫的曲子藉由馬克維契的手，精彩重現，營造出舞者彷彿在聽者眼前跳舞似的活潑氛圍。

接著介紹的是兩張莫札特的作品。馬克維契錄製過兩次《加冕彌撒》，第一次是指揮柏林愛樂的單聲道版本，第二次是指揮拉穆勒管弦樂團的立體聲版本，兩個版本的女高音都是史塔德（Maria Stader）。因為這首曲子是宗教曲，所以主角是獨唱與合唱，樂團只是後盾（必須慎重、小心翼翼）；隨著音樂進行，帶進宛如舞曲般的機敏爽快感。柏林愛樂隨著他俐落地揮著指揮棒，也開始愉快地搖晃身子。從來沒聽過這般風格的第三十四號交響曲，聽到馬克維契的版本，

頓時覺得這首曲子變成令人愉悅的音樂。

你要不要也試著陷入名為「馬克維契」的坑？

100.）年輕時的小澤征爾

舒曼：鋼琴協奏曲 雷納德・潘納里歐（Pf）倫敦交響樂團 Vic. LSC 2873（1966年）

穆索斯基：《展覽會之畫》芝加哥交響樂團 Vic. LSC 2977（1967年）

柴可夫斯基：第五號交響曲 芝加哥交響樂團 Vic. LSC-3074（1969年）

貝多芬：第五號交響曲（舒伯特《未完成》）芝加哥交響樂團Vic. LSC-3132（1970年）

莫札特：第三十五號交響曲《哈夫納》新愛樂管弦樂團 Vic. VICS 1630（1971年）

白遼士《幻想交響曲》倫敦交響樂團 Col. 32 11 0035（1973年）

這裡一字排開的唱片共通點就是封套上都有小澤征爾，意思是他很上相嗎？應該說，他有著天賦魅力。這些是從一九六六年至一九七三年，也就是他三十幾歲時錄製的唱片。他就任波士頓交響樂團音樂總監一職是一九七三年的事，所以這些唱片記錄著二十三歲的他騎著速克達，隻身從日本衝出去，在樂壇崛起的那段音樂軌跡。

我書寫《和小澤征爾先生談音樂》這本書時，為了準備採訪事宜，逐一聆賞疊得如山高，征爾先生年輕時灌錄的唱片。聽完後，再次為他那高品質演奏傾心不已。這個人很清楚自己想做什麼，還能將想法化為樂音在眼前逐步構築。要想達到這樣的境界，必須精讀樂譜，建構如何化為具體形式的脈絡，然後有效率的說明給別人聽，想辦法說服別人。總之，就是要具有驅使別人的力量。來自東洋島國的瘦弱青年必須讓成千上萬的一流樂團團員，摒棄自己的定見，按照他的想法來演奏，怎麼想都不是一件容易的事；但是征爾先生做到了。而且是（應該是吧）輕而易舉的做到。

擔任波士頓交響樂團音樂總監的征爾先生隨著年紀漸增，他的音樂更充

實，也越來越大器，要承擔的責任也越來越重，畢竟居上位的管理者要盡的義務也變多了。人越往高處爬，要抵禦的風勢也越強，不過年輕時的征爾先生其實頗隨遇而安，就是捉住來到面前的機會，乘著這波風浪前行而已，所以這時期的演奏風格就是有股無拘無束感，以及自然而然滿溢的喜悅。

好比我聆賞他指揮的這張貝多芬《命運》時，一想到知名唱片公司RCA居然讓一個年輕小伙子指揮芝加哥交響樂團，錄製《命運》、《未完成》等，如此天大的好機會，就覺得好恐怖；雖說是天大的好機會，但要是走錯一步，身為指揮家的生涯就可能告終，但是征爾先生沒在想這種事（應該是吧）。機敏地指揮著芝加哥交響樂團，牽引出生氣蓬勃的樂音，這就是無可取代「年輕時的小澤征爾」的音樂。

AI01002

村上私藏 懷舊美好的古典樂唱片／古くて素敵なクラシック・レコードたち

作者／村上春樹
譯者／楊明綺
編輯／黃煜智
名詞審定／焦元溥
校對／魏秋綢
書籍設計／陳恩安

副總編輯／羅珊珊
總編輯／胡金倫
董事長／趙政岷

出版者／時報文化出版企業股份有限公司
108019 台北市和平西路三段二四〇號四樓
發行專線／（〇二）二三〇六六八四二
讀者服務專線／〇八〇〇二三一七〇五
（〇二）二三〇四七一〇三
讀者服務傳真／（〇二）二三〇四六八五八
郵撥／一九三四四七二四時報文化出版公司
信箱／10899 臺北華江橋郵局第九九信箱
時報悅讀網／www.readingtimes.com.tw
電子郵件信箱／ctliving@readingtimes.com.tw
思潮線臉書／www.facebook.com/trendage
法律顧問／理律法律事務所 陳長文律師、李念祖律師
印刷／華展印刷有限公司

初版一刷／二〇二三年十二月十六日
初版三刷／二〇二四年六月十七日
定價／新台幣五九九元

時報文化出版公司成立於一九七五年，並於一九九九年股票上櫃公開發行，於二〇〇八年脫離中時集團非屬旺中，以「尊重智慧與創意的文化事業」為信念。

村上私藏：懷舊美好的古典樂唱片 / 村上春樹著；楊明綺譯. -- 初版. -- 臺北市：時報文化出版企業股份有限公司, 2022.12
面； 公分
譯自：古くて素敵なクラシック・レコードたち
ISBN 978-626-353-033-1(平裝)
1.CST: 古典樂派 2.CST: 音樂欣賞 3.CST: 唱片
910.38 111015979